赏玩系列丛书

木雕

李政 著

中国出版集团
现代出版社

赏玩系列丛书编委会

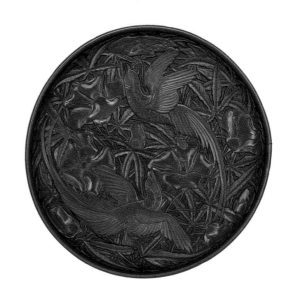

前 言

　　木雕是以各种木材及树根为材料进行雕琢加工的一种工艺形式，是传统雕刻艺术中的重要门类。

　　中国传统木雕是中华民族文化中一颗璀璨的明珠，是中华民族文化遗产的一个重要组成部分。体现了生活与审美的结合，是真正意义上的"生活的艺术"。

　　中国木雕历史悠久，它的产生、发展，与东方民族生活的地理环境、文化风俗、生活习惯等都有着密切的联系。中国幅员辽阔，气候适宜，木材资源丰富，所有这些，都为木材的广泛利用创造了条件。

　　在古代，人们钻木取火，凿木为舟，刻木记事，并发明了各种各样的木制品。即使到今天，很多木制品仍然是人们生活中不可或缺的实用器具。总之，木材在人类的生活中一直扮演着极为重要的角色。

　　人类对于木的喜爱，与木材特殊的性质有关。木材不仅记录了时间的流转，它的纹路、色泽、气味等性质也体现了生命的亲和力。随着对木材认识的加深，人们赋予了它越来越多的感情色彩。"良禽相木而栖，贤臣择主而事"，可以说，中国木雕的出现与繁荣，与这些特殊的心理有很大的关系。

　　事实上，木雕的出现，其目的首先是满足生产和生活的需要，当人们不再满足于作为器物使用的木制品时，具有装饰性的木构件或摆件便自然而然地产生了。可以说，木雕作品是实用性和审美观念相互

交融的结果。它不仅伴随着人类的生产和技术发展，也见证了艺术的发展与嬗变。

　　作为传统雕刻材料，木材不仅便于采集、易于拼装，且兼具柔韧性和通透性。在中国悠久的历史中，木雕艺术已经渗透到了人们的生活中，大到殿堂楼阁、图腾造像，小至案几陈设等，都有木雕艺术的痕迹。虽然由于年代久远。很多木雕实物已不复存在，但从遗留下来的一小部分来看，我们依旧可以领略到木雕艺术的巨大魅力。

　　了解和关注木雕艺术，不仅可以感受其独特的文化内涵和历史积淀，同时也可以汲取其艺术精华，提升自我的视野和品性。这对当今处于浮躁社会背景中的大多数人而言，无疑具有很大的意义。

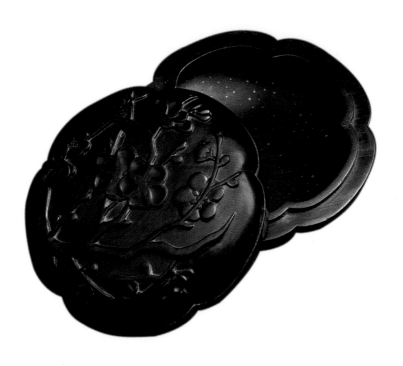

折枝梅花香盒　明　黄花梨雕　9cm×4.1cm

木雕的起源与发展

木雕的雕刻工艺和技法

木雕的分类

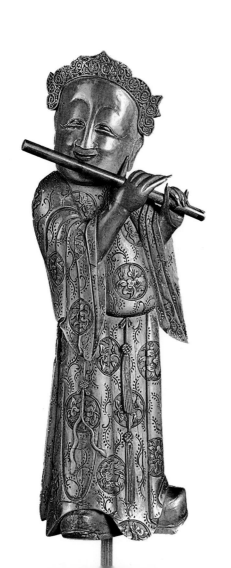

传世木雕鉴赏

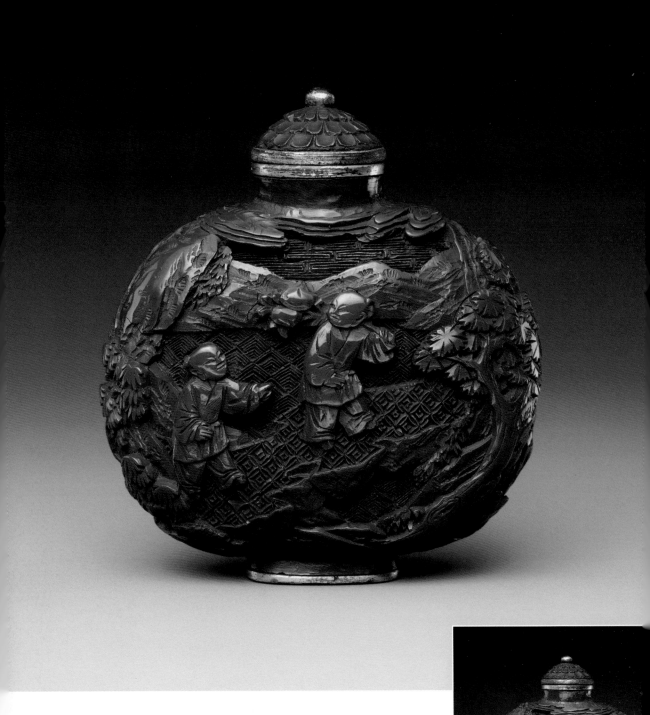

鼻烟壶　清　剔红　6.4cm×8.3cm

貔貅挂坠　现代　沉香　伊利安　沉水　重约8.3g　云水山房藏品

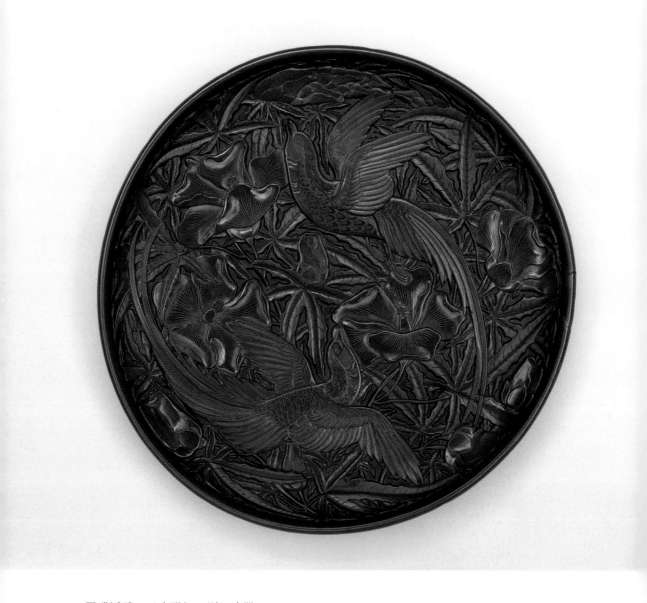

圆碟浮雕 元末明初 剔红漆器 0.4cm×32.4cm

据说，燧人氏是发明用火的人。《韩非子·五蠹》中曾提道："有圣人作，钻燧取火，以化腥臊，而民说之，使王天下，号之曰燧人氏。"《风俗通》引《礼纬·含文嘉》也曾提道："燧人始钻木取火，炮生为熟。"而在北京周口店，考古人员曾经发现过灰烬等使用火的痕迹，这也证明在一百七十万年前人类就已经开始使用火了。

不管燧人氏钻木取火只是历史传说，还是确有其事，火的使用的确是人类一次伟大的进步与尝试。先民钻木取火的本意在于生火，但也在无形中通过钻木衍生出了"雕刻"的概念。我们是否可以说，先民用锋利的石器钻磨原木时所产生的圆洞是木雕的起源呢？

木雕的起源与发展

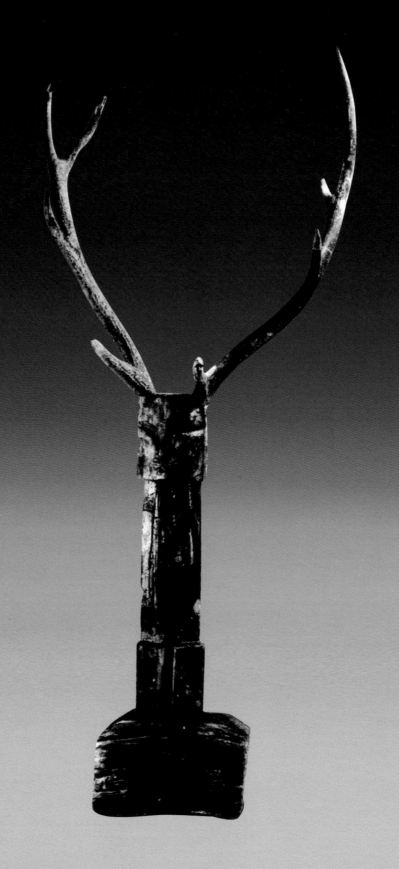

镇墓兽　战国晚期　木雕　通高 95.8 cm　湖北江陵九店 12 号墓出土　荆州博物馆藏

 # 追根溯源寻木雕

通常认为，中国的木雕艺术起源于新石器时期。但实际上，木雕艺术同其他雕塑艺术一样，是伴随着人类的产生而生。只是一开始是一种不自觉的行为，直到人们有了审美，木雕才真正成为一门艺术。在这里，我们不妨通过一些考古学已取得的成果，来对木雕艺术进行一番追根溯源。

 ## 新石器时期的木雕萌芽

中国的木雕究竟起源于何时已经很难考证，但木雕肯定是在人类掌握了工具制造之后，并且是在发明其他器具的过程中相伴产生的。出于生存的需要，原始人发明了石器，这些石制器具刚开始的时候粗糙简单，之后逐步变得细腻光锐，并且变得越来越实用，同时被制作得越来越美观，并且根据用途被制成了不同的形制。

可以想象，我们的先民在掌握了石制器具后，很可能会在木头上刮刮刻刻，制作了最原始的木雕。遗憾的是，当时的木制品无法像石器、陶器一样保留到今天，因此也就没有给后人留下太多的实物。不过，古人"断木为杵，掘地为臼""刳木为舟，剡木为楫""弦木为弧，剡木为矢"等记载，都能让我们联想到人类最初制作并利用木制品的情景。

有人认为，木雕可以追溯到原始社会新石器时代后期的制陶工艺。例如，恩格斯在《家庭、私有制和国家起源》中，就曾描述过关于古代陶瓷起源的情况："陶器的制造，都是由于在编制的或木雕的容器上，

工具　新石器时代　约公元前 4500—前 4000 年

涂上黏土，使能够耐火而产生的。这样做时，人们不久便发现成型的黏土，即不要内部的容器也可以用于这个目的。"文中提到的木雕容器无疑要经过石斧、石锤等工具的加工，而这可能就是木雕的最早萌芽。

此外，随着制陶工艺技术的提高，不同样式和用途的陶器需要进行不同的装饰。而除了纹彩以外，其他很多是雕塑性质的纹饰，如绳纹、席纹、回纹、方格纹或竹木签刻划纹等，还有用镂空、钻孔等方法组成的花纹。这也使制陶工具如骨、木、石等器具得到了进一步发展。在纹饰的制作过程中，需要用到的木制工具有很多，如刀、匕等，并且有许多工具本身都经过了装饰加工，这同样可以视为木雕工艺的雏形。

目前，中国发现的最早木雕实物为一件木雕鱼，出土于浙江余姚河姆渡遗址中，距今已经有七千多年。这件木雕鱼长 11 厘米，高 3.5 厘米，除眼睛和鳃，周身还布满了清晰的大小圆涡纹，造型简洁朴实。另外，还有一件出土的木雕鱼，看起来就像是一根手杖柄，上面刻有横线、斜线和直线，造型也非常形象。这些木雕，虽然造型简单，做工粗糙，但都已初步掌握了阳线雕与阴线刻两种技法，即利用浅浮雕方法，用坚硬的片状工具在木块上雕琢凸起的线纹和划出各种凹下的线纹。

此外，辽宁新乐新石器时代遗址曾出土过一件木雕鸟，这应该是世界上保存最久远的木雕作品。该木雕呈扁平状，两面雕有纹饰，少部分镂空，造型考究。同时，这件木雕上部没有雕刻，下部为圆形手柄，并采用了阴刻技法，刀法古朴细腻，线条流畅生动。

值得注意的是，河姆渡文化以后良渚文化的阴线刻，代表了新石器时代阴线纹刻画工艺的高峰。无论是粗放还是细密，都显现了收放自如、舒张适宜的超绝技艺。此外，在新石器时代的遗址中出土的大量陶、石、玉等不同质料的生产工具、生活器物以及装饰品，其精美的纹饰雕刻都为当时以及后世木雕技艺起到很好的借鉴作用。

木雕 新疆若羌古墓沟墓地出土 距今 3800 多年 高 57.5cm

新疆维吾尔自治区文物考古研究所藏

夏商周时期的木雕之美

商周时期，伴随着农业和手工业的分工，尤其是手工业技术的发展，生产技术显著提高。在这个时期，人们不仅发现了金属矿砂，而且还掌握了冶炼和铸造技术，这为青铜器的铸造以及雕刻创造了条件。

整体来说，商周时期的青铜器，以纹饰精美、种类繁多、造型奇特著称。而青铜工具的出现，无疑进一步促进了木雕工艺的发展。据相关史料记载，当时官府的手工行业已十分全备，并且许多手工艺与雕刻艺术有着直接的关系。如《礼记·曲礼》中曾记载："天子之六工，曰土工、金工、石工、木工、兽工、草工，典制六材。五官致贡曰享。"文中提到的"木工"，便是指以木为材料的雕刻技术。而到了周代，则有了更细致的珠翠、象牙、玉、石、木、金、革、羽等八材之分。《周礼·冬官·考工记》中曾有"刮摩之工——玉、楖、雕、矢、磬"的记载，其中的"雕"就是指专门从事木雕的艺人。总之，殷商时代的"六工"包括周代的"八材"，证明木雕在当时已经成为正统的行业，这让木雕技艺得到了显著的改善。

在今天发掘的夏商文化遗址中，曾出土过大量的木雕遗物，其中以礼器居多。总体来看，它们的雕刻技艺已经形成了浅雕工艺这一固定的表现形式。如在湖北龙盘城早商遗址中出土的漆木棺椁，周身布满精致的阴刻饕餮纹和云雷纹刻花。其镂刻精美，纹样与青铜器上的造型十分相似，堪称我国早期木雕艺术品中的精品。

而在四川成都金沙商周遗址，曾发现过一件完整的彩色木雕人头。该木雕为一张人脸，大眼睛和浓眉毛以浅浮雕工艺精雕，栩栩如生；鼻子和嘴巴则使用另一种工艺和颜色。整张脸凹凸有致，充满立体感。头像还戴有冠饰，发辫清晰可见。此外，其背面还有复杂而细腻的花纹，形象与三星堆出土的青铜人像很相似。

可以说，商周时期的木雕是我国木雕艺术发展中一个重要阶段，并在逐步发展的过程中形成了一定的民族特色。虽然遗存的木雕实物并不很丰富，但从出土的青铜器、玉器等器物的雕刻装饰上，同样可以窥见当时木雕的发展状况。

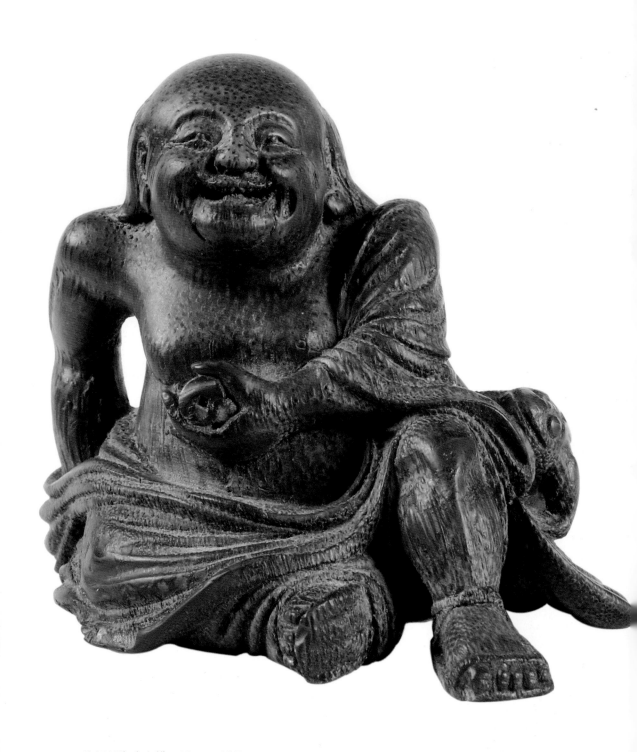

竹根刘海戏金蝉　28cm×10.5cm

6

木雕上的历史

自春秋战国时期开始，中国木雕艺术的发展步入了系统而有章可循的阶段。从战国时期的漆器工艺，汉代的雕刻艺术，唐宋的建筑装饰木雕，到明清的木雕佛教造像乃至近现代的家具木雕，中国的木雕历史堪称一部独特的艺术史、生活史。从中我们不仅可以一览中国木雕的发展与成熟，也能够更深层次地领悟到艺术与生活的紧密联系。

乱世战国——风格多样，个性突出

春秋战国时期是我国历史上第一个大动乱时期，在这一时期，奴隶社会渐渐崩溃，封建社会逐步崛起。而在文化方面，"百家争鸣"使学术思想有了更大的发展，传统中华文明步入开端，新的生产关系也更加促进了生产力的解放。

与此同时，冶铁业的出现也加快了手工业技术的发展，手工业分工越来越细微。而斧、锯、削、锥、凿等铁质工具的出现，不仅使青铜器的雕刻工艺技术得到了提高，同时也为木雕工艺的发展提供了基础。当时，木雕行业已经细分为建筑、家具雕刻，兵车、战船木器雕刻，以及造型生动的人物、动物木雕等不同的类型。从出土的战国时期木雕艺术品以及木质器具可以看出，当时的雕刻工艺已经达到了非常高的水平。

鲁班是中国公认的木匠始祖，而他便是春秋战国时期著名的建筑师以及雕刻家。鲁班技艺高超，对于建筑、车船以及雕刻的创作均有其独到之处，影响深远，并受到鲁国公卿大夫以及普通百姓的尊重。相传一次在建造宫殿时，鲁班手下的工匠由于一时疏忽，把做大殿殿柱的木材截短了。鲁班知道此事后，非常着急，饭吃不下，觉也睡不好，但又想不到合适的解决方法。鲁班的妻子得知此事后，指着自己的木屐对鲁班说："你看我的鞋后跟垫着一截木头，这样我就显得高了一些。"接着又指着头上说，"我头上的发髻插上一枚玉簪，这也使我显得高了一些。"听完妻子的话，鲁班恍然大悟，立即让石工雕琢了石头墩子作为殿柱的基础，接着又在柱头与梁架之间设计制作了替木，并雕刻上了花卉、鸟兽作为装饰，这样既弥补了殿柱之短，又为殿柱增添了装饰效果。这个故事虽然只是个传说，但从中我们可以窥见中国木结构建筑发展的历史，同时也体现了当时木雕艺术的一些特点。

当时的木雕艺术还与漆器艺术相结合，形成了木雕漆器。漆器具有比青铜器、陶器轻便、耐用、防腐蚀等实用性和彩绘等审美性特点，因此得到了广泛的普。由于当时的很多漆器，都是先被雕刻成型，或在其上加以浮雕装饰，然后在木胎或木雕表面刷漆、彩绘，所以漆器的制作与木雕工艺有着密切的联系。

木胎的制作方法主要有斫制、挖制和雕刻三种，如弓、戈矛杆和剑鞘等以斫制为主；耳杯、酒具盒、扁圆盒等以挖制方法为主；卧鹿、虎座飞鸟、虎座鸟架鼓等则以雕刻方法为主。而且，有些漆器是分别制作构件，然后用榫卯接合，或者粘合而成。

可以说，战国时期的漆器工艺，其艺术成就在我国古代漆器史上具有划时代的意义。这一时期的木雕漆器已经被运用到了各个方面，

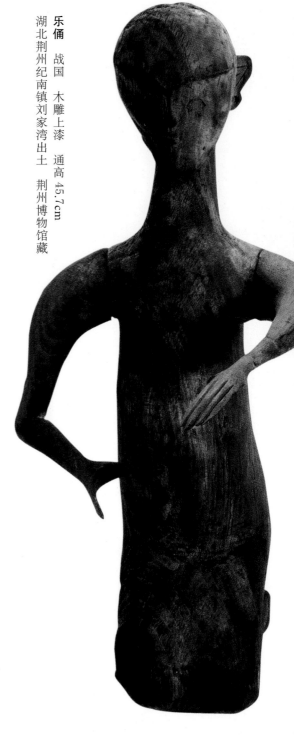

乐俑　战国　木雕上漆　通高 45.7cm　湖北荆州纪南镇刘家湾出土　荆州博物馆藏

8

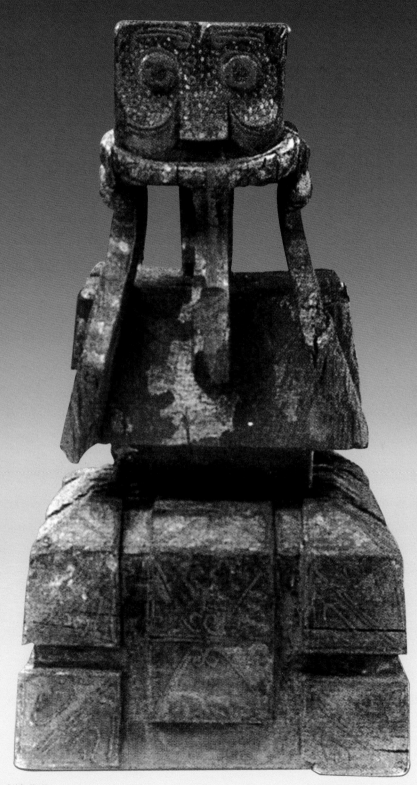

双头镇墓兽
战国中期　木雕髹黑漆　高 63.2cm　湖南长沙茅亭子 1 号墓出土　长沙市文物考古所藏

种类涵盖生活用品、家具用品、乐器、兵器、丧葬用品等。无论是在制作工艺、器皿造型，还是装饰纹样和装饰手法方面，战国漆器都达到了相当高的水平。例如战国彩绘乐舞图鸳鸯形漆盒和透雕漆箭菔，造型生动形象，雕工细腻。

需要指出的是，南方楚国的漆器工艺在战国时期各诸侯国中首屈一指，其木雕技艺也因漆艺的出众显得尤为突出。楚国漆木器图案的表现手法主要有两种，一种是用漆色画出色彩；另一种是采用浮雕和透雕。由于木器外层的漆膜能够防腐蚀，这就很好地保护了木胎，使得当时的很多木雕品得以保存到了现在。目前，湖北发现的战国漆器有 70 余种，数量达 5000 余件，多数以木胎为主。

此外，一些木容器也用其他的材料通过接口镶嵌而成。其中，有很多描写怪兽、怪鸟的立体雕刻。如虎、豹、蛙、鹿、鸳鸯、蟒蛇、镇墓兽等动物形象，都是十分写实的木雕装饰。例如，在湖北江陵战国时代楚墓曾出土过一件木雕小屏，高 15 厘米，长 52 厘米。其基座由三十余条盘结在一起的蟒蛇雕饰组成，屏面则由透雕凤、鹿等连续纹饰组成，如两凤啄一条蛇、两鹿咬着一只鹰等，形象生动，构思巧妙。另外，还有一件彩漆木雕乐器"虎座鸟架鼓"采用了圆雕手法，造型夸张逼真，体现出了我国雕塑艺术朴素简洁的艺术传统。

殉葬制度是奴隶社会的一大陋习，奴隶社会后期，统治阶级为了保全劳动力，以促进生产的发展，逐步用大量造型简练、形体概括的俑人代替了殉葬者。所谓"涂车刍灵"，就是用来代替真人、真马、真车而埋入墓穴的陪葬物品。随后，用俑人车马来陪葬的风俗一直延续下来，贯穿了整个封建社会。

当时，俑人材料多种多样，有铜俑、银俑、陶俑、木俑等，其中木俑的比例较大。战国木俑所表现的多是侍仆和歌舞伎。俑身或施彩绘，或以绢着身；俑体以单块长木削成，形体仅具轮廓大形，面貌、服饰皆为彩绘，镶嵌和雕花等装饰手法已十分娴熟。在《韩非子》中，曾有削木刻像的记载，内容描述了有关人物五官雕刻的技巧。

此外，这一时期雕刻鸟兽的木雕作品也很多，而现在出土的这类文物，很多都体现了古人对飞禽走兽的崇拜，尤其是一些有着吉祥寓意的瑞兽。后世各种动物的不同寓意，也是起源于此。

 # 巍巍秦汉——绘画、雕刻技艺精湛完美

秦朝是我国历史上第一个封建大统一王朝，它结束了长期的动乱，使得当时的社会生产力有了较大的发展，也为后世延续两千多年的封建社会制度奠定了基础。而汉朝是一个封建王朝初步繁荣的时代，在政治、经济、科学文化方面都有很大的发展。整体而言，秦汉时期的雕刻工艺在沿袭春秋战国时期雕刻工艺发展的基础上，已经有了较大的发展和提高。

秦始皇统一中国后，集中全国的能工巧匠，创造出了包括秦始皇兵马俑在内的一批举世罕见的杰出作品。尽管秦朝的历史短暂，但是通过秦朝兵俑、马俑的数量、形制以及造型纹饰，完全可以想象秦代木雕的工艺面貌及水平。

据《史记·秦始皇本纪》载："始皇以为咸阳人多，先王之宫廷小……乃营作朝宫渭南上林苑中。先作前殿阿房，东西五百步，南北五十丈，上可以坐万人，下可以建五丈旗。周驰为阁道，自殿下直抵南山。"由此可知，当时中国建筑已最大限度地利用了木结构的特点，并以相互连接的群体建筑形式出现。唐代诗人杜牧在《阿房宫赋》中也曾描述道："覆压三百余里，隔离天日。骊山北构而西折，直走咸阳。二川溶溶，流入宫墙。五步一楼，十步一阁。廊腰缦回，檐牙高啄；各抱地势，钩心斗角。"从中，我

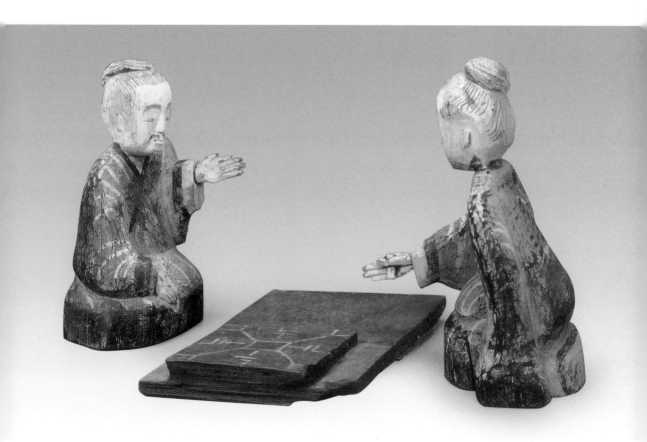

博戏俑 西汉晚期 木雕彩绘 左俑高 28cm 右俑高 29cm
甘肃武威嘴子 48 号汉墓出土 甘肃省博物馆藏

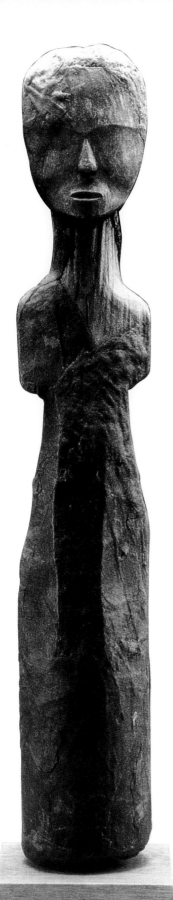

们不难体会到秦朝建筑群规模的宏大与精美。

到了汉代，雕刻艺术除继承了战国与秦代的艺术成就外，基本保留了南方楚国浪漫主义的乡土特色。汉代雕刻艺术通常采用圆雕、浮雕和线刻等手法，使线与面、粗与细、简与繁达到了完美的结合。其造型饱满坚实，庄重威严。即使没有细部的写实描写，仅靠粗轮廓的刻画，也能通过动作、形态、情节等方面表现出一种强劲的生命力量。例如，陕西兴平霍去病墓的石雕，以其雄浑大度的气概和简洁概括的造型闻名世界。相似的，汉代墓室木雕也鲜明地体现出了此种艺术手法，并以其生动的姿态、巧妙的构思和丰富的色彩构成了其独特的艺术风格。

汉代木雕主要体现在俑、动物及车船模型等立体雕刻和木椁板的浮雕上。因秦汉时期重视墓葬，尤其是汉代盛行厚葬，所以也出现了大量的随葬用品。在考古挖掘出的物品中，除去墓兽、石人、陶俑、建筑模型以外，木雕作品也非常常见。

木俑及木模型在两汉时期都曾流行，西汉时多流行于长江以南的江苏、湖北、湖南、广东等省；东汉时则流行于西北地区。从出土的各地木俑来看，雕刻已经有很高的艺术水准，所雕刻的人物、动物造型简洁，粗朴浑厚，形神兼备，特别是这时期的木雕已有情节表现和神态的刻画。其中，汉代的人物俑可分为男女侍，并有立俑、骑马俑、跪俑、划船俑、赶车俑等之分。其造型简练生动，轮廓清晰明快，线条柔和。

与此同时，汉代的建筑木雕也得到了进一步的发展。现存的汉代建筑遗物中，有墓、石室等实物和画像石、器模型等。在后汉王延寿《鲁灵光殿赋》中，作者展现了灵光殿建筑的风采，使世人对灵光殿的雄伟外观、豪华的殿内装饰、精巧的栋宇结构以及它的整体风格有了更深刻的了解。例如，文中"云楶藻棁，龙桷雕镂，飞禽走兽，因木生姿"的描写，生动地表达出了当时建筑木雕装饰的精美和气势。

另外，从现在出土的汉代建筑砖瓦上，我们也能看到各种鸟兽、几何纹、卷云纹以及生产和生活等题材浮雕、线雕装饰。如在四川成都杨子山出土的方形砖上，有采盐、煮盐、稻谷入仓、舂米等劳动的场面和乐舞百戏等娱乐的场面，这些都不难使人想象当时的建筑木雕是一种什么样的情景。

值得注意的是，秦汉时期的漆器艺术也达到了很高的水平。例如，在湖北出土的大批秦汉漆器，不仅造型精美，而且已掌握了图案的构成法则，并以丰富的想象力、瑰丽多姿的花纹图案进行生动而恰当的描绘。与此同时，这一时期的漆器装饰纹样，在继承和发展了商周漆器和青铜器装饰纹样的基础上，更多地取材于自然界和当时人类的社会生活，并依据各种器皿的造型特点创出不同的装饰纹样。整体而言，秦汉漆器装饰纹样大致归纳为动物、植物、自然景象、几何纹样、社会生活和神话传说五类，但在木胎上采用雕刻的形式已非常少见。

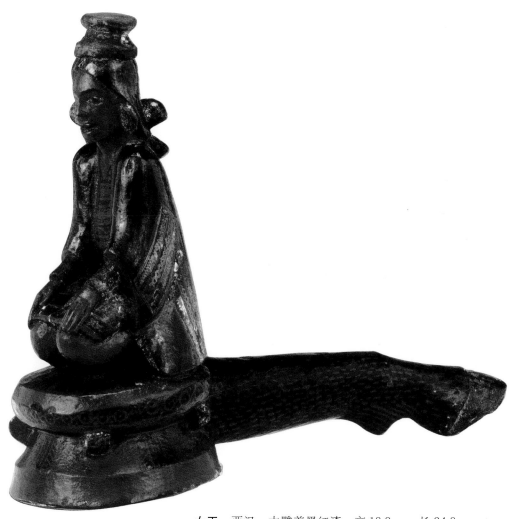

女巫 西汉 木雕着黑红漆 高 18.8cm 长 24.8cm
云南昆明官渡区羊甫头 113 号木墓出土 云南文物考古研究所藏

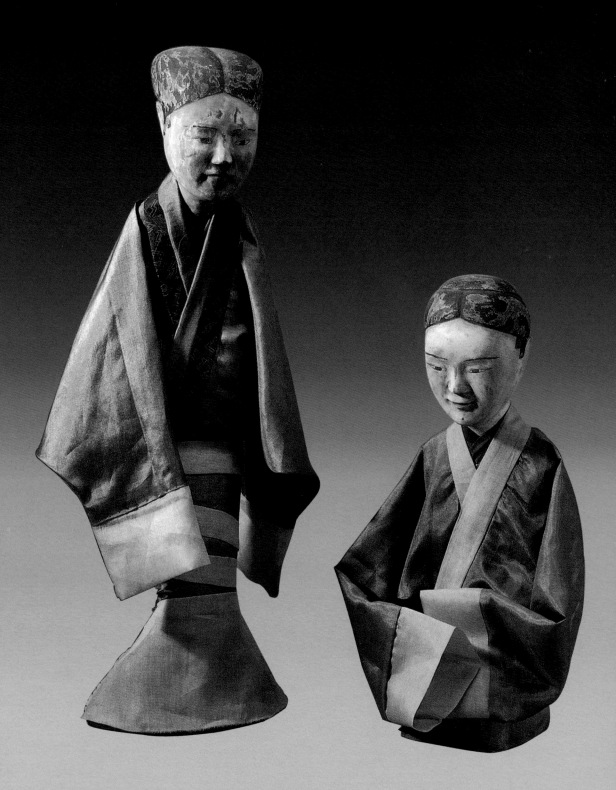

歌舞俑 西汉 木雕彩绘 歌俑高 32.5cm 舞俑高 48cm
长沙马王堆 1 号墓北边箱出土 湖南省博物馆藏

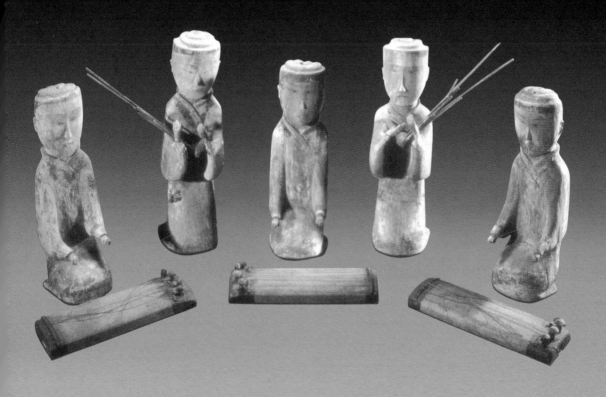

奏乐俑

西汉前期　木雕彩绘　高 32.5cm ～ 38cm　湖南长沙马王堆 1 号汉墓出土　湖南省博物馆藏

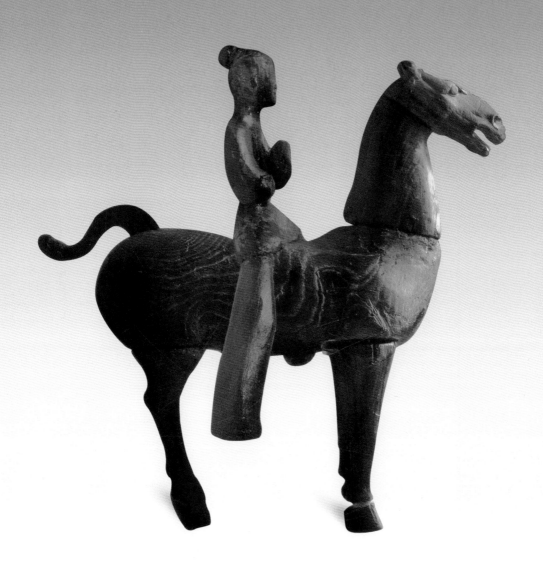

骑马俑
西汉中晚期　木雕彩绘　俑高 58cm　马高约 75cm　江苏泗阳大青墩汉墓出土　南京博物院藏

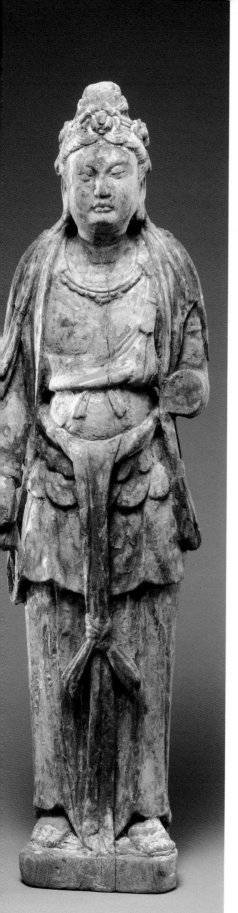

 绮丽唐宋——造型凝练、线条清晰明快

汉朝以后，中国陷入了一段长时间的动乱。因此，魏晋时期留下来的木雕作品十分稀少，可以看作木雕艺术的蛰伏期。而之后的隋朝与秦朝一样，历史极短，留下的木雕作品同样不多。

唐朝建立以后，标志着中国再次步入了一个大统一的封建王朝时代。当时的唐朝，无论是军事还是经济，在世界上都是首屈一指的。唐初各种政治制度的改革，为当时社会经济的发展创造了条件，从而我国封建社会历史上出现了少有的"治平"局面。

由于经济、政治、文化的发展以及对外交流的扩大，唐代的雕刻艺术达到了历史新高。据《新唐书·百官志》记载，唐朝当时设有工部，管辖全国的工匠，并设立将作监甄官署，掌琢石、陶土之事，供石磬、人、兽、碑、柱、瓶缸等器。唐代的雕刻主要包括陵前石雕、随葬雕刻、宗教造像以及建筑雕刻等，并且石雕、铜雕、木雕、泥塑、陶瓷等表现形式都已普遍盛行。其中，木雕广泛体现于宗教建筑、造像以及墓俑雕塑上。

据说，唐代木雕的繁荣与木偶戏的流行也有关系。据《明皇杂录》记载，唐明皇曾被李国辅迫迁于西内宫，心情郁闷，便写了一首《傀儡诗》。

其中的"刻木牵丝作老翁"就是描写牵线木偶的。木偶戏的盛行，造就了大量的木偶制作与木偶表演艺人。

值得一提的是，佛教在唐代十分兴盛，这使得佛教建筑和佛教造像得到了空前的繁荣，出现了泰安灵岩寺、南京栖霞寺、江陵玉泉寺和天台国清寺等著名寺院。不过，经历了历代的灭法毁佛运动，加上木结构建筑本身就不易保存，当时的寺庙与造像如今已遗留不多，保存至今的只有山西的南禅寺和佛光寺两处。

其中，南禅寺位于山西五台县城南，始建年代不详，重建于唐建中三年，也即公元782年，是我国现存最古老的木结构建筑。其殿内构件加工精细，四椽栿、平梁均做成月梁形式，斗拱头部卷杀每瓣都微有内倾，显露出唐代建筑美学的情趣。而五台山佛光寺大殿，则建于唐宣宗大中十一年，也即公元857年，同样是我国迄今现存最古老的木结构建筑之一。其大殿屋顶有超长的屋檐，檐下有巨大、坚固而简洁疏朗的斗拱，雄壮的梁架和天花的密集方格形成粗细对比，体现出一种雍容不凡的格调。

除了佛教建筑以外，唐代还盛行佛教造像。据记载，唐代有不少能工巧匠能雕刻檀木雕像，其中有一种用檀木雕成的小像龛，名为"檀龛宝像"，在唐初颇为流行。在日本法隆寺、金刚峰寺等处，如今依旧保存着唐代的白檀九面观音像和檀龛宝像、枕木尊等木雕品，它们都是在与日本的文化交流中被带往日本的。总体来看，唐代的佛教造像肉感明显，仪态端庄，由于衣着处理上采取的是"薄衣贴体"的手法，因此佛像的佛衣通常轻薄柔软，衣纹疏朗。

五代十国虽然是一个短暂的割据时代，但这一时期的文化艺术仍然得到了一定程度的发展。在雕刻方面，其题材和手法基本上继承了中、晚唐的风格，并留下了一部分较好的艺术品。例如，在陕西西安古玩遗物中，曾经有一尊木雕菩萨像，推测可能是五代时期的作品。从该雕像的面庞、发式、服饰等雕刻手法来看，都具有唐代造像的规范。其面部表情和手臂雕刻真实，腰束和彩结线条自然流畅，结构利用披巾的曲折变化和冠带的下垂来联系头颈、手臂和宝瓶，造型整体朴实无华，颇有民间木雕艺术的风格。

苏州虎丘云岩寺塔出土的小型造像，其中有一件是用檀木雕成的佛龛像，根据造型风格也可能属于五代十国的作品。该小佛龛像高仅15厘米，是由一段圆柱木分成三块分别雕刻完后拼合而成的。该像分开则成为三龛相连的龛像，合则成为圆柱体。中间主龛雕的是一尊头戴高冠、手持念珠、站立莲台之上的观音像，侧面为一个跪在莲蕊上作膜拜状的童子。整体来看，三龛造像都采用圆雕形式，玲珑精巧，堪称小型木雕像中的精品。

到了宋代，随着城市商业的繁荣，加上宋代理学的支配，整个社会的思想意识更倾向于世俗生活。而随着文化艺术逐步向世俗化转变，雕刻艺术形式也得到了更广泛的运用，并在题材内容、表现形式以及技法上变得更为丰富和多样化。

整体而言，宋代木雕除了继承唐代饱满生动的风格和圆熟洗练的手法外，表

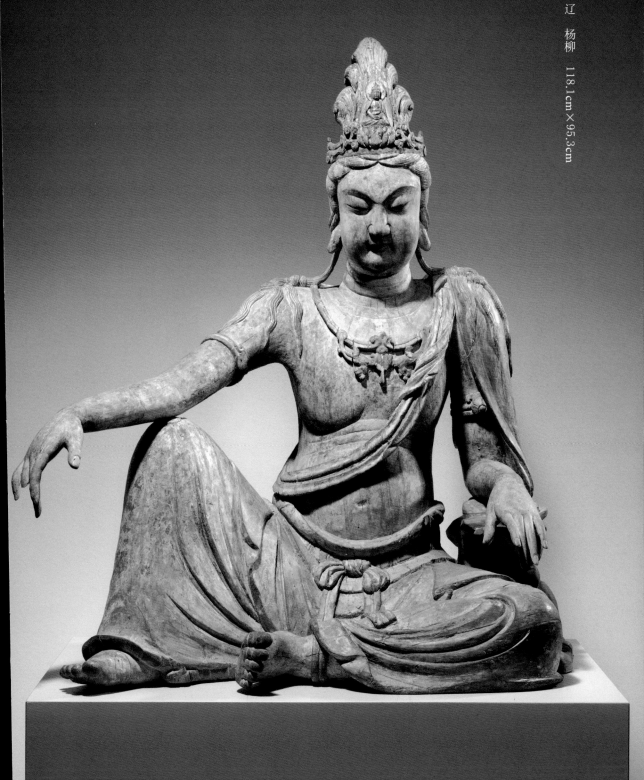

辽　杨柳　118.1cm×95.3cm

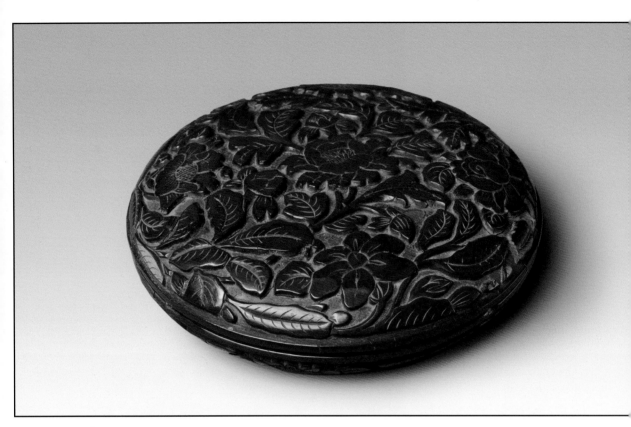

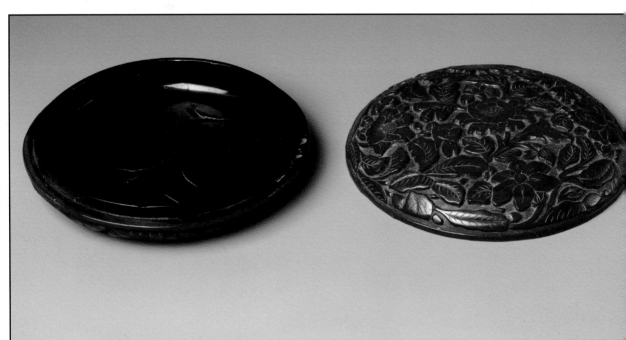

盒（山茶花）　南宋　浮雕　剔红漆器　3.8cm×12.7cm

现形式也开始向现实主义和写实方向发展，手法也更加现实与通俗化，表现出了明显的时代特征。

相较而言，宋代的佛教造像较之前代较少，在形象上也多趋于世俗。其表现手法在唐代造像的基础上，进行了个性化以及具体化的写实加工，出现了许多直接反映现实生活的人物原型。其人物造型注重结构与比例，刻意表现人物的表情与神态、不同服饰和发式的时代特点。以丰满为美，但肌体造型比前代显得松弛，更接近于现实生活中的常人。

在宋代佛像雕刻中，菩萨的形象塑造成就最高。木雕菩萨像是宋代寺庙造像中的主要种类之一，此时的菩萨像更像现实中的贵妇形象，装束华贵，雍容大度。山东长青灵岩寺的罗汉造像，猜测有一部分是宋代的作品。而近几年，由国家出资从国外收购回来的珍贵文物中，有一件便是宋代的木雕观音像。该造像高两米，体量硕大，形体比例准确，全身绫缎刻画简练，神态端庄祥瑞，美感突出。

而说到建筑装饰木雕，宋代较之唐代无疑更臻成熟。需要指出的是，北宋时期，作监李诚根据自己和当时工匠的实践经验，参阅大量文献和旧有的规章制度，收集工匠的各工种操作规程、技术要领，各种建筑物构件的形制、加工方法，编修了《营造法式》一书。该书是我国第一部关于建筑结构、技术施工规程的著作。

目前，我们仍然可以从遗存的宋代建筑木雕中看到较为固定的格式。如建于北宋天圣年间的山西太原北魏晋祠圣母殿建筑，基本上遵照了《营造法式》的定制。其大殿建筑构件中的曲木、斜掌、悬鱼、角神等，雕刻技法已非常成熟，刻画细腻。此外，四川江油云岩寺、河北正定龙兴寺、江苏玄妙观三清殿等也是宋代木雕建筑装饰的代表。

再有，现实生活中的木雕工艺小品，在这一时代也大量出现，如文具、手杖把、尘尾柄、剑鞘等。这些工艺小品，雕镂精美雅致，以人物、鸟兽、龙凤等形象为题材，随器物形制需要进行装饰。它们多用紫檀木、黄杨木等优质材料，刀凿并用，做工精细。例如，20世纪70年代，在苏州瑞光塔下出土的北宋木雕珍珠舍利宝幢便是举世罕见的佛教遗物。该宝幢通高122.6厘米，由须弥座、经幢、塔刹三部分组成。其上雕刻神仙、狮子、祥云、宝山、大海、如意等形象，各具风采。其形象逼真，结合木雕、描金、玉雕、穿珠及金银等特种工艺，整体气势宏伟，美轮美奂。

 # 繁华明清——中国木雕艺术之巅峰

明清时期是中国传统艺术发展的辉煌时期，也是木雕艺术发展的一个重要时期。如今，流传下来的明清木雕文物数量非常多，这无疑为研究木雕的发展历史提供了很好的实物佐证。

由于农业生产力的提高，城市人口大幅度增加，手工业、商业更进一步繁荣，并达到了很高的程度。明代的工艺美术形成了宫廷、民间两大体系。宫廷工艺品是为少数皇权统治阶级服务，因此工艺讲究精细、富贵、严谨；而民间工艺品是民间创造、民间使用，因此朴素、大方，能生动地反映民俗风情，具有浓厚的生活气息。

总体来说，明清时期的雕刻艺术已相当成熟，技艺也达到了炉火纯青的地步。其中，木雕工艺在继承了唐宋雕刻技艺的基础上越加发达，并伴随着雕刻工艺的进步、雕刻材料的扩大，进一步拓宽了木雕的应用领域，形成了建筑装饰、佛教造像、家具装饰和文人用具、小件摆设等木雕创作领域，同时与玉器、瓷器、漆器等工艺品一起深入到了人们的现实生活中。

可以说，明清两代作为我国传统木构建筑发展的最后阶段，在建筑形式、构造方式、建筑材料、工艺技术及法式则例等方面，都形成了较为统一的风格。我们今天所能看到的古建筑木雕艺术品，无论是皇家宫殿、寺庙，还是民间舍房、宅院，基本都是明清时期的创作。在这些历史遗留的建筑艺术中，无论是题材内容、表现形式、雕刻技法，还是建筑的整体结构布局、局部的细致处理，都使建筑与装饰、结构与审美达到了完美的结合。

而且，在继承前代雕刻技法的同时，明清时期还创造出两种新的形式。一种是贴雕组合形式，即将雕刻好的部件用胶粘接在其他浮雕或透雕木构件上；另一种形式是嵌雕，即将需要雕刻的图案纹样雕好后再组合到建筑构件上去。其中，嵌雕的出现，对内檐的装饰起到了积极作用，并得到广泛的应用。

细分起来，木雕佛教造像在明清两代无疑是木雕艺术的一个重要领域，因而留存下来的作品较多。其中，泉州开元寺明代建成的甘露戒坛佛像群、卢舍那佛和千佛莲台、众护法金刚、释迦牟尼佛、阿弥陀佛、千手观音和弥勒佛等，刀法刻画苍劲有力，线条自然流畅，尊尊惟妙惟肖、形神兼备，气势恢弘，蔚为壮观。而坛顶藻井上雕刻的飞天乐伎，则体型苗条，面容丰满，神态洒脱，都展示出高超的雕刻技艺。再有，河北承德普宁寺大乘阁内的千手千眼观音菩萨金漆木雕佛像，高20多米，是中国现存最大的清代木雕佛像。

另外，清代的佛教密宗造像也有了很大的发展。例如，北京雍和宫内、河北承德避暑山庄、山西五台山黄庙，至今供奉着许多清代的这类宗教神像，如迈达拉佛像、千手千眼菩萨、吉祥天母、欢喜佛、功德天女等。这些雕刻，全都形态饱满、衣纹流畅，无疑是清代的木雕精品。

此外，家具装饰木雕到明清时期也达到了艺术顶峰。明代家具造型简洁、质朴，强

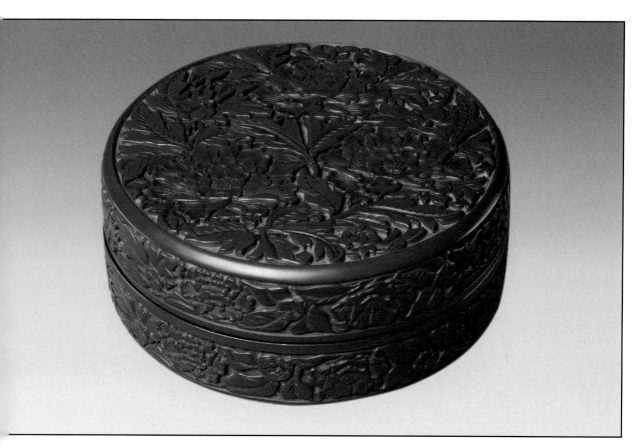

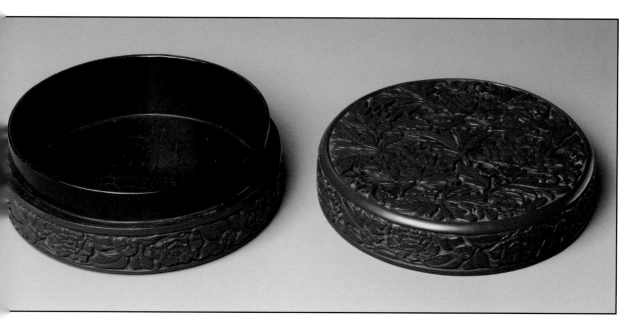

盒（牡丹）　明永乐年间　剔红漆器　6.4cm×15.9cm

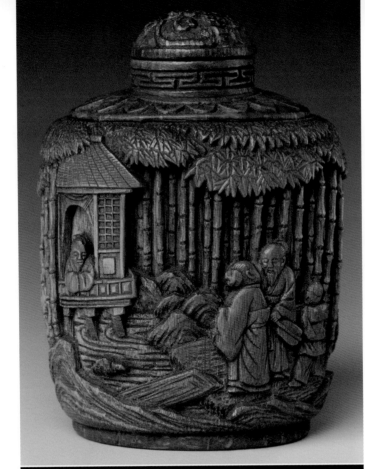

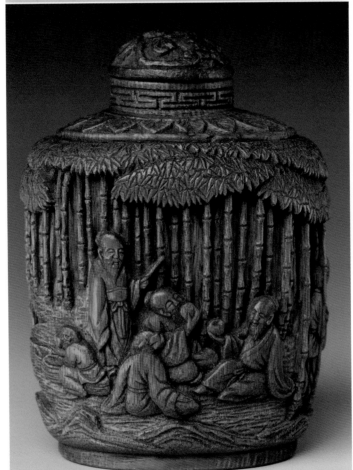

调家具形体的线条，确立了以"线脚"为主要形式的造型手法；雕刻装饰洗练，工艺精致，显得古雅、隽永、大方，实用性很强。到了清初，家具在造型与结构上基本上继承了明式家具的传统，但造型上趋向复杂，木雕装饰也开始追求富丽繁贵，并且运用了镶嵌工艺。

总体来看，明清时期的手工艺人可谓技艺高超，无论是八仙桌、太师椅、梳妆台、大花床都雕刻得出神入化。所谓的"百工桌、千工床"，就是强调的雕刻之烦琐与精美程度。一张"千工床"，犹如一座楼台亭阁，内部设施样样俱全，所有部件都有装饰雕刻。在宁波保国寺里，有一顶清代的花轿，高近3米，长近2米，宽1米有余。轿上装饰有木雕人物多达三百多个，轿顶四周的雕刻精致烦琐，玲珑美观；并鎏金饰银，犹如一座缩小的宫殿，被人称为"花轿之王"。

再有，明清时期的文人用具、案头摆设、笔筒臂搁、八宝锦盒、提盒等木雕艺术品也很突出。随着城市经济与文化的发展，中下层官僚、文人雅士和市民开始对美化环境有了普遍的要求，也对艺术品产生了浓厚的兴趣。木雕用料可以就地取材，自行制作，比起金、银、玉、瓷器的制作更为方便。所以，当时一些书画文人也参与构思与雕刻，致使木雕艺术在陈设与观赏领域得到了快速的发展。

总之，随着社会的发展和政治、经济、伦理、民间信仰以及风俗等因素的影响，传统木雕到明清时期达到了鼎盛。这一时期，名家辈出，流派纷呈，作品数量之多，题材、品种之全，超过了历朝历代，并且出现了江浙、两广、徽州、晋中等众多木雕集中的地区。

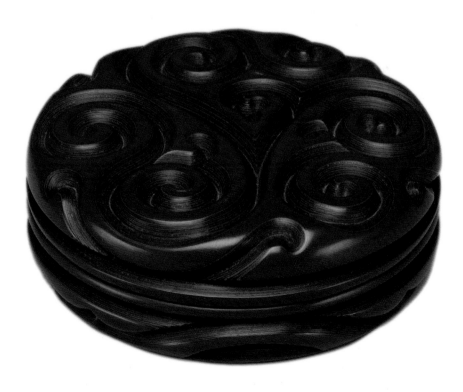

香盒 元 浮雕 3cm×8.6cm

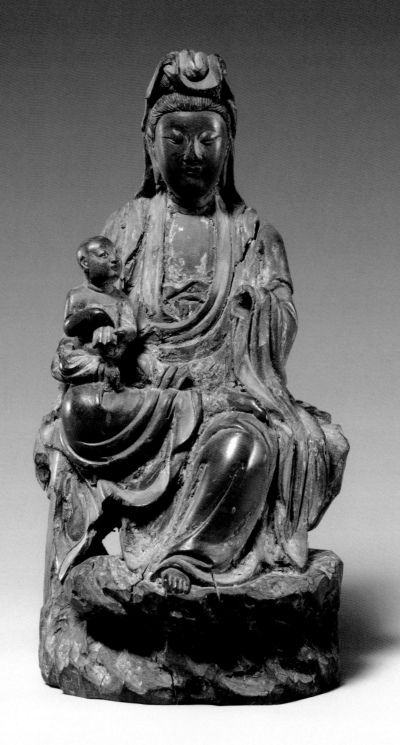

送子观音　晚明清初　檀香　13.7cm×7cm

明清的木雕名家很多，明代濮仲谦就是非常突出的一位木雕名家，他雕刻技艺十分高超，善于根据材质施展技艺，擅长紫檀、乌木等器件制作。而明代的木雕高手王叔远，不仅精于木雕，而且擅长果核微雕，有人曾评价他"能以径寸之木，为宫室、器皿、人物，以至鸟兽、木石，罔不因势象形，各具情态"。此外，明末清初的福建长乐人孔谋，则开创了利用木材的天然疤痕进行创作的新天地。他塑造的人物、禽鸟等线条流畅，活灵活现。

　　再有，清康熙年间的吴之璠也是一位木雕高手，他创作的"东山报捷"笔筒可谓难得的木雕佳作。这只笔筒由黄杨木雕成，内容以东晋淝水之战为题材，赞颂了东晋谢安运筹帷幄、以少胜多的伟大业绩。该木雕画面以一座山崖作为正、背两部分的间隔，正面是谢安与客人对弈的场景，背面则是信使快马报捷的场景。两幅图景，动静相宜，彼此呼应，十分传神。此外，高浮雕与薄地阳文刻法也相辅相成，景物的远近关系处理得恰到好处，人物的神态也各具特色，错落有致，活灵活现。可以看出，这时期的雕刻艺术无论是技艺性还是艺术性，都已达到了完美的程度。

　　而且，除了以上提到的几位，当时民间还有许多木雕雕刻高手，例如黄履庄、程嘉萌、郭全局等。其中，黄履庄构思灵巧，所雕的木人、木车、木狗等全都可以活动。据传，他雕刻的木车能够载着一人，一天行进百里；他雕刻的木狗能够吠叫，并且看护家门；而他雕刻的木鸟则能飞舞并啼鸣，叫声听起来像是画眉。类似的，程嘉萌曾根据诸葛亮木牛流马的各部位的尺寸结构，设计雕制了一头木牛。据说该木牛能负载货物行进，代替人们耕作，十分神奇。

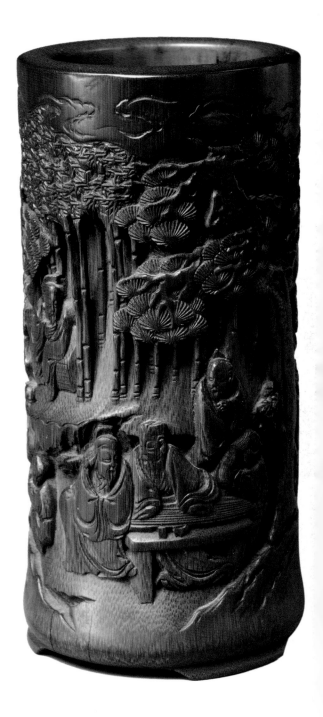

笔筒（竹林七贤）　清　竹雕塑　10.8cm×5.2cm

佛手　现代　加里曼丹沉香　重约214.7g　云水山房藏品

高山流水　现代　加里曼丹沉香　50mm×24mm×30mm　云水山房藏品

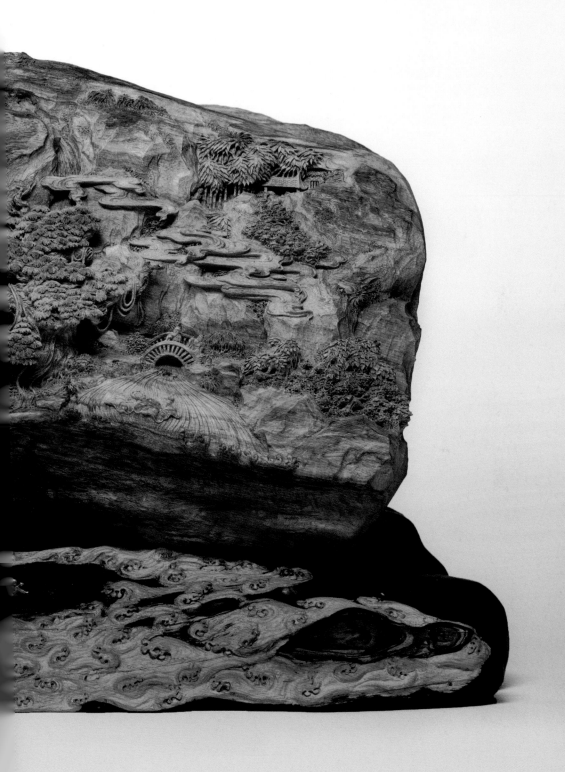

近现代——巅峰过后的繁华

民国时期是一个思想文化剧烈变化的时期，由于长期的战乱和动荡不安，木雕艺术的发展受到了极大的限制。

新中国成立以后，木雕工艺获得了全新的发展。尤其是在木雕家具方面，木雕艺人在发挥传统艺术特长的同时，也进行了全新的艺术探索，创作出了许多富有传统文化意蕴的家具作品。此时，不论是家具的造型，还是雕刻艺术风格、图案纹样的装饰等，都体现出了我国传统的民族艺术风格。而且，装饰图案也丰富多彩，除了吸取古典题材，如人物、仕女、楼台亭阁、翎毛、花卉等，还开发了现代的装饰纹样。此外，民用木雕家具在木雕图案装饰方面，从以前沿袭清代家具的繁缛、细碎，发展为简洁、明快，具有时代气息的艺术风格。装饰题材也在过去吉祥如意内容的基础上，增加了藤本、花卉、飞禽等更多的内容，给人以清新、爽洁、秀雅的艺术享受。

在建筑装饰方面，近几十年来也出现了回归古典的设计。在各大城市、乡野古镇，大量的酒楼、茶馆在设计装修中，大都广泛采用传统的建筑风格，崇尚庄重和优雅。它

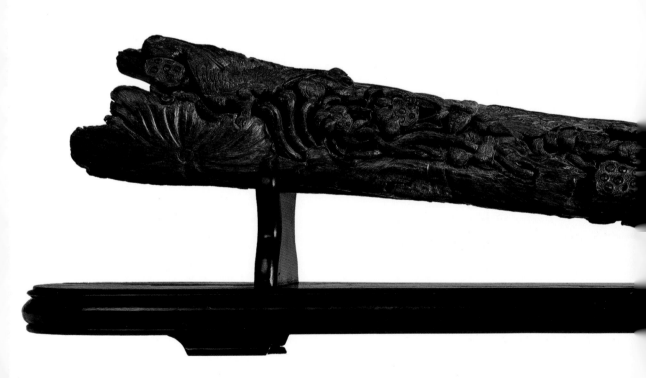

荷塘清趣　现代　印尼土沉　八分沉　72mm×14mm×20mm　重820g　云水山房藏品

们多采用中国传统的木构架构筑室内藻井、天棚、隔扇、隔断、窗棂，以及传统的木雕桌椅等；并运用对称的空间方式，以营建雅致宁静、古色古香的氛围，这不仅迎合了人们怀古的情结，也能在不断的创作中探索具有东方文化特质的建筑装饰方法。

另外，陈设工艺品也不再是专供宫廷、富人观赏的奢侈品，而是逐渐地走入了普通百姓家里。而大批木雕工艺厂的建立，不仅使木雕陈设艺术品和实用性工艺品得到了进一步发展，也丰富了艺术市场，满足了人们对物质以及文化生活的更高要求。

此外，20世纪50年代，潮州著名艺人张鉴轩和陈舜羌在清代建筑装饰"半畔蟹篓"的形式上，利用多层镂空雕的雕刻技法，在一整块樟木上创作出了玲珑剔透、结构严谨、惟妙惟肖的"蟹与篓"作品，可以说是木雕工艺史的一个创新。

需要指出的是，由于近年来对传统文化产业化的提倡，有相当数量的木雕工匠已加入到这个行业中来。然而，由于历史文化和艺术修养的积淀的缺乏，包括对商业利益的过度追逐，一些工匠虽然具有一定的操作技术，但所雕刻的作品却无法做到精益求精，并出现粗制滥造的现象，这是值得警醒和注意的一点，也是目前木雕艺术面临并需要解决的一大问题。

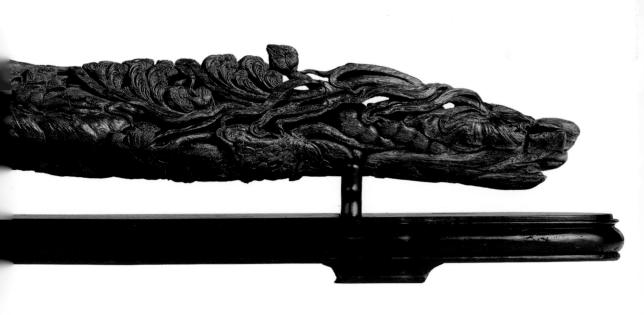

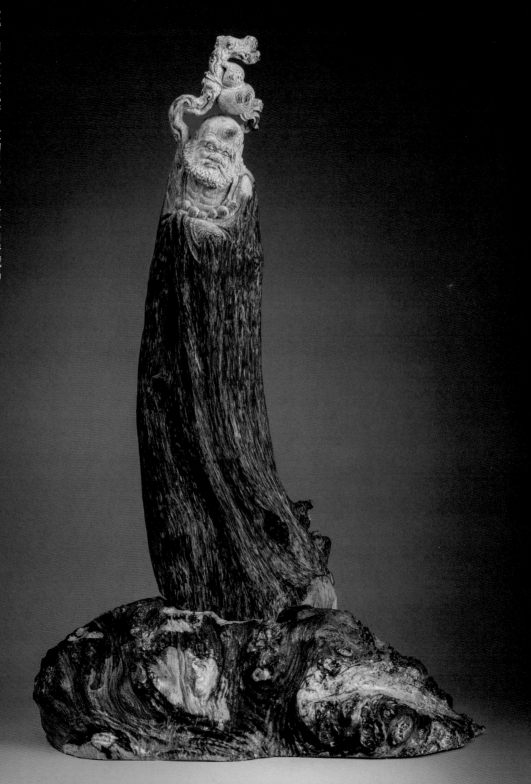

一苇渡江 · 现代　加里曼丹沉香　重约 144.3g　云水山房藏品

从一块普通的木材到一件精美的艺术品，木雕艺人是怎样实现这一神奇转变的呢？这就要说到木雕的雕刻工艺与技法了。在悠久的木雕艺术发展过程中，中国的木雕艺人发明并总结出一系列雕刻和工艺的技法，并一直力求在此层面寻求突破和创新，只为创作出更传神生动的木雕作品。

木雕的雕刻工艺和技法

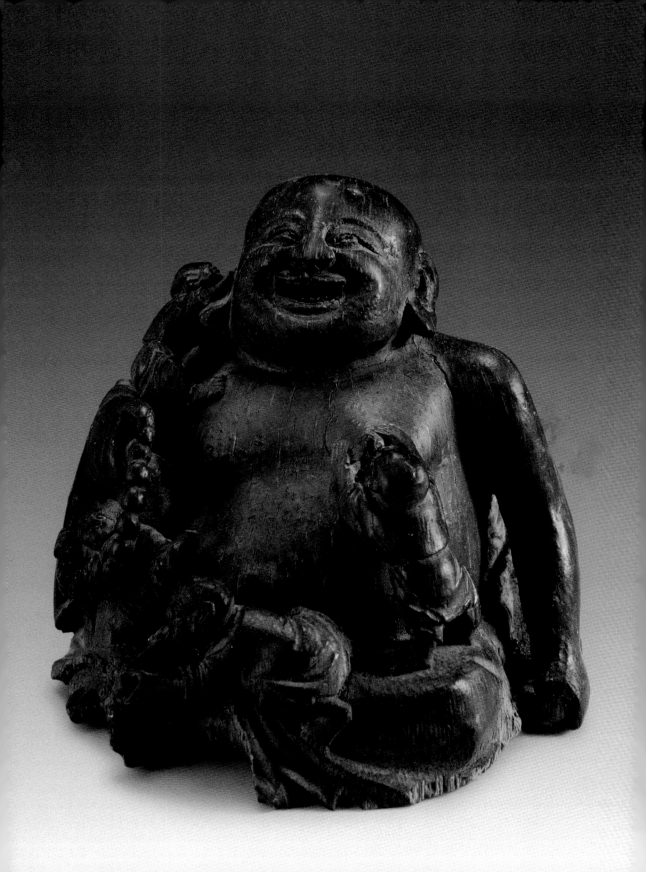

布袋和尚 清中期 竹根雕 12cm×11cm 北京市文物公司藏

从自然之美到雕刻之工

　　早在《周礼·考工记》中，传统木雕艺术就已见诸记载。北宋时期，作监李诫根据自己和当时工匠的实践经验，通过参阅大量文献以及旧有的规章制度等，编修了《营造法式》一书。其中，木雕按照雕刻技术大致可分为混雕（圆雕）、线雕、隐雕、剔雕和透雕（镂雕）五种。这里为大家简单讲解圆雕、浮雕、透雕三种雕刻技法。

小松鼠　现代　加布拉沉香　重约31.8g　云水山房藏品

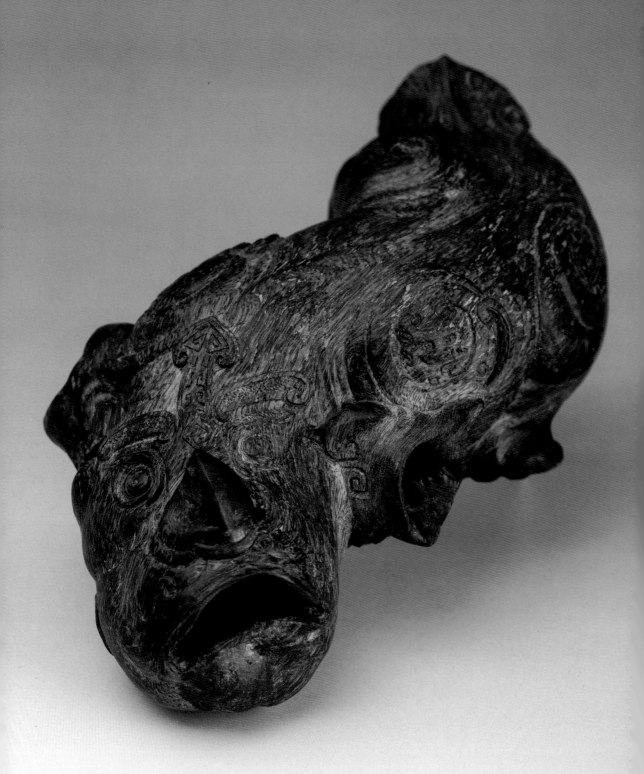

瑞兽　现代　越南芽庄　沉水　重约249.3g　云水山房藏品

圆雕——因势造型，独立而浑厚

　　圆雕作品又称立体雕，是指非压缩的，可以多方位、多角度欣赏的三维立体雕塑。圆雕是艺术在雕件上的整体表现，观赏者可以从不同角度看到物体的各个侧面。它要求雕刻者全方位进行雕刻。

　　圆雕的手法与形式有很多，有写实性的与装饰性的，也有具体的与抽象的，户内与户外的，着色的与非着色的等；雕塑内容与题材也是丰富多彩，可以是人物，可以是动物，也可以是静物。

　　整体而言，圆雕不适合表现自然场景，但可以通过对人物的细致刻画来暗示出人物所处的环境。如通过衣服的飘动表现风，通过动态表现寒冷，通过表情和姿势表现出是处在炼钢炉前或在稻田之中。换言之，渲染大规模的群众场面不是圆雕的特长，但集中深入地塑造富有个性的典型形象却是圆雕擅长的。

　　由于圆雕表现手段极精练，所以它要求高度概括、简洁，要用艺术化语言去感染观众，正因为如此，硬要它去表现过于复杂、过于曲折、过于戏剧化的情节，将无法体现圆雕的特点。通常，圆雕常常以寓意和象征的手法，用强烈、鲜明、简练的形象表现深刻的主题，给人以深刻的印象。

　　同时，由于圆雕是立体的，这就要求艺人要从各个角度去推敲它的构图，要特别注意其形体结构的空间变化。而且，圆雕虽是静止的，但它可以表现运动过程，可以用某种暗示的手法使观者联想到已成过去的部分，同时看见将要发生的部分。

　　此外，形体起伏是圆雕的主要表现手法，针对这一点，雕塑家可以根据主题内容的需要，对形体起伏大胆夸张、取舍、组合，不受常态的限制。

　　总之，圆雕要求精而深，强调"以一当十""以少胜多"，既要掌握雕塑艺术语言的特点，又要敢于突破、大胆创新。

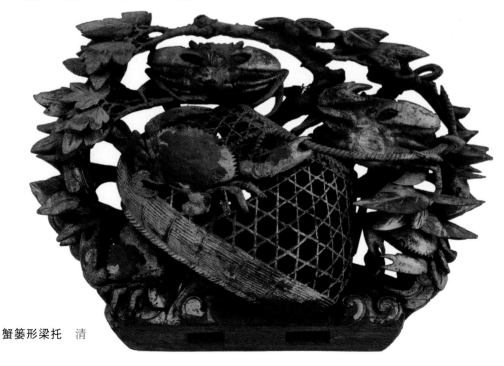

蟹篓形梁托　清

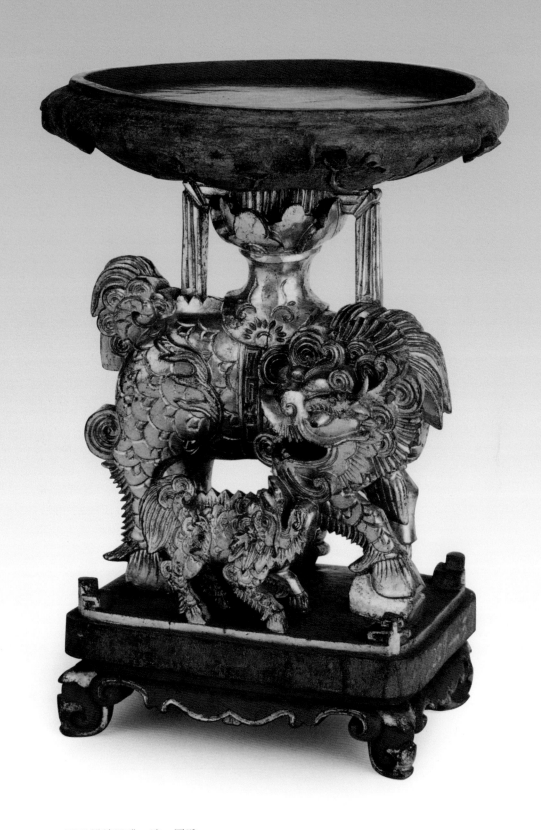

子母麒麟贡碟　清　圆雕

浮雕——层次立体，清淡而雅静

浮雕是传统木雕中最基本、最常用的雕刻技法，也称剔地雕，通常指在平面上剔除花形以外的木质，使表现的图案形象凸显出来。这在雕刻技法上属于"阳文"，原理如篆刻艺术中的"朱文印"，不同的是浮雕所表现的形象有层次感和立体感。

从某种意义上来说，浮雕具有圆雕的特点，但它已将雕刻形象按照一定比例进行了压缩；至于压缩多少，则根据浮雕的高度而定。作为一种应用范围最广的木雕造型方式，浮雕一般分为浅浮雕或平雕、深浮雕或高浮雕两类。

浅浮雕又称低浮雕、薄浮雕，是以线为主，以面为辅，线面结合来表现物体形态的一种雕刻方法。这种方法纹样周围剔地不深，纹样压缩比较多，形态不是很突出，只是在纹样上作深浅不同的剔地。虽然浅浮雕也有层次感，但已经没有了深浮雕意义上的层次。它借鉴绘画的方法来刻画描绘层次，或者在纹样上作刻线装饰，勾勒图形；或者表现形象的轮廓和结构，来增强作品的装饰效果。

浅浮雕在风格上给人清新淡雅、古拙优雅的艺术效果。优秀的浅浮雕作品应具有流畅的线条、清淡雅静的艺术效果。浅浮雕多用于挂屏、台屏、绦环板、裙板、梁柱的雕刻中。如我国苏州园林中的楼、阁、轩、榭及厅堂的门窗、隔扇等位置，都有这种浮雕图案纹样。

深浮雕，又称高浮雕，其所雕刻的纹样形象一般高出材料最低点1厘米以上，是一种介于浅浮雕和镂空雕之间的表现形式。深浮雕的起位较高，材料较厚，形象压缩的比例较深，因此雕刻的形象更接近于圆雕。

深浮雕具有较强的空间感，层次丰富，少者两三层，多者七八层，有深度感，能表现多层次的题材。具体在层次的安排上，前景是主体部分，艺人会先将纹样做很深的剔地，然后采用圆雕或者半圆雕的手法，使形象呈半立体造型，并有局部的镂空，使之富有通透性。中景是深浮雕的表现手法，物体形象有着明显的压缩关系。背景比例压缩最大，呈现出平而扁的效果。总之，深浮雕以层层相叠、前后压缩的方法，表现出主次分明、繁而有序、穿插变化的艺术效果。

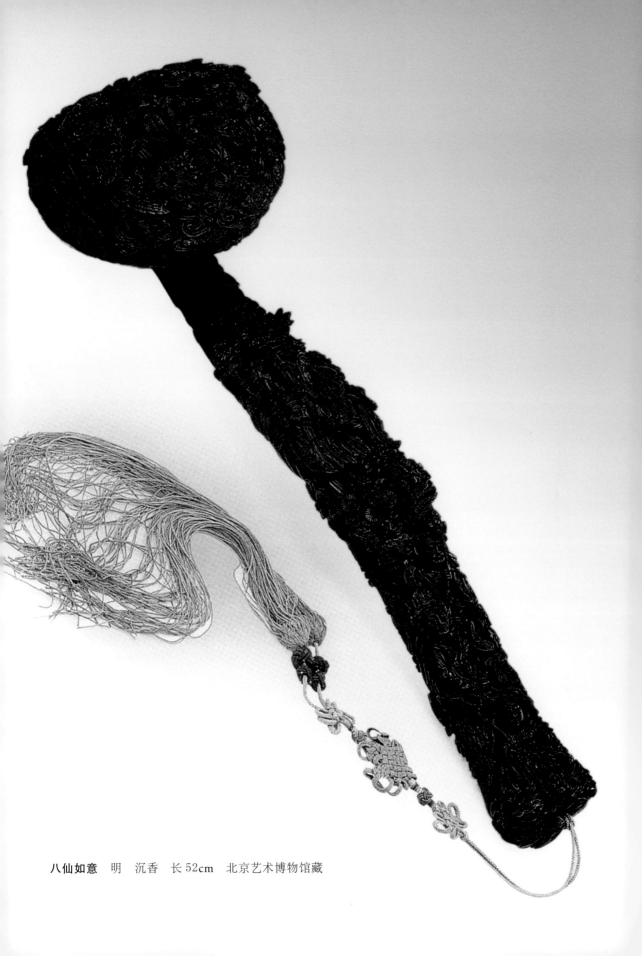

八仙如意 明 沉香 长52cm 北京艺术博物馆藏

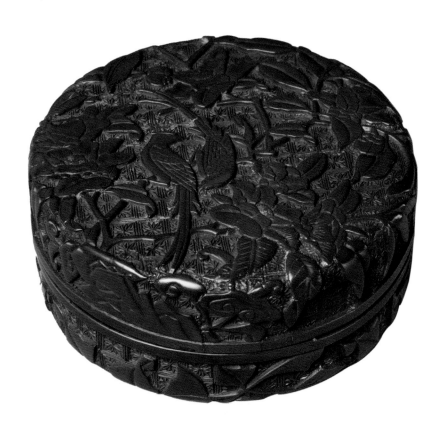

盒（花鸟）　明　剔红漆器　4.4cm×10.8cm

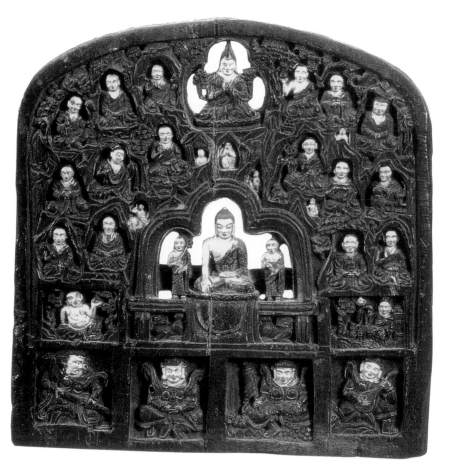

释迦牟尼佛与众弟子　清　木雕

搁臂　清　竹雕　20.6cm×5.4cm

44

彩绘《陈三五娘》雀替

清　《陈三五娘》是潮汕地区传统剧目之一，此为五娘赏夏巧遇陈三的场面

斗（雕道教神仙）

明嘉靖时期　雕花漆　16.5cm×32.4cm

镂雕——疏密虚实，通透而灵动

镂空雕刻在古建筑的木雕装饰中，与圆雕等木雕加工技艺一样，具有独特的艺术效果。镂空雕，也称透雕、镂雕、锯空雕等。它是穿插于圆雕和浮雕中的一种特殊工艺。即雕空、镂空、挖空，刻意去掉形象之外的部分，使雕刻具有通透的空间感。它需要将木板刻穿，造成上下左右的穿透，然后再做剔地刻或线刻。这种雕法，需要有高超的技巧，刻成的作品正反两面都可以观赏。

镂空雕一般要经绘图、镂空、凿粗坯、修光、细润等一系列操作工序才能完成。因为它有比较匀称的空洞，能使人醒目地看到雕刻的图案且视线不受阻碍，而作品整体看来，不仅疏密虚实、玲珑剔透，而且艺术风格十分鲜明。由于镂刻内部景物的用刀受到很大的限制，操作不易，艺人不仅需要有高度集中的注意力，更要有熟练的圆雕基本功。在这方面，湖南郴州的民间雕刻艺人的技法则尤为突出。该地雕刻艺人在施刀的功力、线与面的处理以及各种造型手段的变化等方面，严格遵循作品主题内容的需要，力图使意、形、刀有机地融为一体。同时他们在雕刻过程中，灵活运用冲、划、切、刮等刀法和浮雕、透雕等表现方式，以期达到"三分雕七分掏"，整体看来通透而灵动。

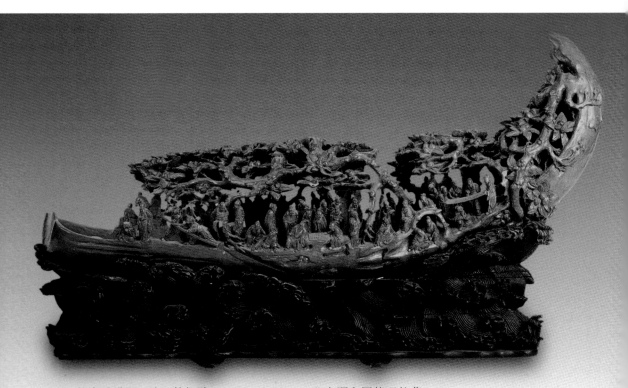

仙人乘槎图 清 竹根雕 60.5cm×16cm 北京颐和园管理处藏

 # 雕刻把玩，技法为先

　　中国传统木雕工艺有着严格的工序，这里为大家简要介绍一下黄杨木雕的雕刻七法以及修光六要，以期读者能够从更专业的角度了解木雕作品的诞生过程，从中体会木雕作品严谨而又不失浪漫的艺术美。

 ## 先前而后，留实凿虚

　　木雕的块面切除，是为了打坯快捷而选用的方法，即用毛笔在坯料上画出几块多余的部分，用锯切法。有些地方需要深切，再用打坯凿劈去，看木纹路，或者竖造行刀，或用反圆劈刀，以保持形体结构完整。衣纹飘拂，去除余料时以右手五指握柄进刀，如刀边缘，用四指拿刀，小指抵在坯件上，以稳住凿刀，可以左、右、前、后退进而不偏不倚，从而防止木纹剥裂。

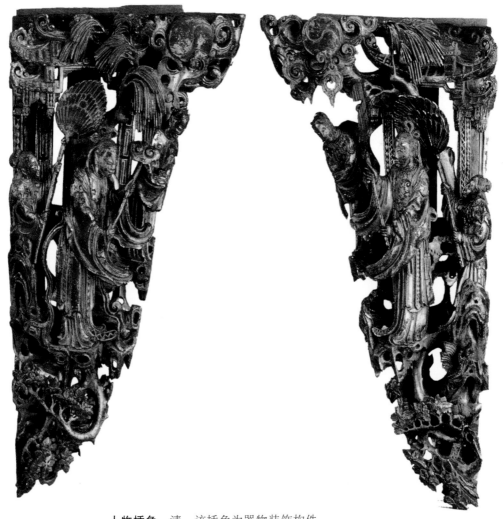

人物插角　清　该插角为器物装饰构件

打坯或修光的进程中，要随时注意观察木料纹路的走向，一定要顺着纹路行刀。尤其是细小或飘拂部分以及风带、裙、首饰，更应该看着纹路的顺向进刀。稍有疏忽就容易出错，造成作品部分断裂，轻则破坏艺术效果，重则使整件作品报废。

　　木雕的打坯或者修光都是按照先前而后的方法进行，尤其打坯，一定要严格遵循。一块坯料从上下刀，高的部位在前，慢慢深入地往后退。例如，鼻子是脸部最高的地方，如果鼻子有改动，整个脸部都要变得更低，这样会一动百动。有的人在打坯时不考虑退路，前后没敲准，后面就已经凿实，这样一旦前面部分有所改动，后面就很难跟着做出调整，致使作品结构失调，比例不准。

　　在打坯中，留实凿虚属于技法问题，雕刻非常讲究虚实变化，该虚时虚，该实时实。比如，一个人的胖和瘦都不伤及骨，从这层意义上说，骨是实，肌肤是虚；再如一块布料，我们将它铺在地面上，它就是一个平面体；将这块布料铺在桌面上，垂下的部分就为虚；如果将其披在人体上，就成为服饰，并随人体的运动出现虚实不同的变化。雕刻工作者在学雕刻之前，要先学习艺用人体解剖学，明确人体结构，弄清虚实关系，这样在雕刻实践的过程中，才能把握分寸，留实凿虚。

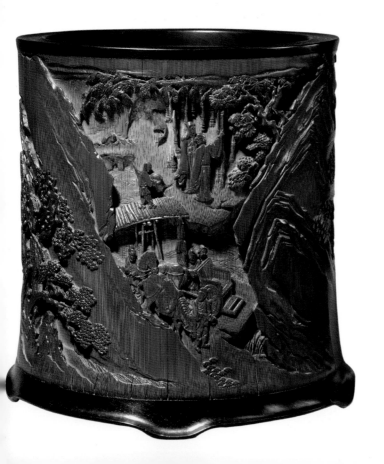

进刀行止，勒剔切割

在木雕的修光过程中，需要采用进刀行止法，即右手操刀，左手握住雕件，进行切削修光。这种刀法用大凿的较多，在操作时除注重看纹进刀外，还应注重进刀过程中的行止。这种传统的走刀方法能顺畅地修出衣褶的起伏以及深浅。其具体操刀方法是右手拇指和食指的指尖与中指的第一关节，用拿铅笔的形式夹住凿身的部位，凿柄用肩窝顶进；在行刀修光切削时，无名指顶住工作台边沿或作品，右手小指自然弯曲，用指力和腕力进刀，可行可止。

在修光过程中，在较长的褶缝边角、凹凸地方，往往很难处理掉杂屑，要想彻底处理掉杂屑，就必须用勒剔刀法。勒、剔、切、割是一把雕刀的四种用法。这种方法是将这四种刀法并用，方法是用三指握刀，刀尖靠左，刀口向右，以刀尖入木，进刀时右手腕灵活用力，左手四指握住作品，以左手拇指推刀背，朝右往刀口方向前进，以这种方式勒刀，上施切一刀，下施切一刀，如果清除不干净，再用反方向剔割。而另一种握法则是右手四指并拢握在刀柄，大拇指顶在斜形柄端，刀口朝外，用左手拇指推刀背，左手四指握作品，朝外施切，在左右各一刀，将杂屑割除。需要注意的是，勒、剔、切、割要顺木纹进行。

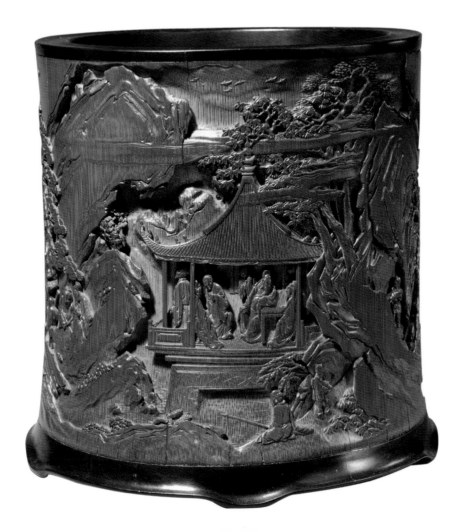

笔筒

清康熙年间　竹雕　17.8cm×16.5cm

49

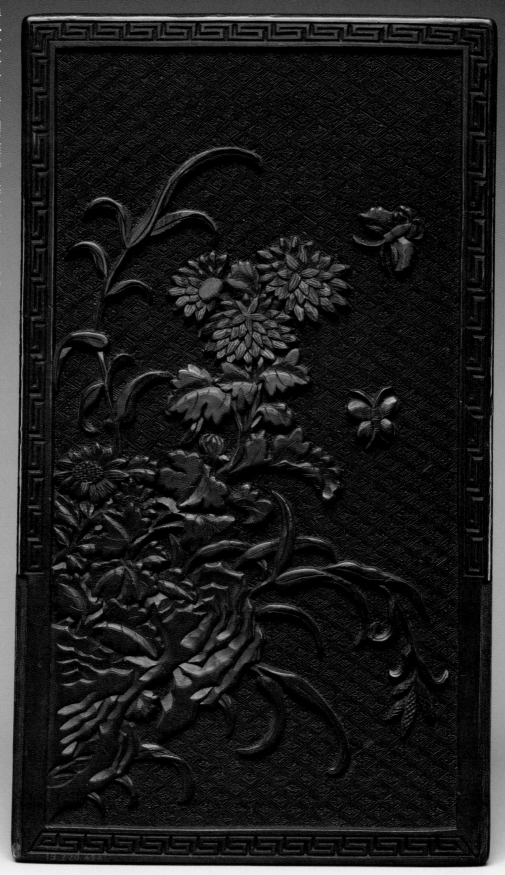

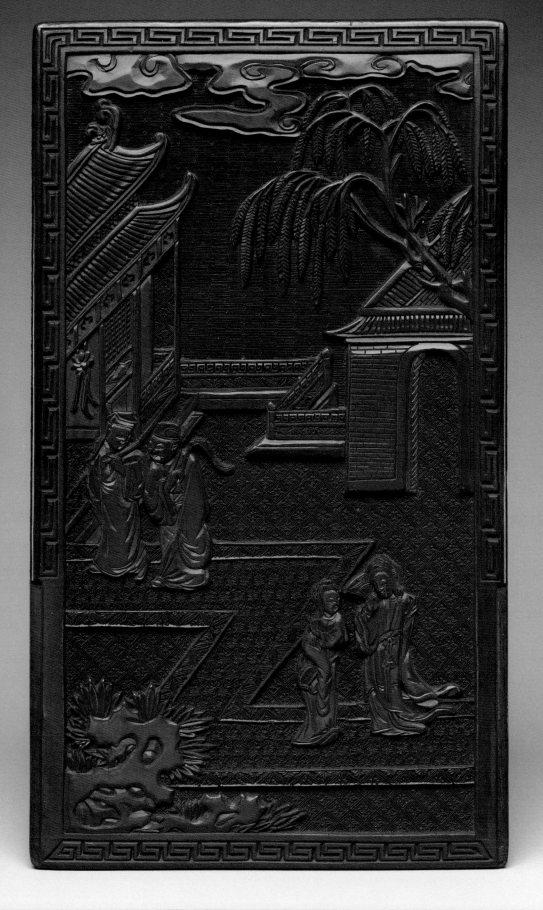

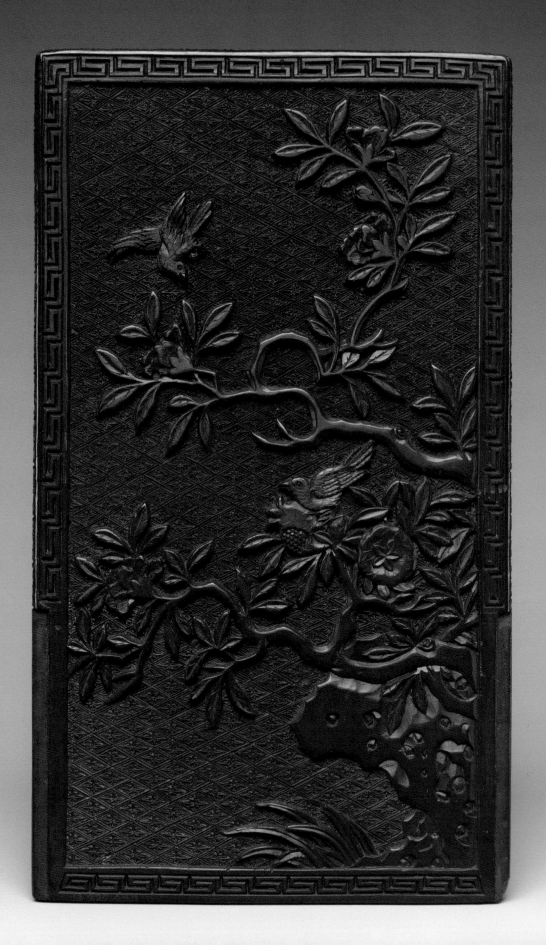

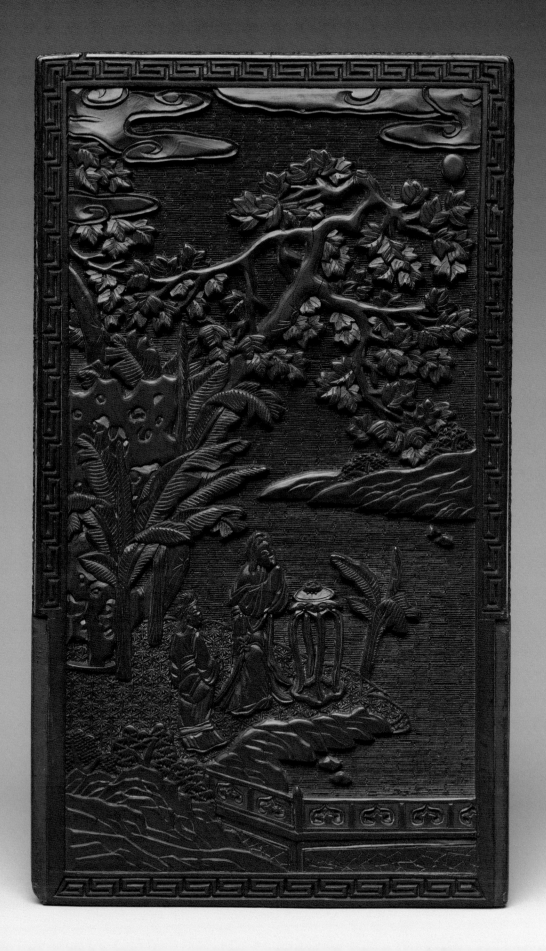

龙宫　现代　印尼沉香　46mm×25mm×110mm　云水山房藏品

抠刮带削，修光六要

有时在修光的过程中，因作品动态复杂，一些深凹、窄小的部位无法削切。在这种情况下，就需要采取抠刮带削法来达到修光的目的。这种刀法是用锋利的反圆口凿或正圆口凿来抠，直至光平为止。在实施时，要注意木纹的方向，灵活操作，防止出现差漏。

修光六要就是修光工序中必须掌握的六种要领，即凿、削、刻、抠、剔和修。凿是指在雕刻过程中，碰到较深的部位，或者是需要改动的地方，可以把作品搁在膝盖上，右手拿锤，左手握凿，凿去余料；削是指用凿的斜撇面削去木料的表层，慢慢地可以层层深入；刻是指右手握凿，用肩窝顶，用力刻木，如用凿口斜侧刻，刻线、刻字、刻衣纹的走向，用三角凿刻入木料，这种握凿用凿法称为刻；抠是用圆口凿或者反圆口凿来挖，尤其是在镂雕中经常使用抠的技法，以表现出作品的玲珑剔透；剔是指遇作品狭缝之处，或者深凹处，用斜面刀和平口凿剔出余屑，使作品清晰明确；最后，整件作品要想完成，需要通过修光的各种用刀方法使作品达到完美的程度。这里"修"是以极细的操刀，修饰各部毛刺、不整齐不顺畅的边缘及图案和毛发等。

州华夏　现代　沉香　13mm×12mm×47mm　云水山房藏品

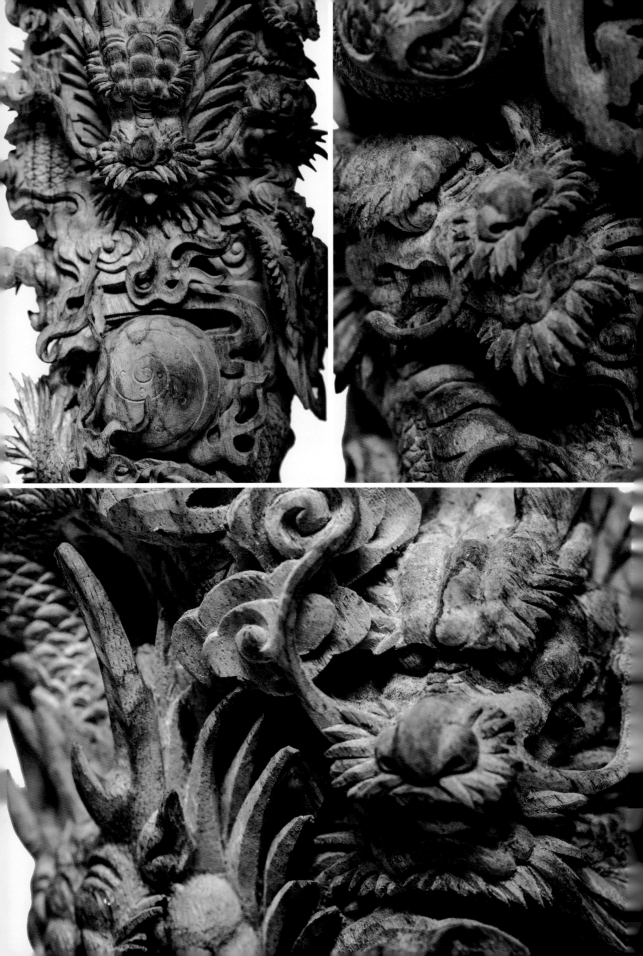

木材的种类

　　木雕艺术品的鉴定主要是原材料的材质鉴定。由于材质的不同，不同的木雕作品之间价值差别很大。可以说，学会鉴定不同的材质，是步入木雕世界的重要途径。木雕的材质有很多，常见的有紫檀、花梨木、黄杨木、红木、楠木、樟木等。

紫檀

　　紫檀亦称"青龙木"，为常绿亚乔木，属小乔科，是一种稀有木材。紫檀最早是在印度热带森林和岛屿上发现的，分布于亚洲热带，印度、印尼、泰国、缅甸、越南、菲律宾以及非洲、南美洲等都生长紫檀，我国南部亦有栽培。

　　中国自古以来就有崇尚紫檀之风，也是最早认识和开发紫檀的国家。"紫檀"这个名字，最早出现于一千五百年前的晋朝，崔豹在《古今注》中曾写道："紫檀木，出扶南（指东南亚），色紫，亦谓之紫檀。"此外，唐朝王建诗云："黄金捍拨紫檀槽，弦索初张调更高。"孟浩然在《凉州词》中也写道："浑成紫檀今屑文，作得琵琶声入云。"可见，在唐代，人们已经知道紫檀是做琵琶槽板的好材料了。

　　明朝时期，紫檀得到了皇家的重视。当时，海上交通的发展，使明朝与南洋各国的贸易和文化交流日益频繁。各国在与中国的贸易交往中，自然有一定数量的名贵木材，其中就包括紫檀木。不过，对庞大的中国而言，贸易得来的紫檀木远远满足不了需要，于是明朝政府又派官赴南洋采办。随后，私商贩运也应运而生。

　　明朝末年，南洋各地的优质木材已经基本采伐殆尽，尤其是紫檀木，几乎被采伐一空。据称，清代所用紫檀木全部为明代所采。据史料记载，清时，朝廷也曾派人到南洋采过紫檀木，但它们大多粗不盈握，曲节不直，根本无法使用。这是因为紫檀木生长缓慢，没有数百年根本不能成材，而这也是紫檀木如此名贵的重要原因之一。

　　清朝中期，由于紫檀木的紧缺，皇家不得不从私商手中高价收购紫檀木。清宫造办处活计档中差不多每年都有收购紫檀木的记载。这时期，逐渐形成一个不成文的规定，即不论哪一级官吏，只要见到紫檀木，决不放过，须全部买下，上交皇家或各地织造机构。

　　紫檀主要分为大叶紫檀和小叶紫檀，其中小叶檀木纹不明显，色泽初为橘红色，时间久了呈深紫色如漆，几乎看不出年轮纹。小叶檀可细分为牛毛纹小叶檀，檀香紫檀等。

　　金星紫檀是比较名贵的紫檀木品种。"金星"指的是这种紫檀木破开，经打磨后，每一个棕眼孔内都会闪烁金点。实际上，所谓的亮点，是树木导管纤维间的胶状结晶，其他木材都存在，只不过因紫檀木名贵，因此被人称作"金星"。

　　金星紫檀的棕眼呈绞丝或S纹，侧角度观察则呈起伏状的豆瓣纹，阳光下看起来十

分华美。其质地细腻光润，色泽紫黑，做成器物并出"包浆"后，颜色呈暗灰色，非常适用于精雕细刻。而且，由于其横竖纹理不明显，横丝"穿枝过梗"，"过桥"都站得住，因此深受人们喜欢。此外，金星紫檀以其质重色深的特点，非常适合做金玉古玩的托座，故被故宫大量使用。再有，由于木质细坚，金星紫檀还可以制成响板等乐器，声音清脆坚实，不似金玉胜似金玉，其他木材难以替代。

用什么经验方法来判别檀香紫檀，自古以来一直存在不同的说法。其中，历来为古玩行所用的一种是用酒精泡，即取檀香紫檀木屑浸入酒精中，如有大量红色烟雾状色素翻滚喷出，即为真品。此外，五步鉴别法也是判别紫檀的方法之一，即看、掂、闻、泡、敲。

看是指对照紫檀木的纹理特征，仔细察颜观色；掂也就是用手掂量紫檀物件，看其是否达到紫檀木的重量；闻即闻一闻木屑的气味，紫檀有淡淡的微香，如果香味过浓或者无香气通常都意味着木料并非紫檀；泡是指用水或白酒泡紫檀的木屑或锯末，紫檀木屑水的浸出液为紫红色，而且上面有荧光；敲是指用正宗的紫檀木块，最好是紫檀镇尺，轻轻敲击紫檀物件，听其声音，紫檀木的敲击声清脆悦耳，没有杂音，否则可能是假的。

紫檀小葫芦　现代　李友来藏品

节节高　海南黄花梨　孔德远藏品

观世音菩萨　清　檀木漆金　14.6cm×6.4cm

 # 花梨木

花梨木即花榈木，一名"花榈"，其中木纹看起来像鬼面的又名"花狸"。在古代，中国对花梨木就已有较深的理解。例如，《古玩指南》中就提到对花梨木的定义："花梨为山梨木之，凡非皆本之梨木，其木质均极坚硬而色红，惟丝纹极粗。"《广州志》中则记载称："花榈色紫红，微香，其纹有若鬼面，亦类狸斑，又名'花狸'。老者纹拳曲，嫩者纹直，其节花圆晕如钱，大小相错者佳。"《琼州志》中则记载有："花梨木产崖州、昌化、陵水。"

早在唐朝时期，花梨木就被广泛使用，用花梨木制作成的器物更是受到人们的喜爱。唐朝著作《本草拾遗》中曾记载："榈木出安南及南海，用作床几，似紫檀而色赤，性坚好。"明朝的《格古要论》则详细地描述了花榈木的产地和特性，其中写道："花梨木出男番、广东，紫红色，与降真香相似，亦有香。其花有鬼面者可爱，花粗而色淡者低。"

在红木《国标》中，花梨木类归为紫檀属，花梨木类木材又分为越柬紫檀、安达曼紫檀、刺猬紫檀、印度紫檀、大果树紫檀、囊状紫檀、乌足紫檀七种树种。

鉴别花梨木可掌握"六看一闻"：一看偏光，从花梨的切面看折射的光线，只有一个角度可看到折射的光线最亮最明显，而其他角度则不明显；二看鬼脸，花梨有鬼脸，如据《广州志》记载："其纹有若鬼面，亦类狸斑"；三看带状条纹，花梨木纹较粗，纹理直而且比较多，心材呈大红、黄褐色和红褐色，从纵切面上看带状长纹明显；四看交错纹理，花梨的纹理呈青色、灰色和棕红色等，并且几种颜色交错分布；五看牛毛纹，花梨木产地不同，木质也有很大差别，有的质地较细密，有的质松，但从弦切面上看，都能明显地看到类似牛毛的木纹；六看荧光，花梨中有一层淡淡的荧光，如果把一小块花梨放到水中就能发现，水里漂着一种绿色的物质，这种物质能发出一种荧光；七闻檀香味，如果凑近花梨用鼻子闻一闻，我们可闻到一股檀香味，但比降香黄檀的香味要淡。

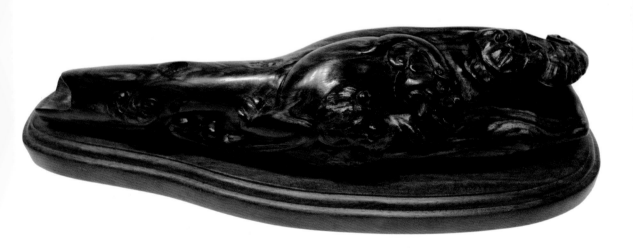

招财进宝 现代 海南黄花梨 孔德远藏品

弥勒佛

现代 越南黄花梨 12.5cm×40cm 云树阁藏品

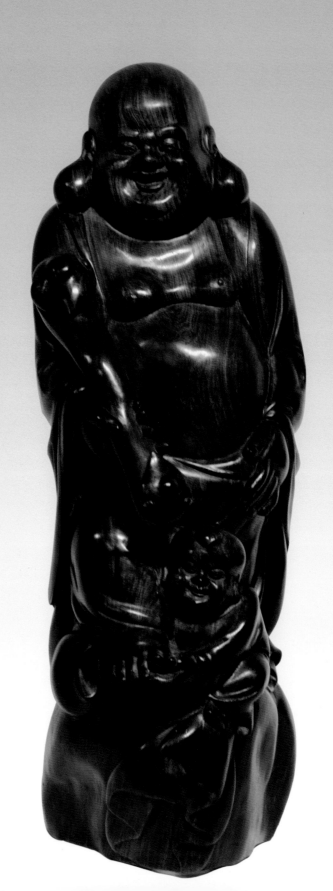

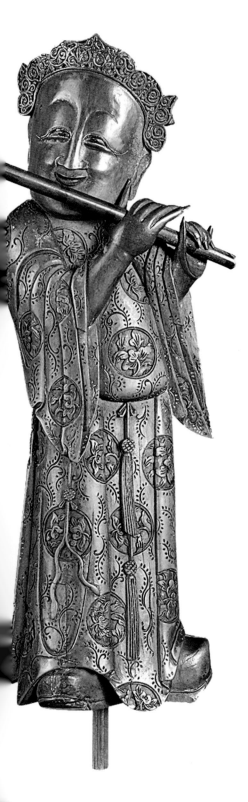

韩湘子像　清　黄杨木　高16cm

 # 黄杨木

黄杨木又名山黄杨、千年矮、小黄杨、百日红、万年青、豆板黄杨、瓜子黄杨，为黄杨科、黄杨属常绿灌木或小乔木。黄杨木在中国的生长范围较广，主要分布在云南、贵州、陕西、甘肃、湖北、浙江、江西、安徽、台湾等地。通常，黄杨木可分为小叶黄杨、大叶黄杨和白杨三种，其中以小叶黄杨为最上等。

由于生长缓慢，黄杨树木质纹理极其细密光洁温润，生长轮不明显，肉眼几乎看不到棕眼。黄杨木料为乳黄色，作品刚上漆后呈姜黄色，后逐渐变为橙黄色，时间越长，颜色越深，最终变成红棕色，给人以古朴典雅的美感。新剖的黄杨木有淡香，能够驱蚊，树叶则可以杀菌消炎、止血。而且，黄杨木木质异常坚韧，硬度适中，非常适宜精雕细琢。

关于黄杨木，有一个很有意思的话题，李渔称其有君子之风，喻之为"木中君子"。在他的《闲情偶寄》中，有这样的记载："黄杨每岁一寸，不溢分毫，至闰年反缩一寸，是天限之命也。"这种说法在其他一些书中也有提及，比如苏轼就曾在诗

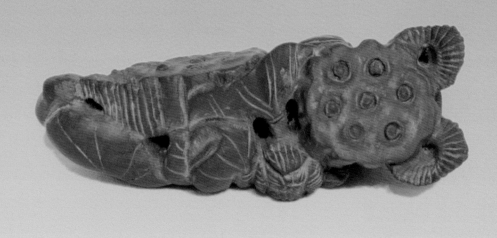

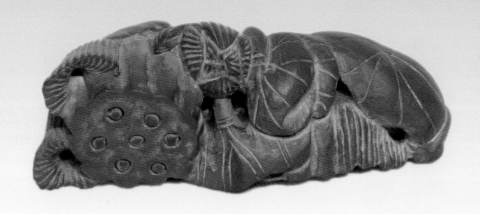

如意连连　现代　黄杨木把件　云树阁藏品

中写道："园中草木春无数，只有黄杨厄闰年。"《博物要论》中更是提到曾有人做过测试，称闰年黄杨并非缩减，只是不长。此外，在《酉阳杂俎》中对黄杨木的采伐还有如下的记载："世重黄杨木以其无火也。用水试之，沉则无火。凡取此木，必寻隐晦夜无一星，伐之则不裂。"

黄杨木雕历史悠久，但它具体起源于哪个朝代已无从考证。黄杨木雕最早作为一件单独的圆雕工艺品出现，有实物可考的是元代至正二年，也即公元1342年的"铁拐李"雕像，现保存在北京故宫博物院。目前我们只能保守地推测，黄杨木雕作为一门独立的工艺门类出现，不晚于元代。

明清时期，黄杨木雕已经形成了独特的艺术风格，并因擅长塑造戏曲人物、佛道神仙、婴戏等民间喜闻乐见的形象而受到人们的喜爱。晚清以及民国是黄杨木雕发展的巅峰时期，这个时期的黄杨木雕刀法纯朴圆熟，刻画人物形神兼备，结构虚实相间，诗情和画意兼具。

由于黄杨木雕日益受到人们的喜爱，价格呈现出一路走高的势头。近年来，有不良商人用作伪的方式以假乱真，用与黄杨木容易混淆的木材来冒充，常见的是水黄杨，近年也有用栀子、卫矛等仿制的。不过，后几种树材由于年轮较粗，木色偏白，比较容易区分。

黄杨木原木皮色淡黄，直径大都在20厘米到30厘米，断面打磨后年轮较细密，每圈年轮最多不超过一毫米，色淡黄至偏白，无边材，无毛孔，手感细腻。水黄杨色偏白，年轮较粗，边材厚。

黄杨木成品一般为小件圆雕，偶有透雕卡子花饰件，手感细腻；水黄杨一般多偏大型雕件，原木色偏白，手感偏涩。

需要注意的是，市场上还有为了仿真而上色作旧的方法。不过，此种伪作的色泽不自然，而且没有包浆，鉴别时只要用软布或棉签蘸取少量香蕉水擦拭，赝品就会褪色，而真品则不会。

笔筒　现代　红酸枝木　上海嘉定镂空雕　14.5cm×11.5cm×11.5cm

红木

　　所谓"红木"，从一开始就不是某一特定树种的家具，而是明清以来对稀有硬木优质家具的统称。

　　红木因为生长缓慢、材质坚硬、生长期都在几百年以上，原产于我国的很多红木，早在明、清时期就被砍伐得所剩无几；如今的红木，大多产于东南亚、非洲。此外，我国广东、云南有培育栽培和引种栽培。

　　作为木雕的常用材质，红木颜色较深，能体现古香古色的风格，而且木质较重，给人感觉质感厚重，同时材质也较硬，强度高，耐磨，耐久性好。

　　红木有狭义和广义之分，狭义红木指古代正红木，又称老红木，即酸枝类木材；广义红木即今天所说红木，分为紫檀木类、花梨木类、黑酸枝木类、红酸枝木类、乌木类、条纹乌木类和鸡翅木类七大类，涉及蝶形花科、苏木科和柿树科3个科，包括紫檀属、黄檀属、柿树属、铁刀木属、崖豆木属等个属约37个树种。

　　酸枝即孙枝，又名紫榆。用酸枝制作的家具，即使几百年后，只要稍作加工，依旧可以焕然若新。酸枝是热带常绿大乔木，产地主要有印度、越南、泰国、老挝、缅甸等东南亚国家，原先在我国福建、广东、云南等地也有出产。

　　酸枝木色分为深红色和浅红色两种，一般，有"油脂"的质量上乘，结构细密，可沉于水。酸枝家具经打磨上漆后，平整润滑，光泽耐久，给人一种淳厚含蓄的美感。清代的红木家具很多是酸枝家具，即老红木家具。尤其是清代中期，不仅数量多，而且木材质量比较好，制造工艺也相当精美。

　　此外，在一些地区，红木被分为老红木和新红木。其中，新红木是指产于缅甸、泰国、老挝的奥黄檀，广东将其称为白酸枝，有人也称之为黄酸枝、花枝。实际上，新红木也不尽相同，有一种颜色浅红，从断面看深紫条纹夹杂着浅红色的木材，很有规律，此种酸枝一般产于缅甸；另一种颜色淡而混杂较多的淡黄色，一般产于缅甸与老挝交界处。

　　比较起来，在色彩上，老红木颜色较深，大多呈紫红色，有的色彩近似紫檀，只是颜色较浅一些，纹理细腻，棕眼明显少于新酸枝木，密度和手感都极佳；新红木则一般颜色黄赤，木纹、色彩较之老红木有一种"嫩"的感觉，质地、手感均不如老红木。

 # 楠木

楠木是中亚热带常绿乔木，最高可达30余米，为中国和南亚特有，是著名的珍贵用材树种。该木种在我国贵州、四川、重庆、湖北等地区有天然分布，是组成常绿阔叶林的主要树种。

不过，由于过度砍伐利用，原本资源丰富的楠木已经濒于枯竭。现存林多是人工栽培的半自然林和风景保护林，虽在庙宇、村舍、公园等处尚有少量的大树，但病虫危害均比较严重。

楠木木质坚硬，经久耐用，耐腐性能突出，且带有特殊的香味，能避免虫蛀。楠木种类主要有金丝楠木、香楠、水楠三种。

金丝楠是楠木中最好的一种，只要显现金丝明显均可视为金丝楠木。在光照下，金丝楠可看到金丝闪烁，精美异常。该木种以前是皇家的专用木材，由此可见其尊贵程度。金丝楠主要出产于川蜀之地的深山中，但数量稀少，价格堪比黄金。

香楠的木材微微带有紫色，香味浓郁而持久，因此得名香楠。它的纹理美观，材质虽然没有金丝楠细腻，但也算是非常不错的材料。香楠大多产于福建、台湾、广西、海南、贵州、云南等地，国外分布于日本和越南。

水楠，是楠木中木质最差的一种，其质地较松软，色泽清淡，和水杨有些相似，通常只能用来做桌案、椅凳等小型家具。

一般情况下，香楠、金丝楠和水楠比较难以区分，需要更仔细地鉴别。特别是购买金丝楠木时，因为金丝楠木和其他楠木价格相差很大，更要慎重。

知足 现代　金丝楠木　北京私人藏

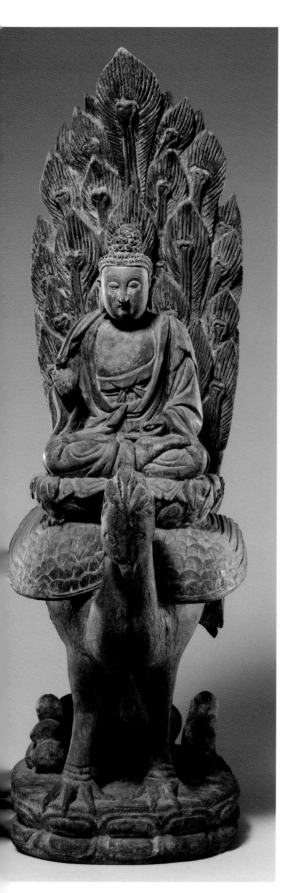

 # 樟木

　　樟木为常绿乔木，俗称樟木、小叶樟、樟树等，全株有香气。其盛产于福建、云南、贵州、江西、湖南等地，其中又以产于江西九江、湖南、贵州铜仁地区的樟木为最佳。樟木是传统木雕中最主要的也是最常用的材料之一。

　　樟木的树径较大，花纹美，尤其是有着浓烈的香味，可以驱逐各种虫类。樟木木材呈红棕色至暗棕色，横断面年轮明显。其中，心材为红褐色或咖啡色的是樟木中不可多得的上品。

　　我国的樟木箱名扬中外，其中有衣箱、躺箱、顶箱柜等诸品种，而桌椅几案类以北京居多。此外，在旧木器行，樟木依形态被分为数种，如红樟、虎皮樟、黄樟、豆瓣樟、白樟、船板樟，等等。

　　鉴别樟木真伪可以通过闻气味、看颜色等方式。通常情况下，若樟木香味特浓、刺鼻，则很有可能是假的。正宗的樟木是淡淡的味道，掰开后香味略浓。而且，樟木即使长期放置空气中，表面的香味渐渐淡化，掰开后里面也仍有香味。再有，优质的樟木是淡黄色、红色，即黄樟、红樟，发黑要么是次品，要么是假的。

菩萨骑孔雀像　明　菩提树　55.2cm×15.9cm

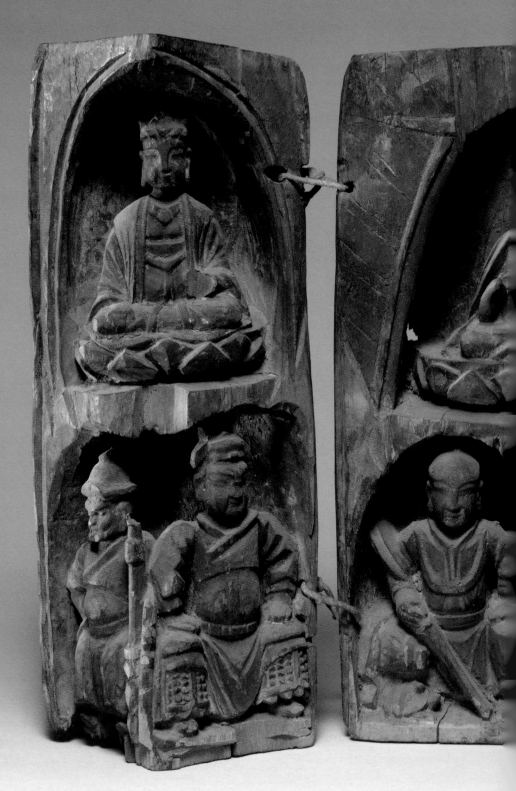

佛与神（上佛下神）　明代　菩提树木　28.6cm×42.5cm

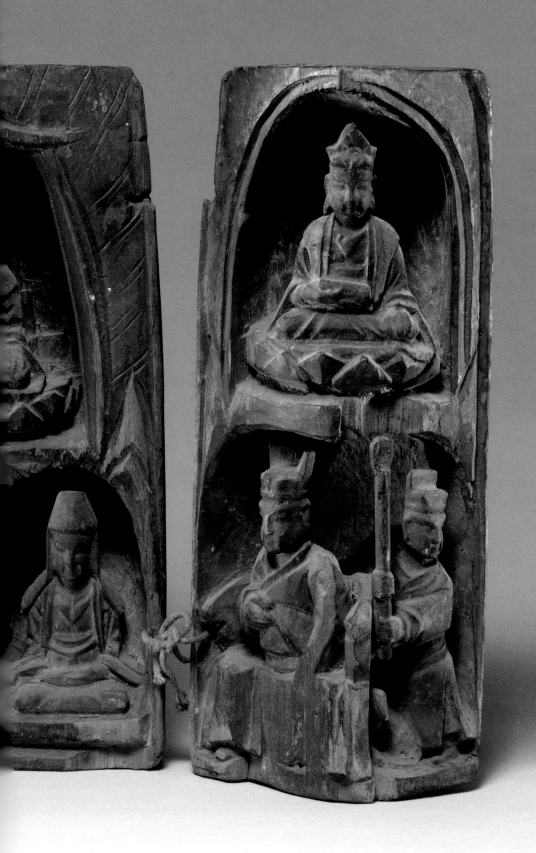

 沉香木

　　沉香木，是指瑞香科植物白木香或沉香等树木的干燥木质部分，是一种木材、香料以及中药。沉香木植物树心部位当受到外伤或真菌感染刺激后，会分泌大量带有浓郁香味的树脂。这些部分因为密度很大，又被称为"水沉香"。古来常说的"沉檀龙麝"中的"沉"，就是指沉香。沉香自古以来都被列为众香之首。

　　据研究，瑞香科沉香属的几种树木，如马来沉香树、莞香树等都可以形成沉香。一般来说，沉香的密度越大，凝聚的树脂越多，其质量也越好，所以古人常以能否沉水将沉香分为不同的级别：入水便沉的，称为"沉水"香；半浮半沉的，名为"栈香"，也称"笺香""弄水香"等；稍稍入水而漂于水面的，称作"黄熟香"。由于沉香系自然凝聚而成，大小、形状差异很大，古人就其特点取了很多有趣的名字，如牙香、叶子香、鸡骨香，等等。

　　沉香中的水沉，宽度大多不超过十厘米，长度不超过几十厘米。其中，质量优秀的一般质地较密，甚至比石头还要坚硬，表面很不平整，颜色多泛出绿色、深绿色、黄色等，油脂部为深色，木质部为较浅的黄白色，混成各种不同的纹理。此外，含油量高的水沉香往往颜色较深，而且质地润泽，很容易点燃，燃烧时甚至能看到沸腾的沉油。

　　由于沉香木极其珍贵，因此在鉴别时，燃烧或沉水等方法不建议采用。通常，鉴别沉香的方法有看、闻、摸等。"看"即观察沉香的颜色，通常，生沉香木为墨色，熟沉香木为黄褐色并带有金色；"闻"即闻气味，沉香木带有中药的清香，并有间歇性；"摸"即触摸，沉香木因含有大量油脂，因此触摸起来会有一种细腻光滑的感觉，而且还会带有一丝凉意。

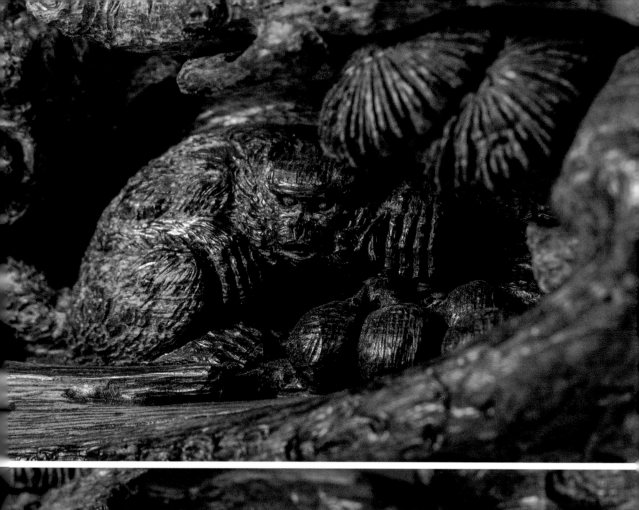
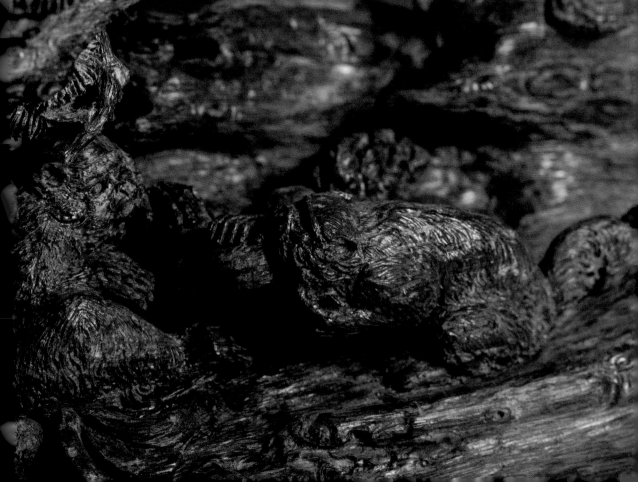

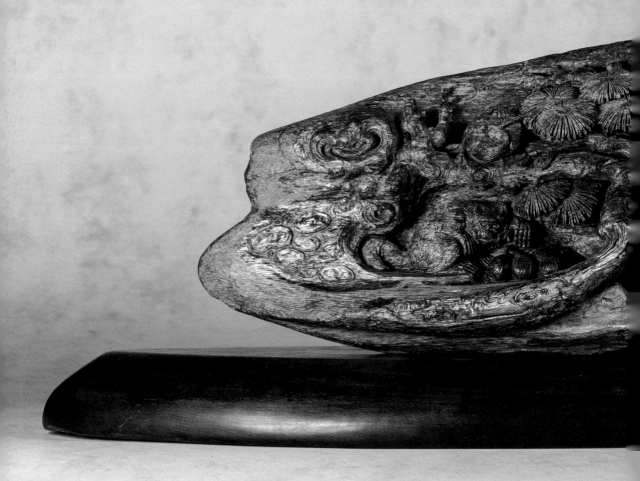

洪门多福寿　现代　印尼沉香　重约 436.4g　云水山房藏品

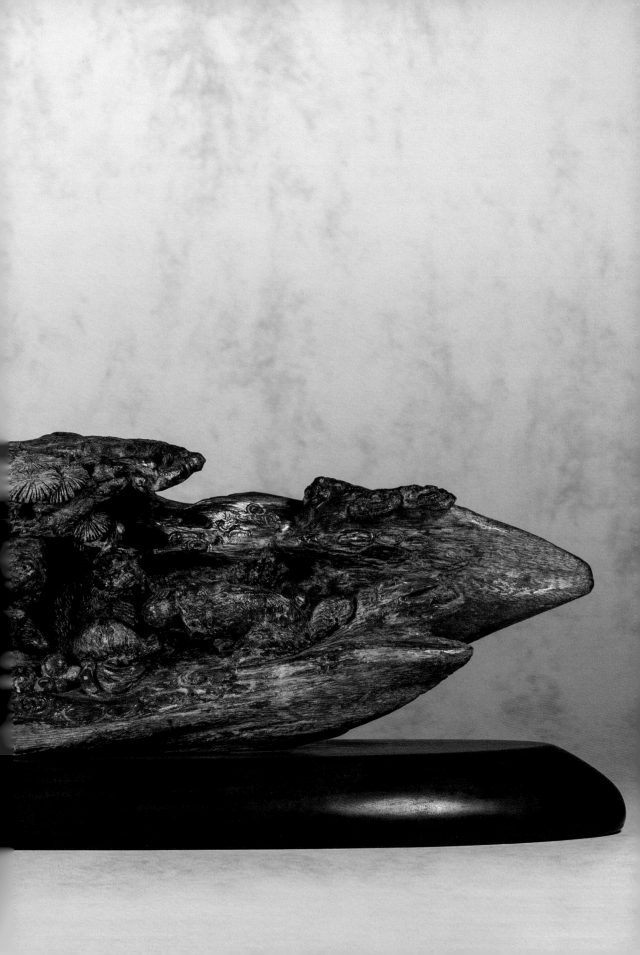

松下问童子

现代　加里曼丹沉香　云水山房藏品

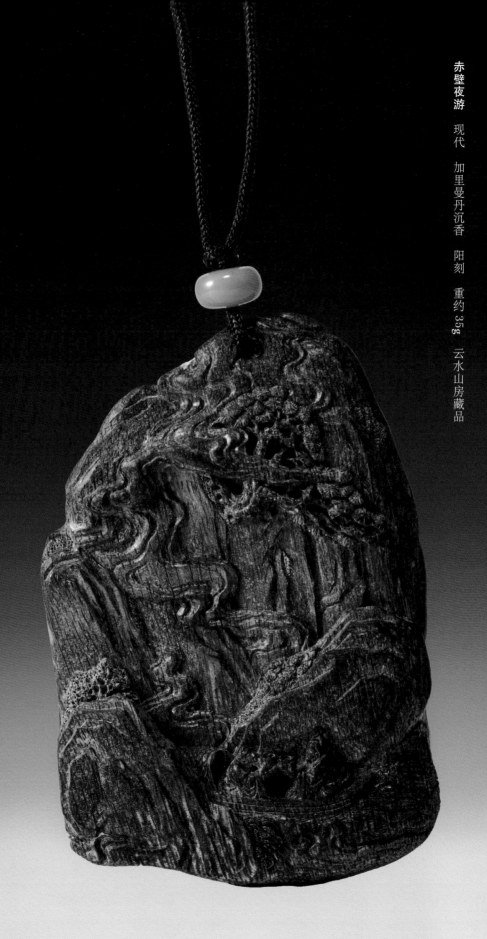

赤壁夜游　现代　加里曼丹沉香　阳刻　重约35g　云水山房藏品

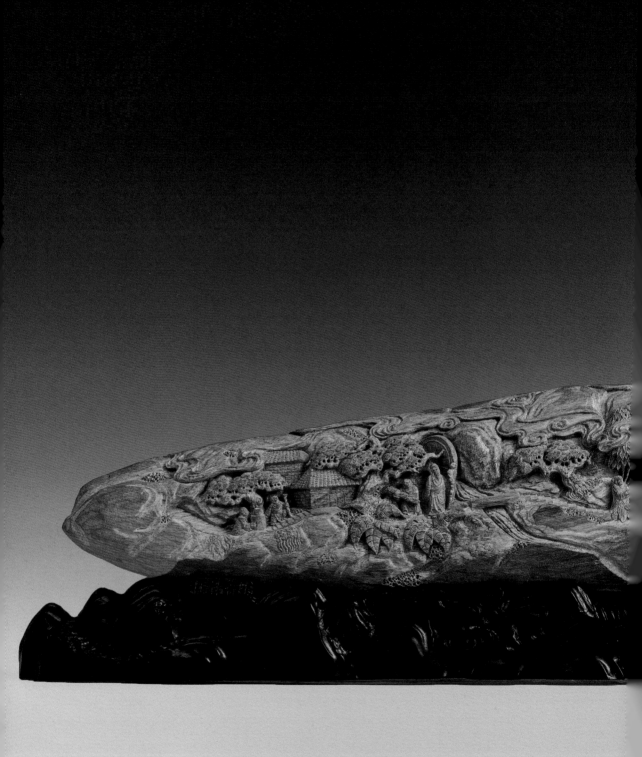

竹林七贤　现代　伊利安沉香　云水山房藏品

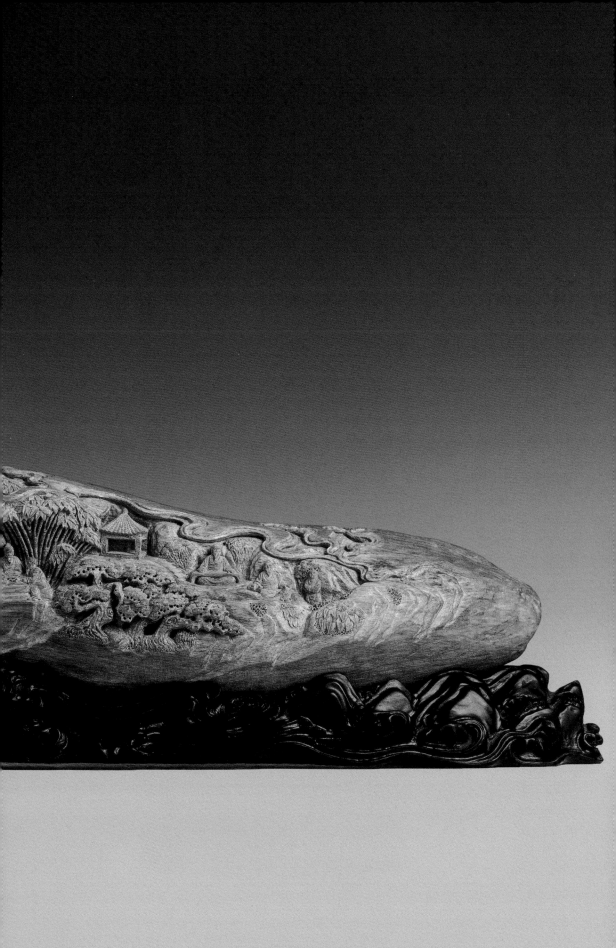

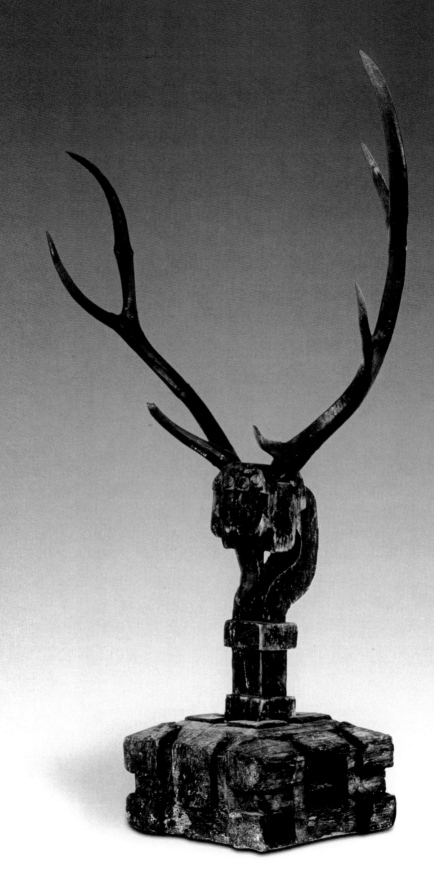

镇墓兽 战国 木雕及鹿角 高 46cm

湖北江陵雨台山 6 号墓出土 湖北省文物考古研究所藏

木雕有众多的品类，既有根据功能、用途划分出来的根雕、家具木雕，也有根据地域不同划分出来的东阳木雕、乐清黄杨木雕、广东潮州金漆木雕、福建龙眼木雕等地方木雕，它们各具特色，通过不同的方式体现着共同的艺术之美。

木雕的分类

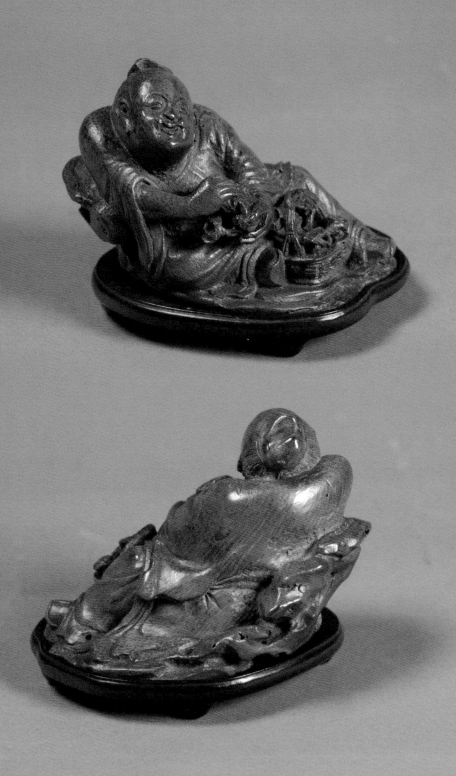

人物　清　竹根雕　高6.4cm

材质用途细划分

根据功能不同，木雕可以分为建筑装饰、实用家具、宗教木雕等。它们不仅具有不同的使用价值，而且拥有不同的审美形式，有的朴实无华，有的玲珑剔透，但无论是何种木雕，都透出古典而优雅的艺术美感。

建筑木雕
——结构严谨，风格多样，技法讲究

中国传统单体建筑采用的是"架构制"的木结构原则，即由柱、梁、枋、檩、椽等基本构件组成的矩形立体构架体系。这种结构的每一个木构件不用一钉一铁，仅凭卯榫结构连接在一起，即能组成一个结构紧密、具有荷载能力的整体。从古代建筑的简易雏形，到近代繁密精巧的殿堂，虽历朝历代不乏经济、政治、信仰、风俗的变化以及民族的融合，但中国传统建筑始终保持着自己固有的基本结构方法。

中国建筑从一开始就对土木情有独钟。从出土的新石器时代的干阑式建筑遗存即可窥见一斑。其实，中国建筑并非不曾认识到百材的用途与垒砌的技术，但在发展的过程中却形成了以"木"为材、以"构架"为结构的模式。这其中有地理环境的影响，也与生产方式、生活方式有关，而更多的则是文化因素的影响。

中国建筑的文化品格归纳为四个方面。第一是人与自然"天人合一"的意识。这成为中华民族崇尚自然，与自然相融相生的建筑文化理念。第二是重伦理、淡宗教的思想。这种特定的生存与文化理念在中国传统建筑模式、结构与装饰中都有着不同程度的体现。第三是"耕耘为食"与"土木为居"的大地文化。这决定了中国传统建筑的材料模式和结构形式。第四是达理而通情的技艺之美。它体现出中国传统建筑中技术与装饰的完美融合。总之，传统建筑在中国特有的建筑文化的影响下，不仅体现出一定的理性品格，同时也洋溢着美轮美奂、尽善尽美的艺术品性。中国建筑是理性与感性、技术与艺术、材料与结构之间的完美结合。

正是因为中国建筑这种木质结构与文化内涵，才使得传统建筑的装饰木雕成为可能。中国建筑装饰木雕作为部分构件的装饰加工，依附于建筑实体，并伴随着建筑的定型而产生、发展，并逐步走向成熟。在传代建筑中，木雕紧紧结合木构架组合和各构件的造型，根据建筑木材本身的特点进行量材加工、精雕细琢，使建筑和装饰、结构和审美紧紧勾连，丝丝入扣，达到了既严谨又统一的和谐地步，也形成了一种独具特色的艺术形式。久而久之，这些木雕装饰也自然成为了传统建筑中不可缺少的部分，并融于整体建筑中。其纹样造型与白墙青瓦、庭园草木、室内陈设相互映衬，构成了和谐统一的整体建筑文化。

女舞俑

西汉 木雕

高 24.5cm

江苏泗阳大青墩汉墓出土 南京博物院藏

中国建筑木雕源于何时尚无定论。据目前考古史料表明，建筑木雕在三千多年前的殷商时代就已出现。在西周初年的原始建筑遗址中，发现过檐下椽木等多处采用蚌雕、玉雕、骨雕等装饰的遗迹。春秋战国时期的建筑，有"丹楹刻桷"的常规做法。相传鲁班为殿宇雕刻的凤凰"翠冠云耸，朱距电摇"，生动逼真。汉代则有"龙桷雕镂，飞禽走兽，因木生姿"的记载。由此，都可以想象当时建筑雕刻的精美程度。现保存至今最古老的古代木结构建筑——唐代建造的南禅寺和佛光寺，其建筑结构与雕刻装饰都显露出唐代建筑美学的情趣。

宋代，木结构建筑与装饰雕刻已经发展得相当成熟。宋代《营造法式》中详细记载了建筑木雕的详细做法和图样。书中也对大木作、小木作、雕木作都做了明确的分工，并且将建筑"雕作"按雕刻形式分为四类：混作、雕插写生华、起突卷叶华、剔地洼叶华。按雕刻技法分为混雕、线雕、阴雕、剔雕、透雕五种基本形式。这说明当时的木结构建筑及其木雕工艺发展得已经相当成熟。如山西太原晋祠圣母殿，其建筑风格和装饰雕刻无不表现出北宋时期的审美意识。

由于历史的原因，我们现在见到的建筑装饰木雕主要是明清两代的遗存。明清两代建筑装饰木雕与前代相比，题材更为多样，工艺也更为精湛。除了宫殿建筑和寺院以外，民间的馆舍、民居、祠堂、寺庙、会馆、门楼、戏台等，都是能工巧匠施展木雕技艺的场所，装饰木雕遍及建筑的藻井、梁枋、斗拱、檐柱、门窗等各个角落。无论从技术还是艺术上来看，都已经达到了相当的高度。其中，明清皇家宫殿寺院建筑与江南园林民居建筑的木雕最有代表性。

皇家宫殿寺院建筑，代表着历朝皇家建筑的最高典范。在这些建筑中，每一处都有美奂绝伦的木雕装饰，显示了皇家至尊至贵的显赫地位。其木雕艺术富丽堂皇，气势恢弘，形象多以龙凤纹样为主，间或其他祥禽瑞兽、灵丹仙草。

如北京故宫太和殿，中间是皇帝的雕龙髹金宝座，造型复杂缜密、典雅庄重；靠背的三条巨龙，姿态各异，蜿蜒腾跃须眉毕显，活灵活现；顶部是木结构藻井，藻井上攀附着透雕的金色巨龙，巨龙口含宝珠，俯首下视，为整个宫殿增添了庄严神秘的气氛；宝座后面的金龙屏风上雕有各种形态的升龙、降龙、行龙、坐龙，腾云驾雾，层层衔接，严谨有序，交相辉映，整体烘托出皇家的至尊至贵、至高无上的地位。

乾清宫东暖阁的垂花门头，也是绝佳的雕刻精品。垂花门最上部为祥云腾龙，云纹层层叠叠，腾龙时隐时现；中部为雕花斗拱，如泛起的缕缕波纹；下部为梁枋、花板、垂花柱，皆雕刻祥云腾龙。整体造型缜密，雕工精细，金箔饰面更加显得高贵华丽。故宫的每一个角落，门楣、窗棂、栏杆、花罩、隔扇、挂落、飞檐、梁柱、斗拱、雀替等，都雕刻得美奂绝伦。

明永乐年间重建的福建泉州开元寺大雄宝殿，在殿檐斗拱上雕刻有飞天伎乐二十四身，工艺细致，气氛祥和；整个佛殿笙歌飞舞，神采夺目。

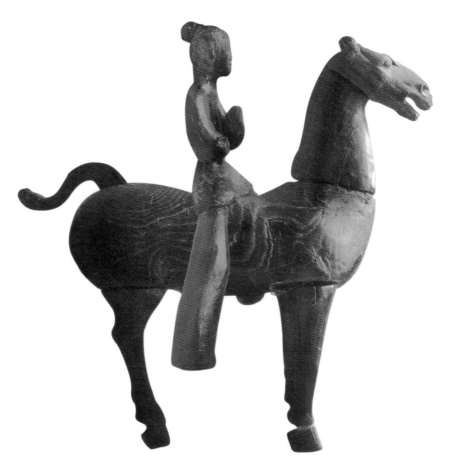

骑马俑　西汉　木雕彩绘　高 58cm　江苏泗阳大青墩汉墓出土　南京博物院藏

明正统九年建造的北京智化寺如来殿叠斗式藻井，以龙纹为中心，周边雕刻有精细的卷草纹图案，整个殿堂显得高贵庄重、辉煌灿烂。

与皇家宫殿寺院建筑不同，江南园林民居追求自然与艺术的完美结合。由于明清时期民间营建制度异常严格，所以江南的建筑宅居小巧而精致，并将精力投入到建筑的雕梁画栋上，突破了朝廷的规定和限制，使木雕艺术得以充分展示。无论寺庙、祠堂、会馆，还是居室、门楼、戏台等，都是能工巧匠施展木雕技艺的场所。装饰木雕遍及建筑的藻井、梁枋、斗拱、檐柱、门窗等各个角落，其雕刻纤巧俊秀、朴素古雅、玲珑剔透，富有灵性。大者宅居梁架，小者家具摆件，都带有明显的文人色彩，具有高雅的艺术境界。题材也更为多样，有民间故事、戏曲人物、祥禽瑞兽、花草鱼虫、吉祥纹样，丰富多彩。

现保存完好的山西中部、浙江东阳、广东潮州、安徽徽州以及苏杭等地的民间建筑中，都有明清时期大量精美的装饰木雕。

安徽黟县卢村的"志诚堂"始建于清道光年间，历经25年完成，堪称徽州"第一雕花楼"。整幢楼的檐梁、门窗、栏杆、窗栏板雕满了戏曲人物、花草鱼虫。四周的莲花门、雀替、挂落、花板、撑拱则雕刻着"士大夫金榜题名""二十四孝""八仙过海""渔樵耕读"等历史人物故事。纹样或隐含寓意，或借用谐音，表达出吉祥美好的祈愿与寄托。整体纤巧细密，清秀淡雅，雕刻工艺之高，令人叹为观止。

另外，佛塔也是中国佛教的建筑形式之一。佛塔建筑的材料与形制有很多种，其中以木塔建筑最为精彩。如建于辽代的山西佛官寺释迦塔是九层六檐式的多层楼阁木塔，平面呈八角形，塔高六七十米。其中四层为暗层，木塔每层有飞檐斗拱，平座有木雕作为装饰，整个塔每层采取内外两环柱网的布局组成，依靠斗拱梁柱层层交错，全部用卯榫嵌接而成，是现在世界上最高的木结构建筑物。还有上海的龙华寺塔，相传建于三国时期，是一座砖身木檐的楼阁式佛塔。其屋檐、栏杆等处都有精美的木雕刻，其造型轻盈活泼，玲珑雅致。

中国传统建筑木雕一般分为大木雕刻和小木雕刻两类。大木雕刻主要是指梁、枋、斗拱等构件上的装饰雕刻；小木雕刻，或称细木雕，主要是指包括家具在内的建筑细木工花饰雕刻。传统建筑以木为材，强调构架的组合方式，使每一个部位都成为施展雕刻技艺的部位。由于各木构件不同位置、功能、形状的差异，雕刻手法与题材内容也有所差异。一般说来，根据不同部位的形制和功能，都有较为固定的雕刻内容和方法。

梁架，一般称为梁枋，是建筑中架设于立柱之上的横跨构件。它承受着上部构件及屋面的全部重量，是上架木构件中最关键的部分。梁在传统建筑中是一个大的门类，根据其位置、功能、形制等可以分三十多种。如五架梁，即其上承负五根檩条，两端接设于前后金柱上。再如骑门梁，横跨在建筑厅堂中央开间檐柱间，也可以称门头枋。

梁的截面多为矩形，也有圆形和方形等，这也决定了其上木雕的雕刻形式。梁部的雕饰多集中于梁的两端和中央，多采用浮雕、采地雕、线雕手法。简单的梁只是顺着两端弯曲的曲线刻出一道或两道弯曲的刻纹，如龙须纹、波浪纹和植物花卉等。复杂的梁除了装饰两端，还要在中央进行装饰，表现的题材较广。如有人物、动物、花草、鱼虫，

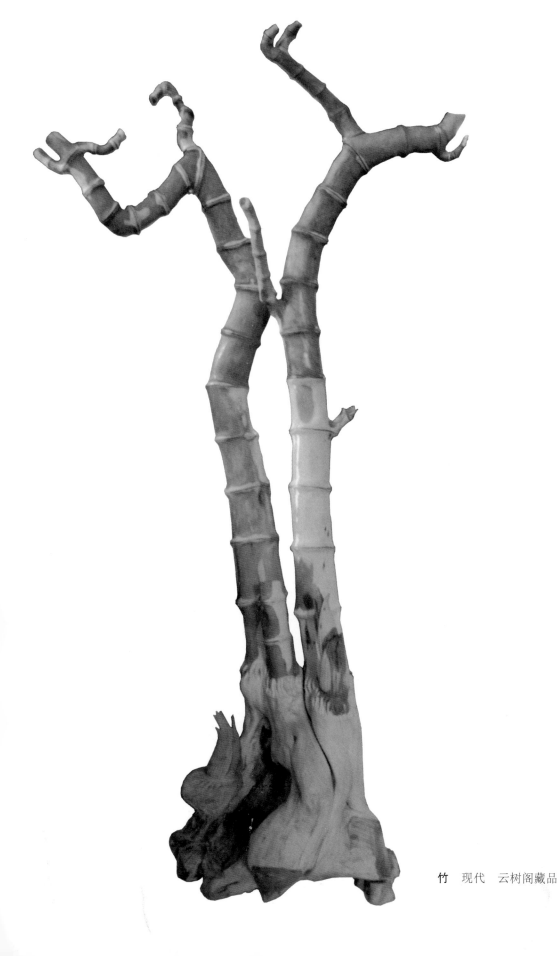

竹　现代　云树阁藏品

以及人物场景、建筑房舍等。在有些豪华的传统建筑中，往往梁上都要布满雕刻。其中有些保持原木本色，显得朴实素雅；有的则要设色沥金，显得富丽堂皇。"月梁"是由平直的木材加工而成，其造型弯曲上拱形如弯月。还有一种月梁则是将弯曲的中央和两肩改为折线处理。这样不仅在力学上增强了梁的承重能力，而且还打破了直梁的单调感和笨拙感，丰富了视觉上的美感。在浙江等地的古建筑中，有一种梁叫"猫梁"，起稳固瓜柱的作用，因形似直立的猫而得名。其形状蜷曲，形态怪异而夸张；有头有尾，头上有双目，似变异的神龙。其雕刻主要集中在头部，线条流畅，富有很强的韵律与装饰性。

枋，是传统建筑中辅助稳定柱与梁的联系构件，有某种承重的作用。这类构件很多，如额枋、脊枋、金枋、随梁枋等。明清时期，在建筑的内檐通柱之间还有跨空枋，用于加强柱与柱之间的联系。另外还有其他功能的天花枋、承檐枋、关门枋等。额枋是用于建筑物檐柱柱头间的横向联系构件。有大额枋和小额枋之分，两枋之间设置额垫板。额枋部位的雕刻常采用浮雕、镂空雕、线雕等多种手法。其题材也颇为广泛，历史人物、戏文故事、祥禽瑞兽、卷草花卉、祥瑞宝器、云纹、如意等，应有尽有。如江西婺源思溪延村敬序堂花厅上下额枋，上为人物风景，下为祥瑞宝器，配以透空的栏杆、挂落，蔚为壮观。有些额枋雕刻也设色沥金，显得高贵华丽。花板是贴挂于梁下、屋檐下或梁枋之间的一种长长的雕饰木板，它没有结构上的作用，只起到装饰作用。装饰花板在南北传统建筑中都能看到。其装饰题材极为丰富，包括人物、动物、花鸟、房舍、器物等；表现手法融合了浮雕、透雕、线雕等多种技法，雕刻复杂精致。南方有一种花板是由木条组成的透空花格，造型有几何纹、拐子龙纹、卍字纹、亚字纹等，与南方建筑的灵秀通透十分协调。

檩是传统建筑中位于两副梁架之上承载椽子的木构件，也称檩条、檩木；在古代带斗拱的大式建筑中，一般称为桁，而在无斗拱大式或小式建筑中称为檩。檩木从屋脊到屋檐由上而下等距离地排列，根据所处的位置不同，檩又分脊檩、金檩、檐檩等。建筑中脊部的檩条称为脊檩，由于离地面很高，一般房舍都不对脊檩进行雕饰，有些大型的建筑则有对称的花鸟雕饰。檐檩位于屋檐下、檐柱之上，起到承挑屋檐的作用。檐檩部的雕刻面积相对狭小，内容多是花卉草虫，程式化的吉祥符号等。在五角亭、八角亭等多角攒尖顶式建筑中，按形制不同，檩条以各种不等的角度来搭置。圆形或扇形的建筑中，每一开间的檩都呈弧形，称弧形檩，都有雕刻装饰。

柱是传统建筑构架中垂直承受上部重量的构件，建筑构架中屋顶部分的重量都通过立柱传递到地面。考虑到承重的原因，这个部位一般不做雕饰，通常的处理是将立柱的上端逐渐缩小，到顶部缩成覆盆状。这称为"收分"或"卷杀"。这种造型在视觉上感觉上细下粗，比较稳定，也较为清秀。另外，明清以前的建筑立柱也有将上下两端都做收分处理，形同梭子，因此被称为"梭柱"。在皇家建筑与重要的佛教建筑中，有用木雕盘龙作为装饰的，称为盘龙柱，如山西圣母殿前的木雕盘龙柱。柱根据位置与作用的不同，又分檐柱、金柱、中柱、擎檐柱、通天柱，以及山柱、瓜柱、童柱、角柱、廊柱等；有圆有方，有长有短，有粗有细，都由原木加工而成。

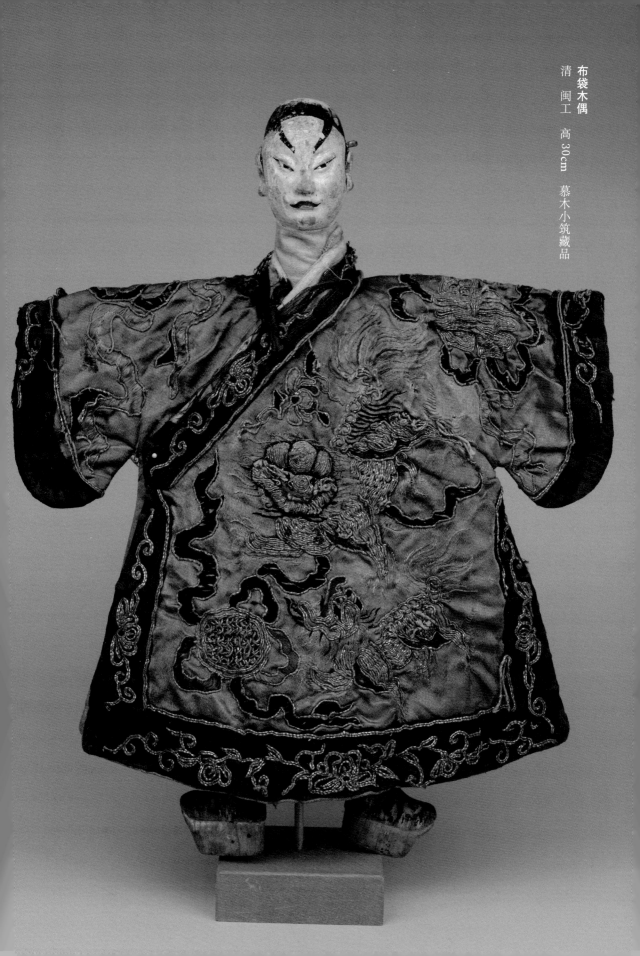

布袋木偶

清 闽工

高 30cm 慕木小筑藏品

山林之乐　现代　达拉干沉香　沉水　重约860g

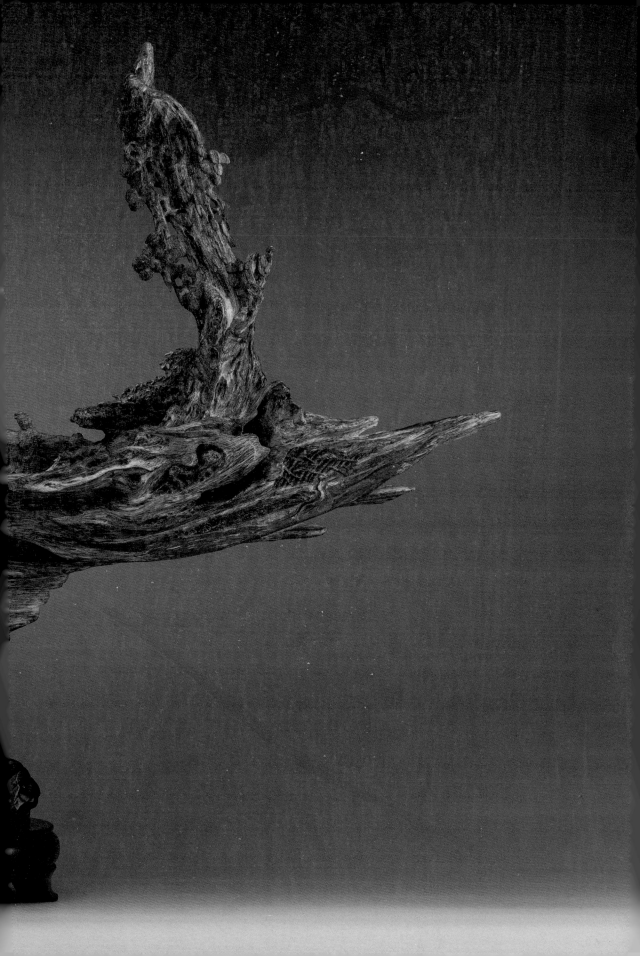

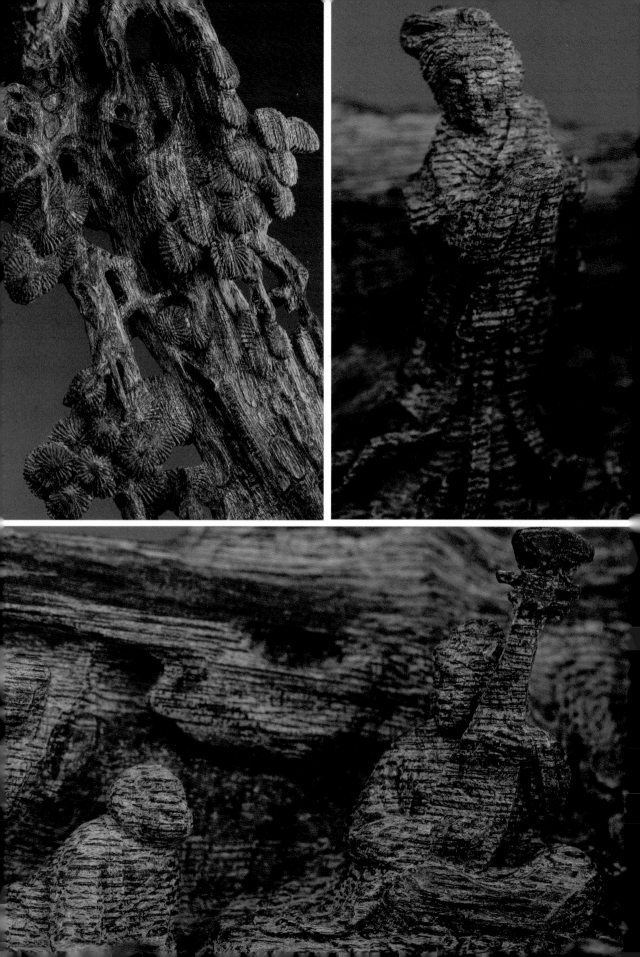

斗拱是传统建筑中以榫卯结构交错叠加而成的承托构件，它是体现中国传统建筑风格的主要形式因素。斗拱位于柱顶、额枋、屋顶之间，榫卯结构交错叠加而成，是立柱与梁架之间的关节，具有分散梁架过于集中的重载和承挑外部屋檐荷重的功能。同时，斗拱在檐下形成一层纵横交错的空间结构层，对建筑防震也起着重要作用。

　　斗拱不仅限于檐下，建筑物内部柱与梁、枋、檩之间也用斗拱，根据其位置和功能又有不同的名称。斗拱由斗、拱、昂等构件组成。其中斗是上部凿有槽口的斗形木块，拱是安置于斗面十字斗口内的曲型短木。在不同的斗拱中，每一种拱的尺寸、形状也不尽相同。昂是由商周大叉手屋架演变而来的斗拱构件，具有杠杆作用。明清时期，昂逐渐演变成一种纯装饰的构件，由大变小，由长变短，由雄壮变得秀丽细长，由简单变得繁密；并且借助半圆雕、镂雕以及彩绘装饰，变化为龙头、凤首、象鼻等形象。

　　河南开封山陕会馆大殿屋角斗拱，昂嘴雕刻成张口龙头，眼睛呈卷云状，鼻子上翘，简洁美观。一组斗拱称为攒，一攒斗拱，通常由几十个甚至上百个构件组成，纵横交错，层层叠叠，构成了中国传统建筑中的奇观。

跳神面具　现代　木与纸浆　57.9cm×6cm×28cm　西藏博物馆藏

实用家具木雕——繁丽花纹，古典庄重

一般意义上，中国家具包括厨、柜、桌案、坐具、卧具等生活用品。中国家具历史悠久，根据出土的文物考证大约可以追溯到商代。例如，20世纪60年代，在河南安阳大司空村商代墓中曾出土过一件石俎，是一种古代祭祀用的几案。而河南信阳楚墓也曾出土过一张雕花木几，几面是浮雕形式的花纹，两侧则是卷草纹和云纹，这是我国发现最早的木雕家具之一。

从春秋战国、商周至汉代，人们的室内生活主要以床、榻为主。床既用来睡眠，也用于饮食、交流等活动。大量的汉代画像砖、画像都体现了这样的场景。这个时期主要的家具品种有几、案、屏风等，其间有凳、桌出现，但并不是主流。到魏晋时期，跪坐的习惯开始改变，家具相应加高，种类也日益繁多。此外，南北朝时期陆续出现了高型坐具，垂足而坐也开始流行。

唐宋两代，国家有了根本的发展，高座家具已相当普遍，垂足而坐已成为固定的姿势。而人们生活水平的提高，也给家具业的发展提供了良好的机会，出现了各种高案、高几、靠背椅、圈椅、条案、屏风、床榻等家具。唐代的家具资料极少，但通过唐代绘画可以感觉出其浑厚、丰满、宽大的气势，唐代家具上出现了复杂的雕花以及大漆彩绘。

宋代是中国家具史上空前发展和普及的时期，也是承前启后的重要时期。与前代相比，宋代家具种类更多，如有床榻、桌案、椅凳、衣架、镜台、箱柜、屏风等，并且还出现了专用家具。当时，垂足而坐的家具已经普及民间，并确立了框架结构的基本形式。而在装饰上，宋代家具则承袭五代风格，趋于朴素、雅致，不做大面积的雕镂装饰，只在局部点缀以求画龙点睛的效果，如琴桌的下前沿通常有雕花板装饰。在制作上，宋代家具则开始使用各种装饰形式和各式结构部件，重视木质材料的造型功能，总体风格上呈现出挺拔、秀丽的特点。

从明中期至清代前期，也就是从15—17世纪，中国古典家具发展到了顶峰，其家具雕刻也进入了最为丰富的时期。明代，手工业的繁荣对家具的发展起了巨大的推动作用，家具制作水平更加高超，并且出现了专业家具制造行业。明式家具继承了宋元家具的传统样式，从形制、用材、装饰、工艺等各方面都走向了成熟，款式多样。据《鲁班经匠家镜》一书介绍，明代家具有椅凳、桌案、台架、屏座、床榻、橱柜等分类。每一类中又分别叙述不同形式。如床榻类中有大床、禅床、凉床、藤床等；桌案类有案桌、圆桌、折桌、琴桌等；此外还有同屏、插屏、落地屏风等。

与此同时，造型优美，简洁质朴，挺拔轻巧并富有情趣，是明代家具造型的突出特点。明代家具强调整体的尺度及各部分的比例，其长、宽和高以及整体与局部、局部与局部的比例都非常适宜。其工艺精细合理，全部以精密巧妙的榫卯结合，坚实牢固，能适应冷热干湿变化。同时，明代家具整体多以素面为主，很少施用髹漆，仅仅以透明蜡来显示木材本身的自然质感，偶尔加以雕饰也是以线为主，或用小面积的精致浮雕、镂雕或圆雕及线刻的方法来增加装饰性，并且通过木嵌、象牙嵌、螺钿嵌及百宝嵌，镶嵌出不

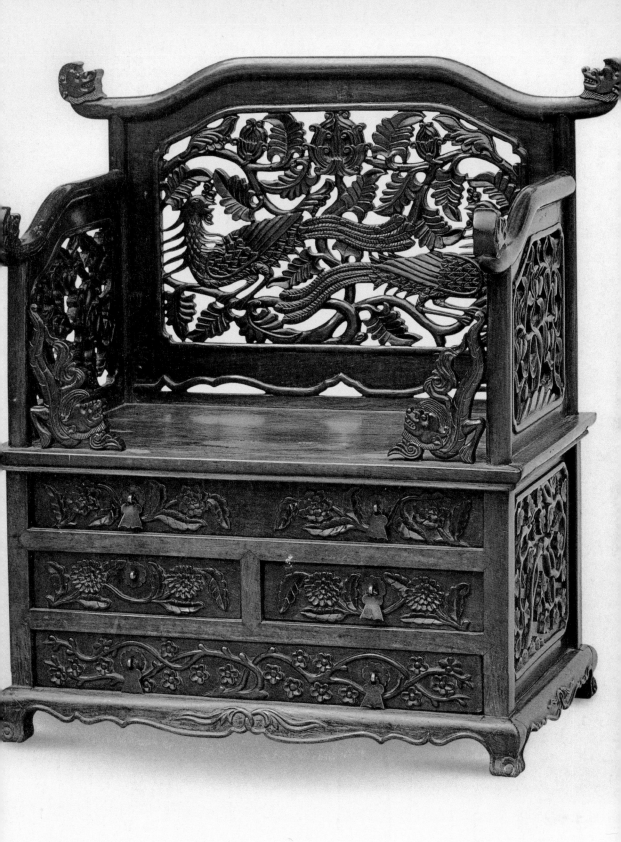

镜台　明　黄花梨　43cm×28cm

同的图案，如山水、花卉、草虫。加上银、铜等配件或装饰物，以小面积的点缀与大面积的简洁形成鲜明对比，恰到好处地为家具增添了装饰作用。

再有，明代家具强调家具形体的线条，利用木材本身的纹理，用宽窄、长短、深浅等多种不同的线脚，来增加家具的线条变化。此外，家具用料多以花梨、紫檀、鸡翅木等硬木为主，也采用楠木、樟木及其他硬杂木，其中尤以黄花梨效果最好。

由于这些硬木色泽柔和、纹理清晰坚硬而又富有弹性，也使得家具具有经久耐用的实用性和隽永的审美趣味。明代家具不仅用材考究，造型朴实大方，而且制作严谨，结构合理，很好地诠释了儒家的中庸思想，也充分把握了"度"的概念，其鲜明的明代风格把中国古代家具推向了顶峰。

清代初期，家具在造型与结构上基本继承了明式家具的风格。大约从康熙年间开始，随着清王朝的强大，清式家具在数量上逐渐超越了前代，风格也出现了新的特征。雍正、乾隆时期，家具在造型、用料、装饰及色彩方面与明代形成了迥异的风格，这也是清式

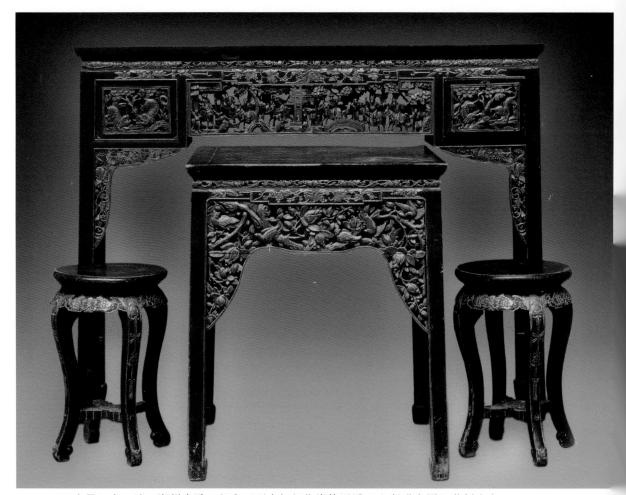

家具组合　清　潮州木雕　长案正面中间部位嵌饰通雕"七贤进京图"花板皇宫

96

家具的鼎盛期。这一时期，家具品种多样，工艺水平高超。现北京故宫太和殿陈列的剔红云龙立柜，沈阳故宫博物院收藏的古币蝇纹方桌、螺钿太师椅、紫檀卷书琴桌等，均为清代家具的代表。

清式家具主要的特征是造型庄重，体量宽大，稳定浑厚，脱离了宋明以来家具秀丽实用的淳朴气质。在造型上，其特点表现为稳定厚重。如清式太师椅，不仅形制多样，而且尺寸宽大，其靠背、扶手、束腰等协调一致。在结构上，清式家具则承袭了明式家具的卯榫结构，充分发挥了插销挂榫的特点，技艺精良，一丝不苟。而选材上，清式家具则极为精细，所用木料也多为硬木，如黄花梨、紫檀木、花梨木、铁力木等。

清代家具在装饰手法上以雕刻、镶嵌、描金等为主，采取多种工艺结合的方法。受当时欧洲巴洛克艺术风格的影响，清代家具的装饰变得烦琐而华丽，雕琢细腻而形式夸张。雕刻是家具的主要装饰手段，此外还有各种金银、珐琅、象牙、玉石等不同质材的镶嵌工艺。

综观明清家具的装饰文化，艺人们正是通过雕刻的装饰，使各品种款式产生不同结构的造型美，并形成了许多规范化的相应部件装饰，这成为明清家具创作的特定程序。通过各种雕刻手法，明清家具的装饰既能相互烘托，又能独立赏析，有着鲜明强烈的艺术特色和时代感，并使不同的类别和品种始终保持着鲜明的传统式样。

圈椅　现代　金丝楠　云树阁藏品

宗教冥器木雕——雕镂精巧、气韵生动

冥器是指用陶土烧制或竹木雕刻等方式微型化制作的陪葬器物，是带有某种宗教色彩的"神明之器"。冥器是现实社会对冥界及已故亲人的关注，它建立在传统观念与信仰之上。冥器的出现与发展，不仅成全了人们对已故亲人的哀思之情，同时也在无形中为后人留下了一笔宝贵的财富。

中国古代主要的丧葬习俗是土葬，这与古代农业以及亲土、恋土、入土为安的意识有关。而中国古代关于女娲抟黄土造人的传说，也使人们认为人既然是来自于黄土，死后也应回到土中，并且在地下仍然会跟生前一样生活。

殉葬品的出现与古代人们的社会意识、宗教信仰有关。受孔子"孝"及灵魂不死观念的影响，人们普遍存有希望死者在冥间能够活得更好的意识，而殉葬品正是这种意识的产物。中国古代历来盛行厚葬风气，殷商时期甚至一度流行使用活人殉葬。到了西周时期，人殉现象逐渐减少；春秋以后基本绝迹，取而代之的是以俑代替活人。

历史上，最早的陪葬品多是死者生前所用的工具、武器、饮食器具等，后来则开始出现金银玉器、书画玩器、布帛绸缎、家具物品等实物。而随着生产力的发展和社会的进步，人们渐渐地意识到，陪葬品未必非要用实物，于是便开始出现了具有象征性的陪葬品，人们称之为"冥器"或"明器"。

古代的冥器多是用玉、青铜、石、瓷、木、陶土、布帛等制作的实物模型，种类很多，几乎可以模仿世间所有的器物。由于冥器既能满足人们让死者在冥世继续过好日子的愿望，又易于制作、耗资较少，因此在民间被普遍接受。也正因为此，用模型陪葬的风俗日渐兴起，并且长盛不衰。

历代制作冥器俑像各种材料都有，但多以陶质、木质为最多，这也从一个方面体现出古代雕刻艺术的

武士俑

西汉 木雕彩绘 高 46cm 江苏泗阳大青墩汉墓出土 南京博物院藏

水平。木器冥器出现的历史很早，其中俑像是用来陪葬的主要物品。据考古发现，木俑陪葬物早在殷商时代就已出现，而彩绘木俑则早在西周时期也已出现。

在陕西韩城梁带村西周诸侯墓室，曾发现一件直立的彩色人形木俑。不过，由于年代太久远，该木俑已经完全腐朽成为泥俑。之后，文物专家通过石膏和试剂浇灌的办法，对木俑进行了科学复原定型。该木俑高约80厘米，看起来像是男女仆人或驾驶马车的驭夫，造型简练概括，形态肃静。

在湖北江陵义地楚墓中，也曾出土过两件彩绘木俑，木俑高五十多厘米，头和躯体由整木雕成，其中一件的手在胸前作交叠状，和躯干一起雕成；另一件的双手则在胸前作捧物状，是另外雕刻后安装上去的。从整体形象看，两件木俑身材修长，体态文静、面部表情肃穆，逼真传神。此外，20世纪70年代末，在河南泌阳县官庄村秦代末年的墓葬中，也发现了四件木俑。这些木俑身高十几厘米，表面施有彩绘，面部浑圆丰满，站立作拱手侍奉状，造型古朴。

到了汉代，随着漆、木工艺的蓬勃发展，木雕冥器用量也逐渐增大。汉代艺术从题

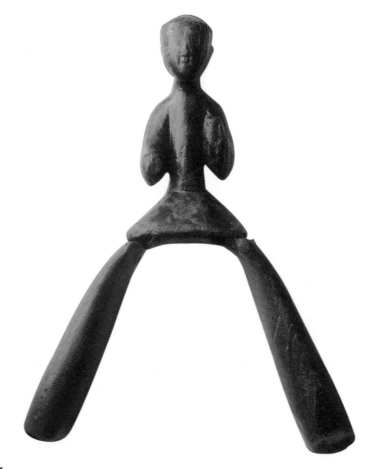

骑马俑
西汉　木雕彩绘　俑高58cm　马高75cm　江苏泗阳大青墩汉墓出土　南京博物院藏

100

材到技巧完全与人们的社会生活和精神追求相融合，艺人们从现实生活中汲取营养，以各种形式描绘、塑造大众喜闻乐见的形象。而这种文化趋向，在冥器木雕艺术中也表现得淋漓尽致。

根据形态不同，当时的人物俑主要分为站立俑、坐俑、划船俑、骑马俑、下跪俑等。站立俑又包括袖手俑、佩剑俑、持物俑等。此外，汉代木俑的题材广泛，几乎将人间所有的生活事物都搬到了阴间。其中既有侍女、卫士、庖厨和农夫，也有表演节目的乐舞俑，甚至还有禽畜俑、镇墓神兽俑，而且从棺木到随葬的木器都有雕刻精美的装饰物。

西汉木俑以云梦大坟头、江陵凤凰山、长沙马王堆，以及江苏、湖南等地的出土为代表。西汉早期木俑从技法上明显地受到战国楚墓随葬木俑的影响，但雕刻得更为细致传神。云梦大坟头汉墓出土的木俑，轮廓鲜明，脸部保留着刻削的棱线，尚存有战国木雕的古风。湖南长沙马王堆汉墓出土的木俑，主要分着衣和彩绘两大类。前一类因通体穿着丝织品长衣，所以只对木俑头部加以雕刻，躯体仅雕出肩、臀、腰、腿等大略轮廓，以支撑外面穿着的彩衣；而头部雕刻精致，较战国木俑更为写实传神。特别是一号坑出土的一批木俑，其造型多为女俑，面容秀美，风姿绰约。而另一类木俑则雕出肢体衣纹的细部轮廓，然后施以彩绘。其形体较小，多为歌乐侍仆，其中较为生动的坐姿乐俑，或吹竽或鼓瑟，个个造型简洁、形神兼备。

湖北江陵凤凰山汉墓出土的木俑群，共六十一件，分为立体圆雕俑和平面雕木片俑，包括佩剑立俑、袖手伫立俑、双手持物俑、骑马俑、划船俑等。此外还有木马十件，刀法明快，线条清晰，人物身材颀长，躯体轮廓富有变化，衣纹质感很强，彩绘服饰鲜丽动人。其中一件木雕骑马俑，人物神态自然，马的造型矫健有力，高大肥硕，可见当时木雕工艺的水平。

到西汉晚期，江南地区陪葬木俑不论题材和艺术风格都有些变化，江苏扬州等地出土的百戏木俑姿态生动，其中以扬州胡场西汉晚期墓出土的坐姿说唱俑最为传神，其技法已属于立体圆雕。除人物俑外，江南西汉墓也出土有木马及木船模型。在广州出土的西汉晚期木船模型，上面还有持桨划船木俑，侧面姿态颇为生动。

东汉时期的木俑，主要发现于甘肃武威地区。甘肃因特殊的自然环境得以在地下保存了大量的竹木制品，甘肃也因此成为汉代木雕的渊薮。在这里出土的木俑，题材多为舞乐侍仆及鞍马和家畜、家禽等动物造型，同时还出现了较大的组合木雕，如前驾骏马的辎车模型，车上还有御车的木俑。

在甘肃武威一批汉代墓葬里，曾出土了大量木雕冥器，其中除了人

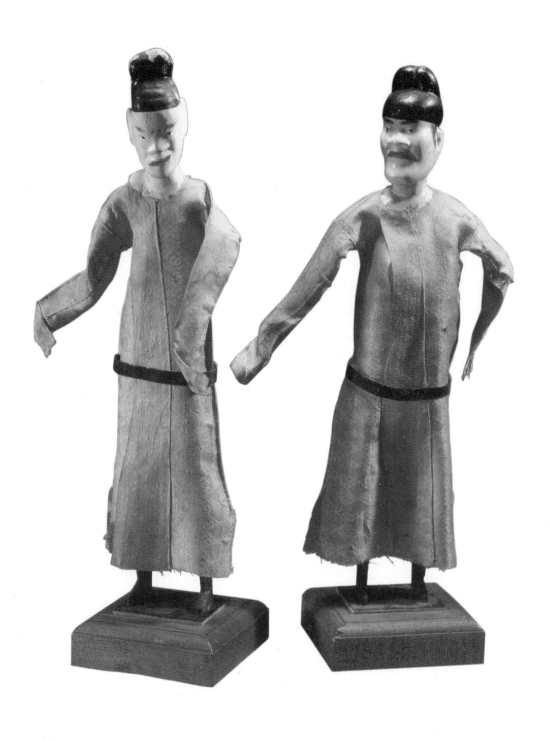

宦者俑（一对） 唐永昌元年 木胎彩绘 高 34.5cm
新疆吐鲁番阿斯塔那 206 号墓出土 新疆维吾尔自治区博物馆藏

物俑外，还有木雕镇墓独角兽、木制马车、牛车、木牛，木羊、木狗、木猴、木马等动物俑，它们全都造型简洁，刻画形神兼备。雕刻技法仍以突出外轮廓为主，细部多用彩绘表达，因此雕制时用刀简练，块面棱线分明，仅在头部稍作细部刻画。其中木雕马俑虽然神态静止，但形象额首前倾，鼻孔张大，眼睛外凸，尾巴高扬，有蓄势待发的势头。其头、身、尾等分别雕刻，最后嵌合或黏接成整体。整体采用夸张的造型手法，结合木材的质地，塑造得简洁浑厚。形体较小的俑和动物雕像，则由整木一次雕成。

制作最为精致的是出土的木雕"对弈老叟俑"，表现了两老翁隔着棋盘，相对而坐对弈的情景。只见左侧老翁浓眉细眼，右手抚膝，左手抬起，做出礼让姿态；右边老者则右臂前伸，食指与拇指紧握一枚条形棋子，正要落盘。两人神情自若、惟妙惟肖，把当时人们博弈的情景重现在了今人面前。

另外，连云港出土的抄手侍俑，体态丰盈；持盾木俑表情庄重，动作协调。仪征与邗江出土的跽坐说唱木俑和伎乐木俑，手势生动，五官清晰。而江苏泗洪汉代王陵也曾

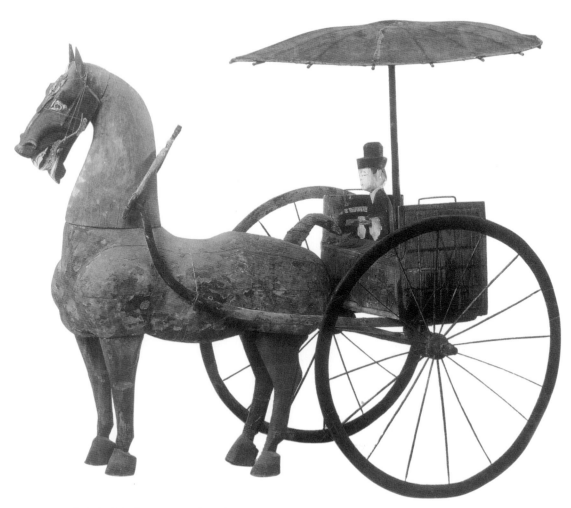

御奴驾木轺车　西汉　木雕彩绘　马高 88.2cm　车高 95.2cm
甘肃武威嘴子四八号汉墓出土　甘肃省博物馆藏

出土战马、家禽、家畜和乐俑等。其中的说唱俑，团身端坐，扭头仰视，神态逼真。

还有一件木雕犬是由一块完整的松木雕刻而成，该犬四足前屈着地，作半卧状，颈高高挺起，头扭向左边；其嘴巴略张，小耳微耸，双目机警地注视着前方；尾粗而长，呈拱弧状后弯触地；左前肢稍稍抬起。整个躯体为卧姿，却又表现出警觉的神态，似乎随时都可能纵身跃起。其造型捕捉了动物瞬间的姿态和神情，虽然并未细加雕饰，但雕刻技巧已相当成熟。

五代十国时期，由于连年战乱，地方统治者的墓葬和宫殿多已遗失殆尽，仅在一些出土墓葬中发现过木俑殉葬品。如在江苏省连云港市出土的吴大和五年，也即公元933年的海州刺史赵思虔夫人王氏墓葬，曾发现过二十四件侍女木雕俑。这些木俑形态各具特色，有坐有立，身着长衣，头梳发髻。其细部形象只有大致的轮廓，甚至有的仅有一个椭圆形的头；有的俑人则没有四肢，只是在圆木上雕刻出人物颈项，上部为头，下部为身，浑然一体。

此外，在扬州市的邗江县也发掘过一座疑为吴国的墓葬。其中出土了四十四件随葬

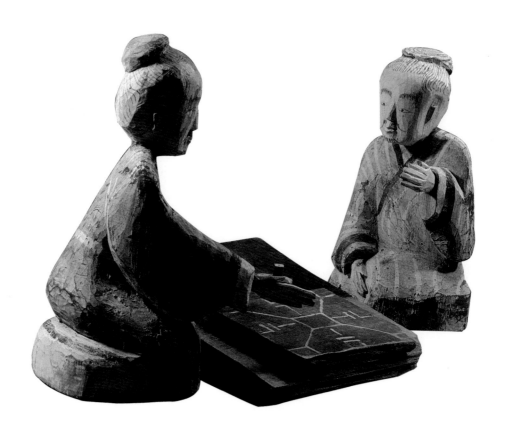

博弈老叟 西汉 彩绘木雕 高28cm～29cm 甘肃武威磨嘴子48号墓出土 甘肃省博物馆藏

木雕俑，包括武士、文臣、侍从、侍女，以及神怪和镇墓兽等，雕刻较为细致。其中舞俑都是用四肢关节可以活动的木块镶成，还穿着丝织衣裙，十分罕见。

唐宋时期，木俑雕刻主要在于刻画人物、动物的表情与神态，注重人物造型的生动，以及用不同的服饰和发式来反映当时的社会风貌。到了明代，一般墓葬中都不再以俑陪葬，但在一些王公贵族的墓中也会出现陶俑或木俑。如山东曲阜明鲁王墓中有四百多个仪仗俑，都是木雕，持有各种形式、质料的仪仗用具，雕刻精细，彩绘鲜艳。从明墓俑人出土的数量上看，明万历皇帝定陵的随葬木雕侍从俑人非常多，但大多腐朽残缺。可以看出，明代由于木雕技术发达，用木雕俑人随葬的明墓也不少。木俑保存较好的，有上海出土的两座潘姓兄弟墓室。两墓都是夫妇合葬，随葬冥器以木雕俑人和木雕家具较为完美。

值得一提的是，镇墓兽是我国古代墓葬中常见的一种怪兽，是为震慑鬼怪、保护死者灵魂不受侵扰而设置的一种冥器。从考古的情况来看，镇墓兽最早见于战国楚墓，流行于魏晋至隋唐时期，五代以后逐步消失。

镇墓兽的制作，最早主要为木、骨质，以后主要为陶质和唐三彩。在楚国墓葬中曾发现过数百件用于镇墓辟邪的木雕镇墓兽，年代从春秋中期到战国中晚期。在战国楚墓中曾发掘出一件称为"辟邪"的根雕镇墓兽，造型抽象，用以辟邪驱鬼。春秋中晚期到战国早期多为单头单身，战国中期的式样与数量最多，分为单头单身与双头双身两大类。

在湖北江陵天星观墓出土的一件双龙镇墓兽，背向的双头曲颈相连，两只兽头雕成变形龙面，巨眼圆睁，长舌至颈部。两头各插一对巨型鹿角，四只鹿角交叉横生，意向极为奇异生动。另外，在扬州寻阳公主墓中曾出土过一具木雕镇墓兽，通高二十多厘米，用杉木雕成，形象刻画得忠诚而又威严。在河南信阳战国墓葬中也曾出土两件木雕。一件是名为"强梁"的守墓神，表现为一个半人半兽、张口吐舌的恶神形象；另一件是连尾兽，可能是鼓架，其形象也与前者有相似的表现。

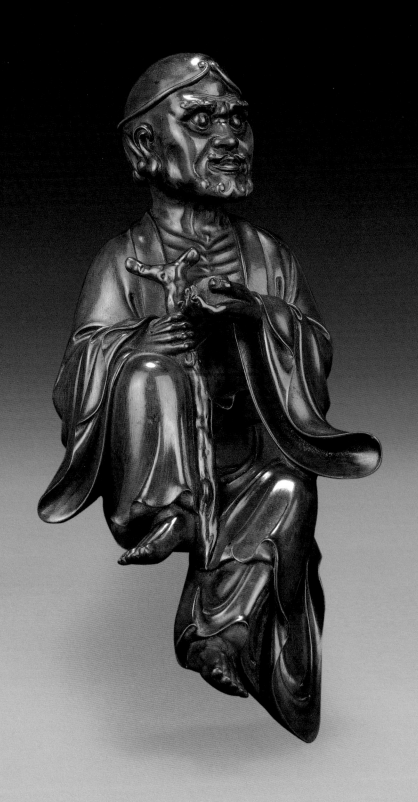

罗汉　清　黄杨木雕　高 27.5cm

民间流派各不同

　　中国传统木雕艺术源远流长，并因各地地理环境、文化习俗以及材料工艺等方面的不同而形成了各具特色的地方木雕。其中，北方木雕主要集中在以黄河中下游为中心的晋中、京津，以及陕西、河南、山东等地，南方木雕则主要集中在长江中下游的江浙、徽州以及东南沿海的福建、两广等地。

东阳木雕——国之瑰宝，木雕之精品

　　东阳木雕因产于浙江东阳而得名，被誉为"国之瑰宝"，是中华民族最优秀的民间工艺之一，与"青田石雕""黄杨木雕"以及"瓯塑"并称为"浙江三雕一塑"。

　　整体而言，东阳木雕是以平面浮雕为主的雕刻艺术，其多层次浮雕、散点透视构图、保留平面的装饰，均具有鲜明的艺术特色。另外，因色泽清淡，保留有原木天然的纹理色泽，东阳木雕又被称作"白木雕"。

　　东阳木雕约始于唐而盛于明清，在宋代时已达到较高的工艺水平。据说，唐朝活鲁班华师傅曾为冯宿、冯定兄弟营造厅堂，准备接檩上梁时，发现180根楠木大梁全短了一尺二寸。就在活鲁班不知所措时，恰好有一老翁上门来讨要鱼和肉，活鲁班款待了他。老翁吃完后，把两条鱼尾分别移动在两个碗上，像两个鱼头相对，伸出一截，然后用一筷子往两嘴里套，随即扬长而去。活鲁班受到启发，立刻命匠工做了三百六十个鱼头，固定在柱头上，以此把梁接住。结果，柱上安鱼头，新颖又美观，且鱼头与"余头"谐音，可谓大吉大利，后人又在鱼头上加上牛腿，这便成了最早的东阳木雕。

　　到了明代，东阳逐渐发展成为明代木雕工艺的著名产地，主要制作罗汉、佛像以及宫殿、寺庙、园林等建筑装饰。到清代乾隆年间，东阳木雕已闻名全国，当时约有四百余名能工巧匠进京修缮宫殿，其中有些人被选进宫里雕制宫灯以及龙床、龙椅等，后来又发展到在民间雕刻花床、箱柜等家具用品。

　　辛亥革命以后，东阳木雕逐渐向商品方向转型，远销香港、美国等地，形成了东阳木雕产品的鼎盛期。其中，1914年开设于杭州的"仁艺厂"，是东阳木雕最早的厂家，后东阳木雕逐步向上海、香港、新加坡等地发展。如今，东阳木雕已发展到七大类三千六百多个品种，其中木雕屏风、挂屏和立体艺术台屏等艺术品，可以说是东阳木雕行业在传统浮雕工艺形式基础上的一个创新。

　　传统的东阳木雕属于装饰性雕刻，以平面浮雕为主，包括薄浮雕、浅浮雕、深浮雕、高浮雕、多层叠雕，透空双面雕、锯空雕等类型。例如透空双面雕是

梯形盖 清乾隆时期 红木雕花卉纹 宽35cm

一种穿花锯空以后，再进行正反两面雕刻的技法，常用于房屋挂廊、宫灯、屏风、柜架上的雕饰。此外，东阳木雕选料严格，多用白桃木、椴木、银杏木等材质，也有用柏木、花梨木、水曲柳、水杉、云杉、红豆杉及台湾松木的。

东阳木雕的工艺类型分为无画雕刻与图稿设计雕刻两类，但均注重创意和绘画性，艺术价值较高。东阳木雕的题材多为历史故事和民间传说，图案装饰丰富，其中"满花"中还穿插着内容丰富的雕饰，如人物、山水、花鸟、走兽等。而在艺术手法上，东阳木雕以层次高、远、平面分散来处理透视关系，并以中国传统绘画的散点透视或鸟瞰式透视为构图特点。也因为此，东阳木雕所表现出来的内容往往比西洋浮雕更为丰富，不受"近大远小""景清"等西洋雕刻与绘画规律的束缚，充分展示画面的内容。

东阳木雕的传统风格，主要包括"雕花体"和"古老体"，以后又陆续产生了戏文化的"微体""京体"，画谱化的"画工体"。"画工体"讲究安排人物位置的疏密关系，人物姿势动态变化多而且生动。

近代东阳木雕的著名艺人，有杜云松、黄紫金、楼水明，他们被分别称作"雕花皇帝""雕花宰相"以及"雕花状元"，人称"三杰"，堪称东阳木雕老一代艺人中的佼佼者。另外，吴初伟为中国工艺美术大师，是东阳木雕的时代领航者。

乐清木雕——千年难长黄杨木

乐清木雕，通常是指乐清黄杨木雕，是以黄杨木为材料的一种观赏性的圆雕艺术，主要流行于今乐清市的柳市镇泮垟后横村、翁垟街道、乐成街道一带，并传播至温州、永嘉、杭州等地。

黄杨木雕因所雕刻木材是黄杨木而得名。黄杨木生长非常缓慢，四五十年黄杨木的直径也仅有十五厘米左右，因此有"千年难长黄杨木""千年黄杨难做拍"等说法。据《本草纲目》记载："黄杨性难长，岁仅长一寸，遇闰则反退。"通常，黄杨木要生长四五十年才能用于雕刻。不过，经精雕细刻磨光后，黄杨木雕可以与象牙雕相媲美。而且，随着时间的流逝，黄杨木雕的颜色会由浅而深，给人以古朴美观的视觉冲击。

相传，黄杨木雕是清末一个名叫叶承荣的放牛娃发明的。叶承荣是浙江乐清人。一天，他正在村头的一座庙里玩耍，无意间看到庙内有一个老人正在塑造佛像，于是就挖了一块泥巴跟着学了起来。老人见叶承荣聪明好学，随即将他收为徒弟，悉心教他圆塑、泥塑、上彩、贴金及浮雕等技艺。一年后，叶承荣学有所成。一次，叶承荣在乐清县宝台山紫霞观塑佛像时，看到观中道人折来一根黄杨木，请他用黄杨木雕一支如意发簪。在雕刻的过程中，叶承荣发现黄杨木木质坚韧，纹理细腻，非常适合用来雕刻。从此以后，叶承荣便开始用黄杨木雕刻作品，叶家黄杨木雕就此诞生。

实际上，乐清黄杨木雕创始于宋、元，而流行于明、清，其主要产地是在浙江的温州和乐清，而乐清是发源地。黄杨木雕起源于元宵节龙灯会上木雕龙灯装饰上的木雕小佛像，到清末发展成为以精细见长的工艺品，供人们在案头摆设。受清末文人画的影响，黄杨木雕通常刀法纯朴，刻画的人物形神兼备，结构虚实相间。

整体来看，乐清黄杨木雕有三种类型，一是传统类，以单一的人物造型为主，亦有群雕或拼雕；二是根雕类，以天然黄杨木根块为材料，利用树根造型；三是劈雕类，将无法用作人物雕刻的木块劈开，取其劈裂后的自然纹理立意雕刻，一切顺乎自然，不作精雕细刻。

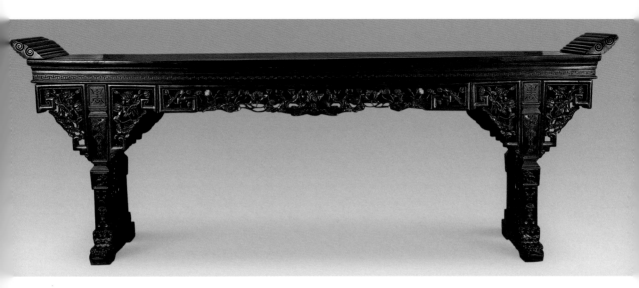

香案 清 红木雕荷莲 350cm×50cm

需要指出的是，在新中国成立前，由于"工拙于艺，商困于财，农惰于耕"，黄杨木雕和其他民间工艺美术一样，均遭到严重的摧残。到新中国成立前夕，甚至到了濒临灭绝的境地。庆幸的是，新中国成立以后，黄杨木雕重新获得了蓬勃的发展。1955年，王笃纯、叶润周、虞明华、王笃才、叶栋材等九位民间艺人在乐清翁垟成立了"黄杨木雕生产小组"，不久又扩大为艺术雕刻工厂，许多老艺人纷纷回到原来的雕刻岗位，乐清县从事黄杨木雕的艺人从新中国成立初期的寥寥数人骤增至八百多人。

而且，乐清黄杨木雕艺人不断从事技艺钻研，在继承发扬优秀传统技法的基础上，又创造了拼雕、群雕、镶嵌雕等多种圆雕手法，并且将浮雕和圆雕巧妙地结合起来，产生了不少优秀作品。

近代乐清木雕的著名艺人包括朱子常、王凤祚以及郑胜宁等。其中，民间雕刻大师朱子常继承传统雕塑技艺，结合黄杨木特点，创作了许多优秀作品，明显促进了黄杨木雕的发展。例如，他创作的《捉迷藏》《五子喜弥陀》《布袋和尚》均生动逼真、表情丰富，精美而古朴。

王凤祚十三岁便拜师学艺，四年后因创作插屏《黄鹤楼饮酒》而崭露头角。后又成为佛像雕塑师黄崇寿的助手，并因此受益匪浅。其所作《挖耳朵罗汉》，与真人一般高大，歪着嘴、睁一眼闭一眼，神态生动形象。

而郑胜宁则是中国根艺美术大师、中国木雕艺术大师，代表作有《老子》《欢腾的草原》《弘一法师》《修鞋走天下》《鲁迅》《鱼篮观音》等。

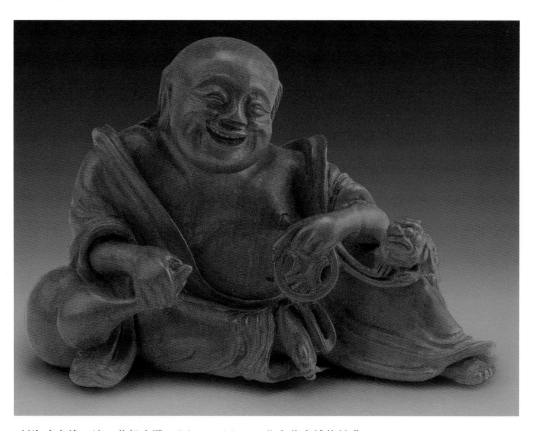

刘海戏金蟾　清　黄杨木雕　7.3cm×4.3cm　北京艺术博物馆藏

潮州木雕——靡丽纤细，构图饱满

明清以来，广东东部的潮安、揭阳、潮阳、普宁、饶平和澄海一带，木雕艺术非常发达，并且具有鲜明的地方特色。因这几县旧属潮州府，人们便习惯性地把这里的木雕称为"潮州木雕"。

潮州木雕是一项汉族民间雕刻艺术，主要用以建筑装饰、神器装饰、案头装饰等，而且通常会在精雕细琢后贴上纯金箔，因此又称为潮州金漆木雕，与东阳木雕、黄杨木雕、龙眼木雕并称于世，并与东阳木雕并列为中国民间两大木雕体系。

这项技艺主要流行于潮州市湘桥区意溪镇莲上村、西都村，同时波及饶平、汕头、大埔、五华、惠来、海丰、陆丰、兴宁和梅县等县市及福建东南部沿海一带。

潮州木雕起源于何时无法确定，现潮州开元寺天王殿梁架上有一"草尾"装饰的斗拱，为唐代遗物，而悬挂铜钟的木龙则是宋代遗物。此外，潮州许驸马府建于北宋治平年间，其建筑装饰木雕也以"草尾"为主。由此可知，潮州木雕在唐宋时期已经存在。

到明清时期，潮州木雕的技艺已臻于完美。特别是清末民初，海内华侨回乡建造祠堂时，大量采用潮州木雕，使之达到了登峰造极的地步。现存的大量潮州木雕，大都是这个时期产生的。

潮州木雕的题材，大都来自民间为人们所喜爱和熟知的神话、戏曲和历史故事等，如颂扬勇敢和机智的《苦肉计》，赞美纯真爱情的《陈三五娘》等；也有些直接反映当时社会生活的，如描写普通劳动的《渔樵耕读》《修房盖屋》等。

就常见的作品来说，潮州木雕大致可以分为图案、博古、禽兽花果草虫、山水、仙佛人物五类。其中，人物题材多取自《封神演义》《隋唐演义》《西游记》《水浒传》《红楼梦》《聊斋志异》等家喻户晓的故事。

整体而言，潮州木雕继承了汉族传统木雕的雕刻技艺，并在发展过程中吸取了石刻、绘画、泥塑以及潮剧等多种民间艺术的长处，融会成自己的独特风格。就表现形式而言，潮州木雕可分为全贴金的金漆木雕，五彩描金的彩雕，保持原木纹理的素雕和清一色髹红的漆雕等，其中又以金漆木雕最负盛名。

金漆木雕主要用于建筑装饰和家具装饰，内容有人物、动物、山水以及佛像等。在构图上，金漆木雕吸收了中国绘画散点透视的传统技法，在人物题材作品上，通常依据故事情节的发展和题材内容需要，将不同时间、空间的人物组合在同一画面上，分成主次和上下，使之成为有机的整体。此外，金漆木雕雕刻技法多样，尤其以多层次的镂雕见长，一般为二到六层，适宜表现亭台楼阁、花篮、蟹笼等。

但不论人物还是景物，金漆木雕通常都采用夸张的手法，富有装饰性。

　　就雕刻技法而言，潮州木雕有沉雕、浮雕、圆雕、通雕和锯通雕五种，其中又以通雕最为卓越。通雕吸取了浮雕、圆雕等技法而融会成一种玲珑剔透的技法，在木雕艺术发展史上具有重要地位。

　　由于分布地区广泛，潮州木雕存在地方性的风格差异。仅就潮汕、兴梅地区而论，潮汕地区木雕布局繁复、结构严密、精细巧妙，以表现连续性情节见长；而兴梅地区的木雕则刀法简练、人物稀少，以突出主要故事情节为主要特征。

　　总之，潮州木雕在装饰与写实的结合、美观与实用的统一、精美雕镂与统一单纯的处理等方面，都有着独到的创造，可谓是熔雕刻与绘画于一炉的艺术。

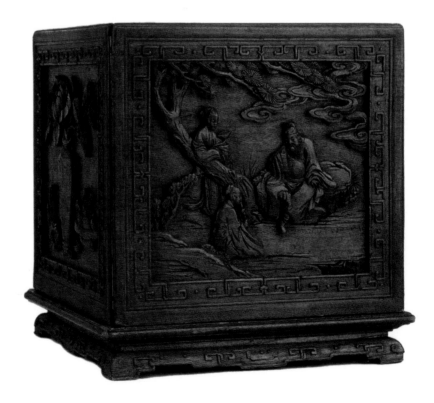

方形宣炉罩　清　素雕

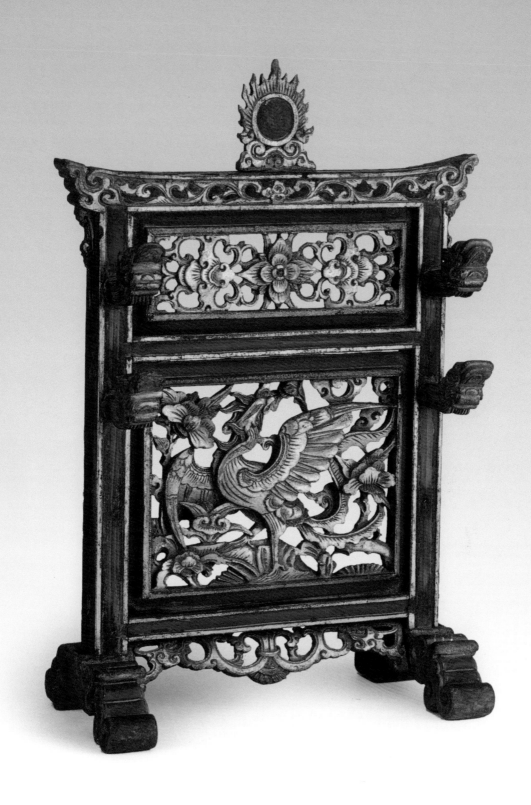

圣旨架 清 金漆木雕 两侧立柱各设两个向前伸出的龙头，圣旨便横放于龙头之上

人物花鸟纹炮斗 清 金漆木雕 潮汕民间游神赛会时，此物专用来盛装鞭炮

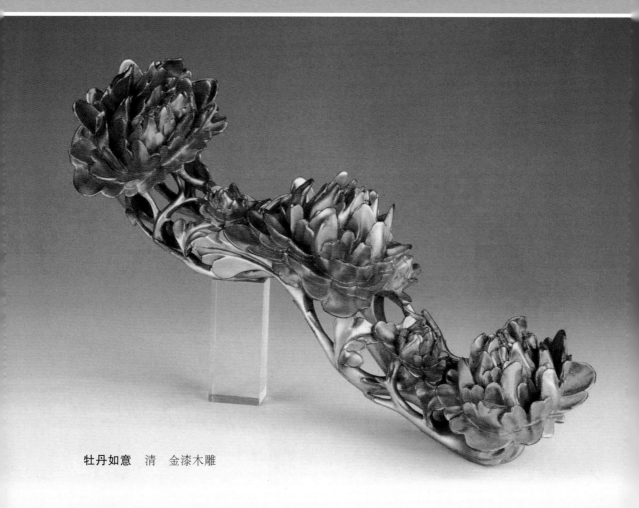

牡丹如意 清 金漆木雕

苏州木雕——无雕不成屋，有刻斯为贵

苏州水陆交通繁荣，是中国沿海一大商埠，这为文化交流提供了先决条件，也为苏州木雕艺术的形成与发展起到了很好的推动作用。

苏州木雕历史悠久。例如苏州瑞塔出土的珍珠舍利塔宝幢，是用金银、珍珠等装饰而成的立体木雕，为北宋时代的木雕佳作；清代宫廷所收的贡品，如紫檀红木宝座御案等，也多为苏州制作。到了清末民初，苏州木雕艺人多集中于京城郊区的香山，因此有"香山帮"之称。

据《香山小志·人物》记载，缅甸国王曾向明王朝进献过一根巨木，皇上打算用它来制作大殿门槛。不想，有位木匠不慎在开料时锯短了一尺多，惊惶之下，只好向苏州香山匠人蒯祥求救。蒯祥仔细查看后，亲自将木料又锯去了一尺多。就在众人万分惊讶之际，他让身边的木工在木头两端雕上了两个龙头，并在边上镶嵌上一颗大"珠子"，用活络榫头装卸，这便是后来所称的"金刚腿"。从这段记载中，我们可以看到苏州木雕艺人对"以雕补拙"的妙用。

到了清代后期，关于苏州木雕有"烂泥吴鲍，木头金宝"的说法，意思是说香山匠人吴小胖、鲍子阴、金宝，手艺出众，名震四方。据说有一次，适逢苏州兴建西园戒幢律寺，在共同制作大殿三世如来佛像时，几位木雕能手在配合上常常不够协调，但手艺又难分高低，因此吴小胖和金宝便决定各自独雕一尊济公和疯僧，看看究竟谁技高一筹。一年之后，两人的呕心之作亮相，并在苏州引起轰动。只见济公面部表情似笑非笑，似哭非哭，一副善良亲和的模样，形象传神；疯僧则腰束着一根丝带，飘然欲动，纹路疏密相间，栩栩如生。通过这个故事，我们可以一窥苏州木雕艺人的智慧、才能以及创造性。

苏州木雕因园林建筑而出名，并有"无雕不成屋，有刻斯为贵"的说法，由此可见苏州人对于雕刻的重视。明清时期，除了北京，私家园林主要集中在有着人文传统的江南，仅古城苏州在20世纪初就有园林一百七十多处，现保存完整的也有六十多处。其中，拙政园、留园、网师园都是集建筑美与自然美的艺术品，而其中的建筑装饰木雕显然为苏州园林增色不少。

在传统建筑中，无论是亭台楼阁，还是门窗家具，苏州木雕都会进行精心的设计，并以精致、纤巧、富有灵性而著称。可以说，大至宅居梁架，小至家具摆件，都带有明显的文人色彩。而从雕刻工艺角度讲，苏州木雕多运用镂空雕、圆雕、浮雕等手法，

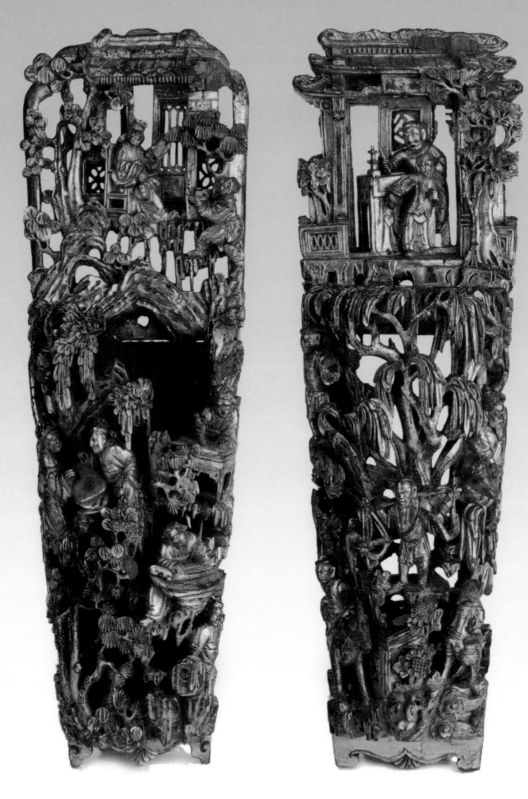

人物香筒（一对）　清

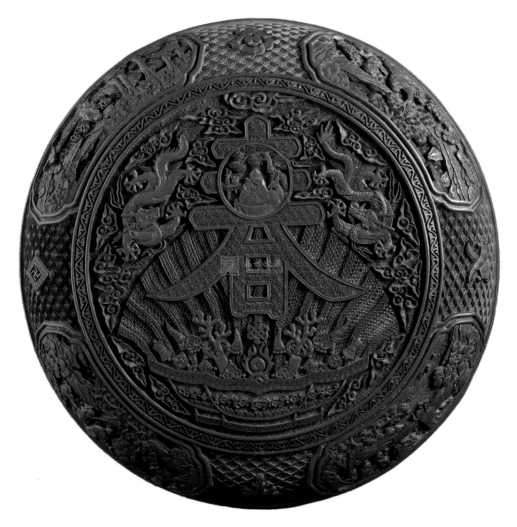

盒（寿春图）　　清乾隆时期　苏州织造署造　直径31cm

题材以具有审美情趣的纹样为主，其中包括山水花鸟、拐子纹、云头纹等吉祥符。

苏州木雕品种繁多，大致包括床、榻、箱、桌、椅、柜、台、几、案、屏、座、架、笼、盘，以及花轿、马桶、砚盒、首饰箱、菜盒等生活用具。在建筑上，苏州木雕更为广泛，用于宗教性和神话性的木雕作品同样极为丰富，如堂名灯担、佛像、龙船、木俑、木偶等。

其中，隔扇堪称苏州园林最有代表性的木作，也最能体现南方园林建筑木雕的风格。它结构纤巧，工艺精致，多以各种几何纹、不规则图案和定型化的符号为主，配以花鸟、博古等纹样，保持木质本色，风格典雅。另外，苏州红木小件、檀香木雕、黄杨木雕等都以造型精雅见长。

如今，苏州木雕在发展中已逐渐细化，各类品种由艺人专门雕刻。如专雕神佛的，专雕家具的，还有专做微型小件，包括笔筒、砚盒，以及花卉、鱼虫的。但不论何种雕刻，经过艺人的构思和精巧的双手，都会呈现出浑然天成的艺术效果。

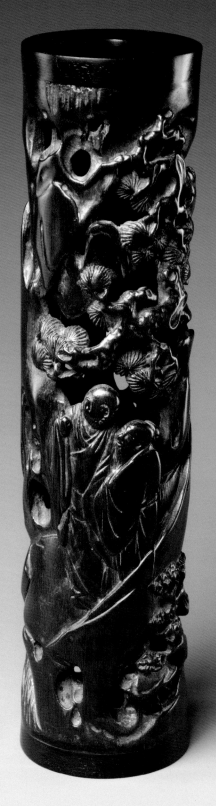
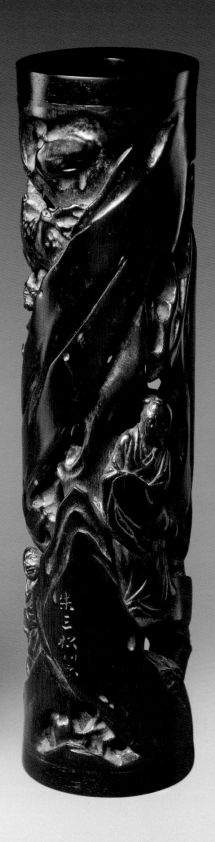

香筒　明　朱三松作品　竹雕　整体 17.8cm

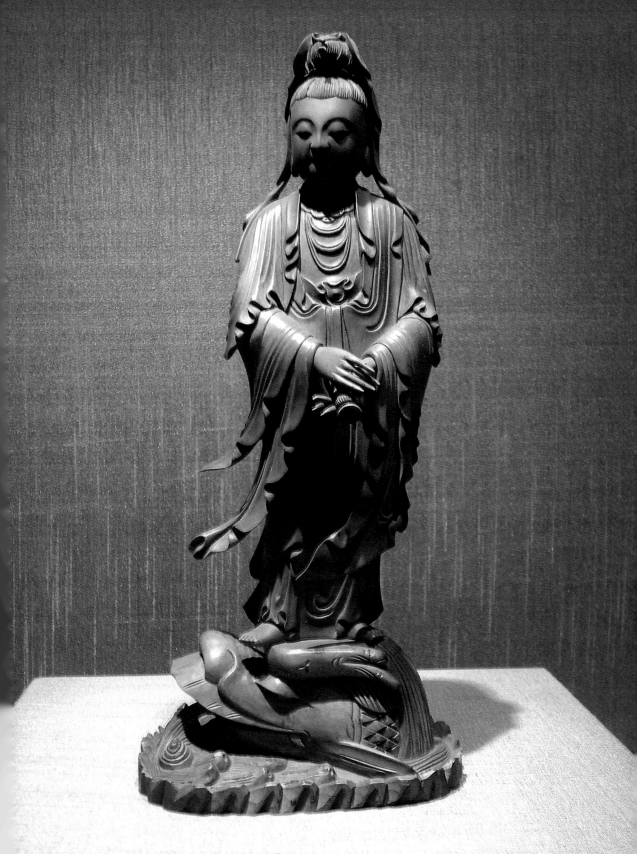

观音菩萨　民国　黄杨木　苏州博物馆藏

徽州木雕——形式之外的意境之美

徽州木雕是中国民间木雕史上最有影响力的流派之一，与同有徽派风格的石雕、砖雕三种民间雕刻工艺术并称"徽州三雕"。

从元末明初至清末民初，徽商遵循儒家的文化传统，纷纷返回故乡置田造宅，并以木雕技艺雕梁画栋进行内部装修，形成了一股徽州民居木雕艺术装饰风潮。而潜藏在体内的文化基因，使得徽商在木雕艺术中更多地追求儒家文化的气息，进而使得徽州木雕成为了具有鲜明儒家文化特色的木雕艺术流派。

徽州山区盛产木材，建筑物绝大多数都是砖木石结构，尤以使用木料为多，这就让当地的木雕艺人有了充分发挥聪明才智之地。旧时，徽州木雕多用于建筑物和家庭用具上的装饰，如民居宅院的屏风、窗棂、栏柱，包括日常使用的床、桌、椅、案都可一睹木雕的风采，分布非常广泛。

而早在明代初年，徽派木雕便已初具规模，风格粗犷朴拙，以平面浅浮雕为主。明中叶以后，木雕艺术逐渐向精细过渡，多层透雕取代平面浅雕成为主流。入清以后，人们对木雕装饰美感的追求愈加强烈，常常涂金透镂，但有时难免显得过于烦琐。如今，古徽州所辖县内的木雕精品仍随处可见。

徽州木雕的题材广泛，有人物、山水、花卉、禽兽、鱼虫、云头、回纹、文字锡联，以及各种吉祥图案等。

在徽派建筑上，木雕通常用于架梁、梁托、檐条、楼层拦板、华板、栏杆等处，木雕的边框一般又都雕有缠枝图案。而且，徽州木雕既考虑美观，又重视实用，大凡窗子下方、天井四周上方栏板、檐条，大多采用浮雕；而在梁托、斗拱、雀替以至月梁上则多用圆雕。

徽州木雕的特殊性，是由徽州地域的小气候决定的。徽州木雕的热情、向上的格调与地域经济生活的富裕是相合的。历史上，人物画自宋代以后就开始走下坡路，明清时则更显寂寥，很多人物作品造型呈现出与当时明清小说、戏曲类似的病态美，但徽州木雕中却焕发出健康的审美情调。不过，民国以后，随着徽商的衰落，木雕中那种自信的艺术氛围也就骤然不见了。

不得不说，随着岁月的变迁，灿烂的徽州古民居及其古建筑正在逐渐消失。但在乡村，却依然保留有许多古色古香的山村民居。那些变化多端的徽式阁楼，采用水磨青砖砌成飞檐形式，天井四周上方的檐条、下方的石墙裙、屏门隔扇，以及窗扇及下方的栏板、梁、枋、栋、半拱、雀替等，都能让你体会到徽州木雕的艺术魅力。

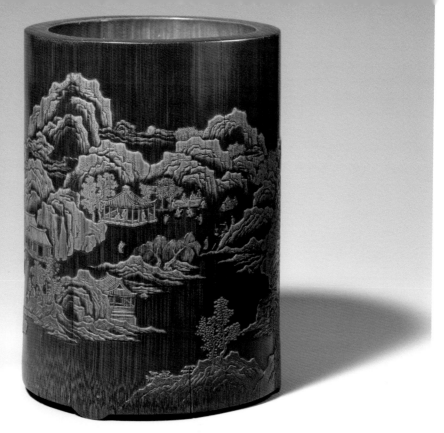

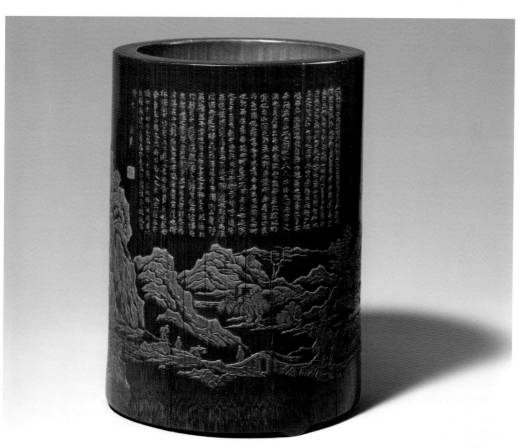

笔筒 明末清初　张希黄作品　竹雕塑　高 13.4cm

令人欣慰的是，徽州木雕依旧在传承之中，郑尧锦先生就是其中的杰出传承者。郑尧锦先生深知雕刻技巧的重要性，他曾花数十年的时间苦练技巧，终于找到了属于自己的艺术表达语言。他力图每一件作品都是原创，并追求精微细腻的雕刻风格，创作出了一大批美妙绝伦的作品。同时，郑尧锦在追求作品形式美的同时，也追求形式之外的意境之美，力图创作出作品优雅和谐的情调与氛围。此外，作为一个徽州雕刻传承人，郑尧锦深知，只有细心领悟博大精深的徽文化，并把它高度提炼，使它高于作品之上，才能切实提升作品的审美价值，永葆木雕艺术的青春与活力。

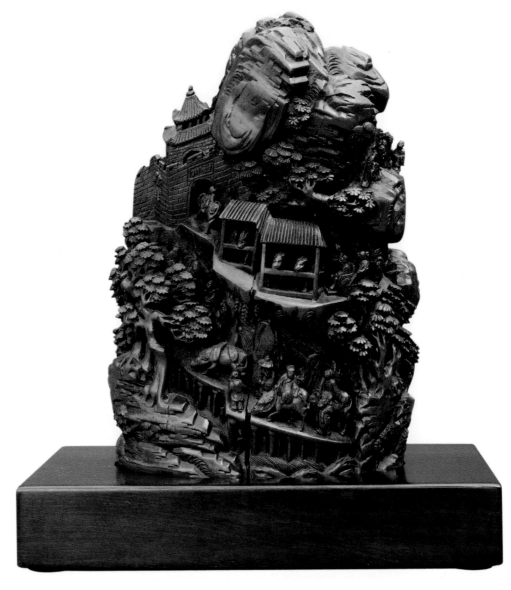

西川行旅图山子　乾隆时期　竹雕　26.3cm×20.5cm

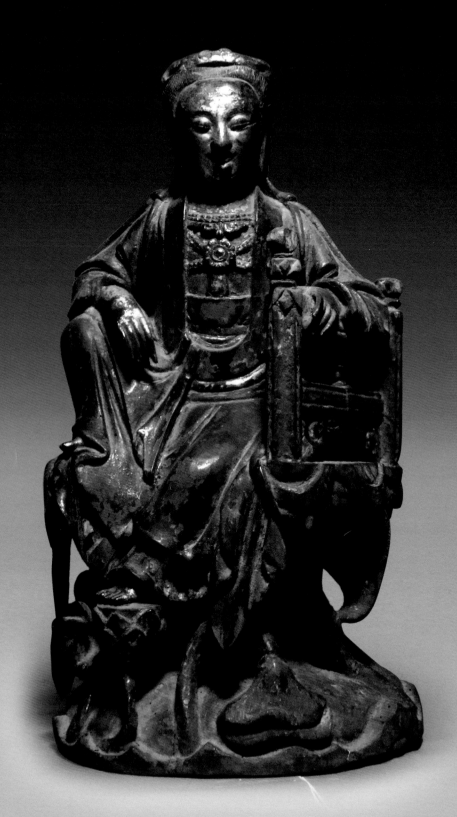

髹金水月观音　清中期　高 30.5cm　紫芝庐藏品

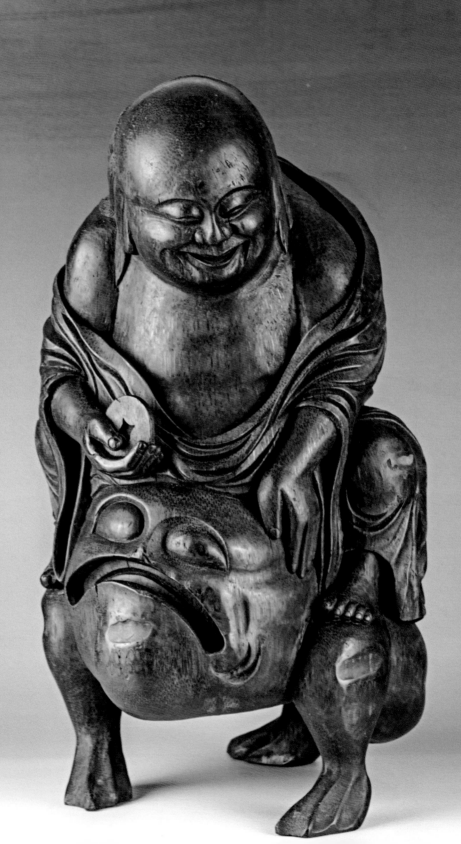

刘海戏金蟾　竹雕　高 33cm

湖南木雕——民俗民风包罗万象

湖南因大部分地处洞庭湖以南而得名，同时也因自古广植木芙蓉而有"芙蓉国"之称。当地植物种类繁多，这无疑为湖南的木雕艺术提供了丰富的资源。

关于湖南民间木雕的起源，至今尚无确切的记载，但从湖南长沙马王堆汉墓出土的彩雕木俑，以及长江流程桥汉墓出土的春秋木几等木雕作品来看，这一地区的木雕技艺应该很早就达到了比较高的水平。

宋元时代，湖南木雕以建筑和家具木雕为主要雕刻内容。到了明清时期，由于湖南地区经济繁荣，而且文化艺术突出，因此造就了一大批技艺高超的民间木雕工匠。

湖南民间木雕主要包含建筑木雕、家具木雕和祭祀木雕三大类，按行业又可细分为大木作与小木作两种。通常，建筑构架中的梁、柱、额枋、斗拱等雕刻属于大木作；而构架内的门窗、挂落、裙板、桌椅之类的雕刻则属于小木作。

说起来，湖南木雕以湘南的建筑木雕，湘中的家具木雕以及湘西的祭祀木雕艺术成就最为突出。其中，建筑木雕在湘南、湘东以及湘中非常普遍，如岳麓书院、麓山古寺、南弓大庙、岳阳楼等古建筑群，包括许多民居建筑上，都有大量精美的装饰木雕；而家具木雕则是湖南雕刻行业中最为重要的一部分，其雕刻庄重而朴实，繁密美丽，床铺橱柜、

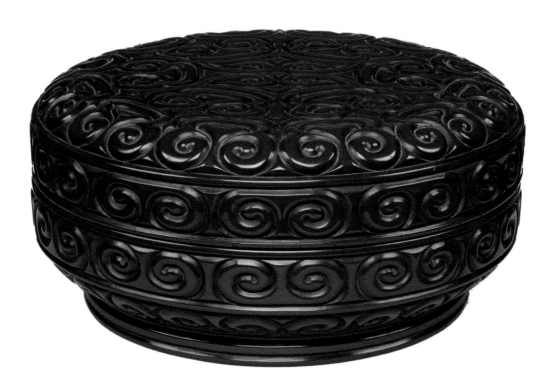

盒 元 剔红漆器 14.6cm×33.2cm

125

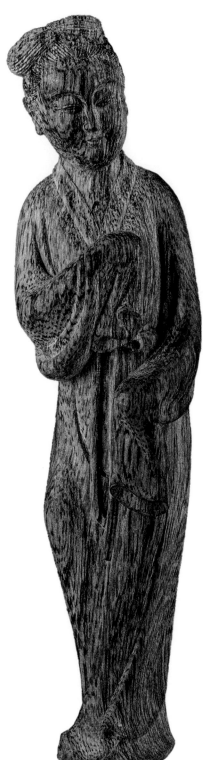

几案坐垫、桌椅板凳都讲究雕刻装饰，尤其以雕花滴水床的雕刻最具有代表性。祭祀木雕则包括神像、神龛、烛台、傩戏面具等，一般为浮雕、透雕与圆雕，其造型奇特、诡秘神奇，有一定的造型与道具规定。

整体来说，湖南民间装饰木雕的题材十分广泛，除了少量的抽象装饰纹样外，大都表现当地人们熟悉的生活事物。通常，湖南木雕最常见的装饰题材有四种：第一种是"吉祥图案"，代表题材有"吉庆有余""五谷丰登"；第二种是人物故事，主要有戏曲人物、历史英雄、演义故事等题材；第三种是花卉植物、走兽翎毛以及蔬菜瓜果等；第四种图案则是现实生活的题材，其中包括耕种、收获、情爱等。

在造型上，湖南木雕大都采用具象的表现手法，但造型夸张，特别是人物大都头大身小。其人物不并刻意雕刻五官表情，也不拘泥于人体各部位的比例，而是着重表现人物动态的传神写照，突出造型的质朴以及明快感，并在具象的形体中注入抽象因素，活跃而夸张，生机勃勃。

湖南木雕的雕刻形式多样，包括浅浮雕、深浮雕、镂空雕等，其中又以浮雕为主。而且，湖南木雕中有不少镂空的深浮雕与圆雕拼接一起，加强了空间感，构成了多层次的近似圆雕的深浮雕。此外，有的湖南木雕外表饰以金漆，显得富丽华贵；有的则保持原色，显得自然质朴。综观起来，湖南民间木雕给人的感觉是粗犷但不粗糙，细致但不烦琐，简练而不简陋，朴实但又满怀情感。

四川木雕——雕刻与曲艺的完美结合

　　四川地处中国西南的盆地，自然资源丰富，经济繁荣，自古便被誉为"天府之国"。由于特殊的自然条件、政治经济和文化特性等因素的影响，四川形成了具有浓郁地方特色的巴蜀文化。其中，民间雕刻无疑是巴蜀艺术史上最有代表性的成果之一。

　　四川民间木雕的历史可追溯到汉唐时期。在四川金沙遗址，曾经出土过一件三千多年前的彩色木雕人头像。这件雕像浓眉大眼，鼻子和嘴巴造型硬朗，利用浅浮雕精雕而成，整个脸庞凹凸有致，立体感十足，雕像头部戴有冠饰，发辫清晰可见。整体看来，这件木雕栩栩如生，显然是一件精美的木雕艺术品。此外，四川南充市郑廷晏收藏的一尊明代木雕观音像，高约半米，分为基座、莲台以及雕像三个部分，衣纹细腻，装饰考究，很好地吸纳了明代木雕艺术的精华。明清时期，随着社会生活的安定和人们审美习俗的改变，大型的宗教造像活动日趋减少，但建筑与附属性装饰雕刻却逐渐盛行了起来。

　　四川的古建筑朴素典雅，自然美观，木雕装饰部位很广，工艺精湛。四川民居建筑的撑拱装饰很少，但寺庙官府的撑拱必有装饰，其撑分为圆木和板式两种。圆木撑拱以透空雕、高浮雕、圆雕为主，题材有人物故事、花草树木、飞禽走兽等。如成都武侯祠撑拱木雕，凤凰立在花木中间，遍饰金漆，并作展翅状，十分醒目。板式撑拱的题材则更为丰富，有花卉人物、动物、几何图案等，多采用透空雕或者浅浮雕。

　　木雕垂花通常雕刻成瓜形，俗称吊瓜；瓜筒不作装饰，吊瓜采用圆雕，以装饰檐口。四川吊瓜有灯笼、花卉、狮子等多种造型，一般没有华丽的装饰，只取其吉祥之意。斗拱多作斜拱，主要以装饰为主，横拱多剜刻为曲线，昂嘴多上卷如大象鼻子，或者雕刻成各种动物装饰，极具地方特色。另外，门窗、罩、隔扇等小木作做工都精细考究。窗花格形象各异，常采用动物花草、历史故事、戏剧人物以及福禄寿喜等吉祥如意题材，造型自然美观。

　　明清以来，四川地方戏曲的兴盛也推动了民间木雕艺术的发展，并形成了绚丽多彩的戏曲木雕。四川民间戏曲木雕多出现于会馆、寺院、戏楼、民居等装饰上，以人物场面为主要内容，配以山川树丛、桌椅杯盘、舟车鞍马等道具，人物造型细腻生动，场景配置逼真写实。

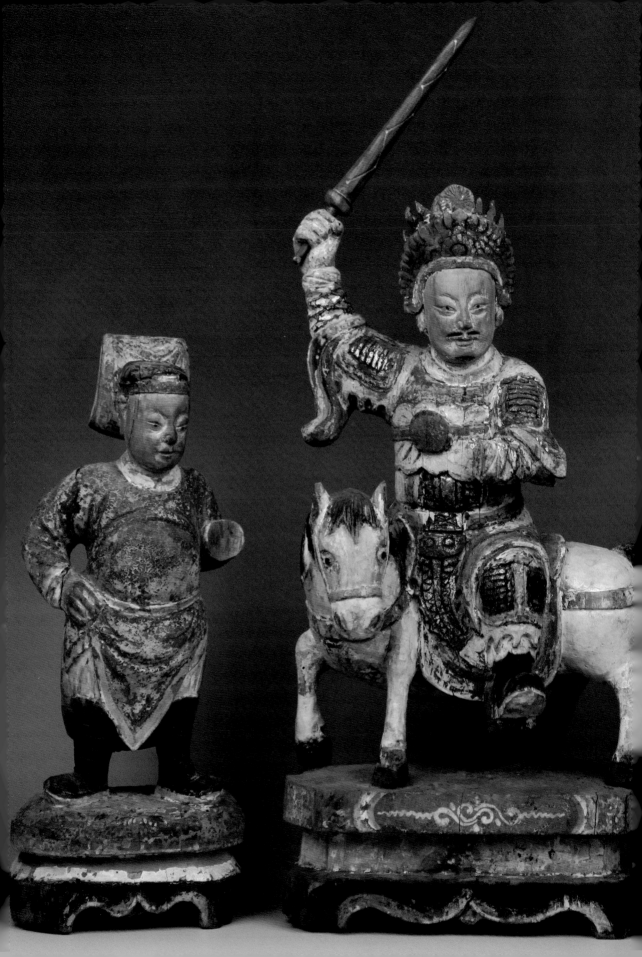

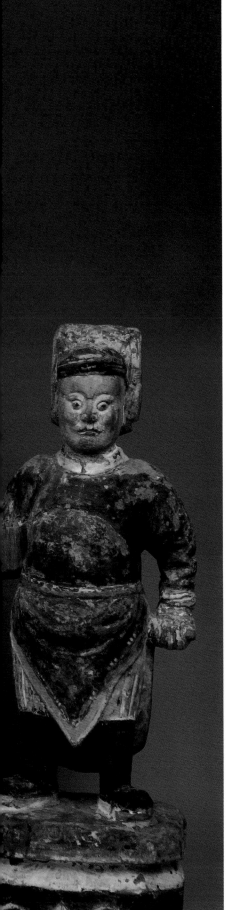

湖广得道李君兵马像

清 主将李清政 高40cm 左右文武二将高32cm 慕木小筑藏品

如建于清乾隆元年的自贡西秦会馆戏楼，其人物雕刻造型生动，雕刻精致。又如始建于清道光十八年的达州真佛山寺庙戏台，楼檐、挑枋、撑拱等多处的人物多以小型圆雕形式出现。

清中期，戏曲题材在四川民居中得到了大量应用。如雅安上里乡韩家大院，所有的门窗、梁檐、枋柱均采用银杏、楠木、红豆木等材料装饰。其中，又以窗雕最具特色，有些是分件成型镶嵌入槽的平板雕。其特点是先按画面要求逐个雕造人物，然后再在平板上挖槽嵌入。这些戏雕人物大则十几厘米，小则几厘米，全都体形匀称、神态优美，历经百年风雨仍保存完好。

需要指出的是，四川戏曲木雕在构图、布局的处理上强调丰满和均衡，以满足观者平和中庸的审美习惯。如自贡西秦会馆木雕《李逵负荆》，在不长的横枋上，一字排开，刻画了多达十五个动态各异的梁山英雄。另外，雕刻艺人还善于通过静止画面来表现人物瞬间的动作与情绪变化。

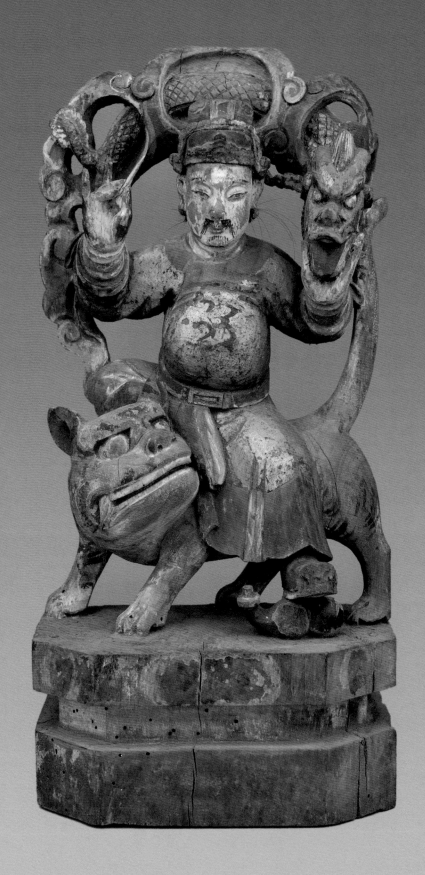

药王像　清　高 40cm　慕木小筑藏品

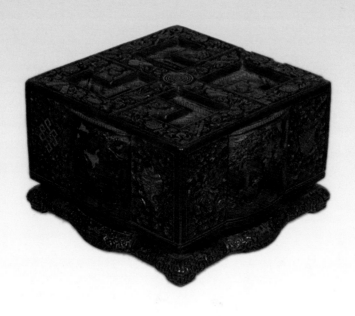

箱体　清　雕漆　14.6cm×23.8cm

 # 福建木雕——因势度形，古朴稳重

福建古称"海滨邹鲁"，可谓人杰地灵。而福建也因木材丰富和雕刻的精湛产生出绚丽多彩的木雕艺术。福建木雕主要分布在福州、漳州、泉州、仙游等地。福州木雕历史悠久，与浙江东阳、广东潮州并列为中国木雕的三大产区。

福州木雕代表并反映了福建木雕的艺术特色和艺术水准，它以龙眼木、黄杨木、荔枝木、樟木、红木、茶树木等为主要材料，雕刻成人物、动物、花鸟等工艺品。同时，福州木雕能借木形纹理，以刀法流畅、衣饰生动、体态身姿变化丰富而著称，富有深厚而独特的地域文化韵味。

福州木雕的最初原料为杉木、樟木、檀木、楠木等，明末清初扩展为利用天然树根雕刻。其中，龙眼木雕是福州木雕中最具代表性的工艺品，也是我国木雕艺术中独具风格的传统工艺，因其使用的雕刻木材为福建盛产的龙眼木而得名。

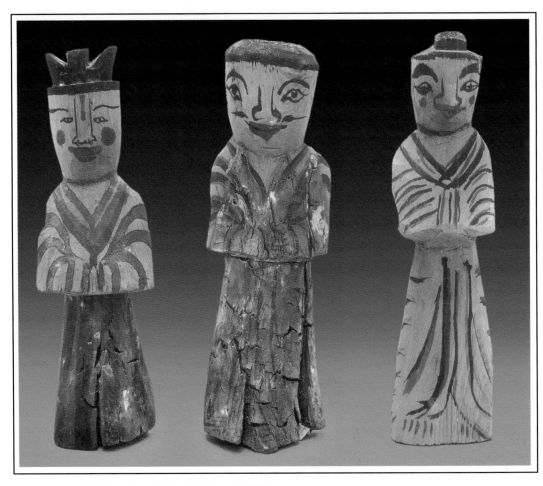

三人俑（二女一男） 东汉 木雕彩绘
甘肃高台骆驼城南西干渠汉晋墓群出土 高台县博物馆藏

龙眼木材质坚实,木质细密,所雕刻的形象经色上蜡,浑圆光亮。后来福州木雕业多以龙眼木为原料,因此福州木雕也称为"龙眼木雕"。另外,黄杨木是福州木雕主要的雕刻木材,黄杨木材纤维细密且不易开裂,适于精雕细刻,其题材主要包括动物、花鸟、面具、根雕等类型。

明末清初,福州木雕从佛像与建筑雕刻分支而出,发展室内陈列欣赏品的雕刻,相继出现了柯传灿、柯传钟等雕刻高手。清末民初,艺人集居的象园、大坂、雁塔的木雕艺术,形成了三支作品特征不同的流派。

福州市晋安区象园村是福州木雕、也可以说是福建木雕的发祥地。而且,象园派系的后起一代,能吸收现代雕塑艺术的精华,讲求人体结构比例,构思巧妙,造型简练,涌出现了阮宝光、俞运斌等著名艺人。象园村蓬勃兴旺的木雕业产生了辐射效应,周边的大坂村、雁塔村等村落受其影响,也发展起本村的木雕手工业,并在漫长的手艺积淀中形成了各自的艺术风格和艺术特色。

大坂流派以人物雕刻为主,作品形神兼备,善于刻画人物的内心世界。仕女的面部圆润典雅,温柔动人;仙佛形态各异,衣纹飘动有力;武将则富有气魄,盔甲花饰变化万千。在现代名艺人中,大坂陈依美、徐炳钗、林亨云、陈炳忠、汪发开等最为知名。陈依美创作的《西厢琴韵》为难得佳作,林亨云创作的《观战》、徐炳钗创作的薄雕《菊花螃蟹屏》、陈炳忠创作的《布袋弥勒》等,也形神兼备,有异曲同工之妙。

雁塔流派以与漆器、建筑结合的花饰雕刻为主,擅长透雕、薄雕以及镶嵌技法,作品讲求布局和透视,立体感强,刀法灵活,雕镂玲珑剔透。而人物雕刻则刀路浅薄,衣纹平整,面部表情丰富。雁塔派系的现代著名艺人有陈隆湘、伍吓水等。其中,陈隆湘创作的仿唐《人物屏风》等,至今仍是后辈学习的榜样。

随着时间的推移,福州木雕的三大流派正彼此吸纳借鉴并融合,共同推动福州木雕艺术向新的境界与高度发展。

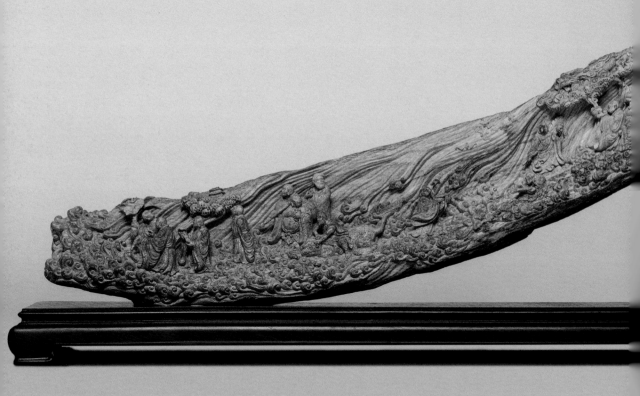

十八罗汉行云图　现代　加里曼丹沉香　104mm×6mm　重116g　云水山房藏品

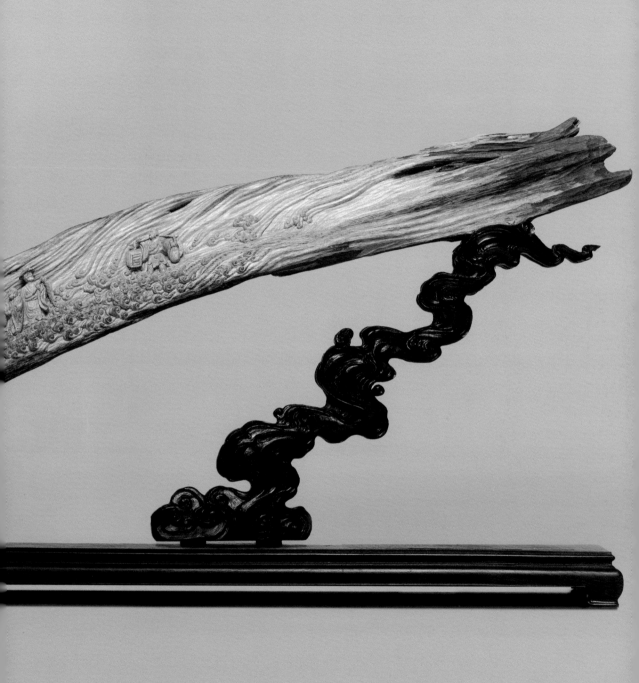

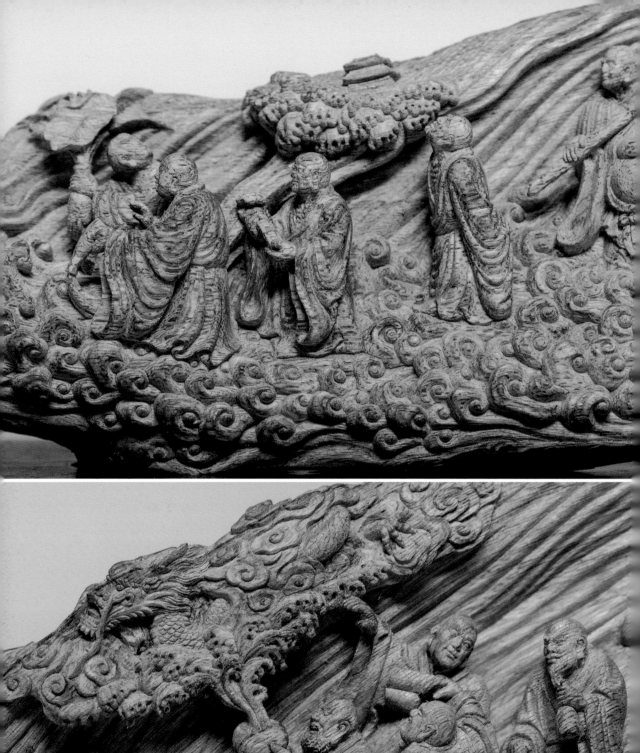
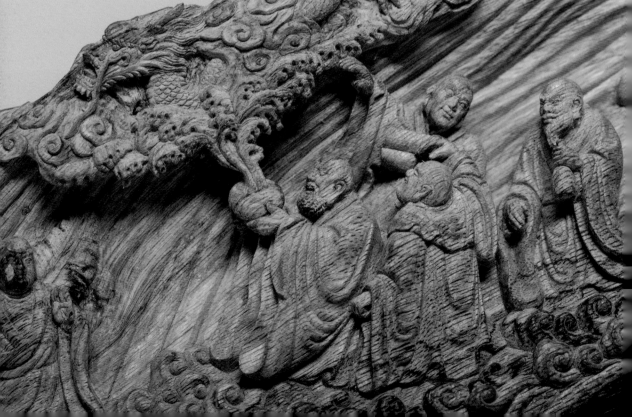

大日如来 现代 柬埔寨沉香 云水山房藏品

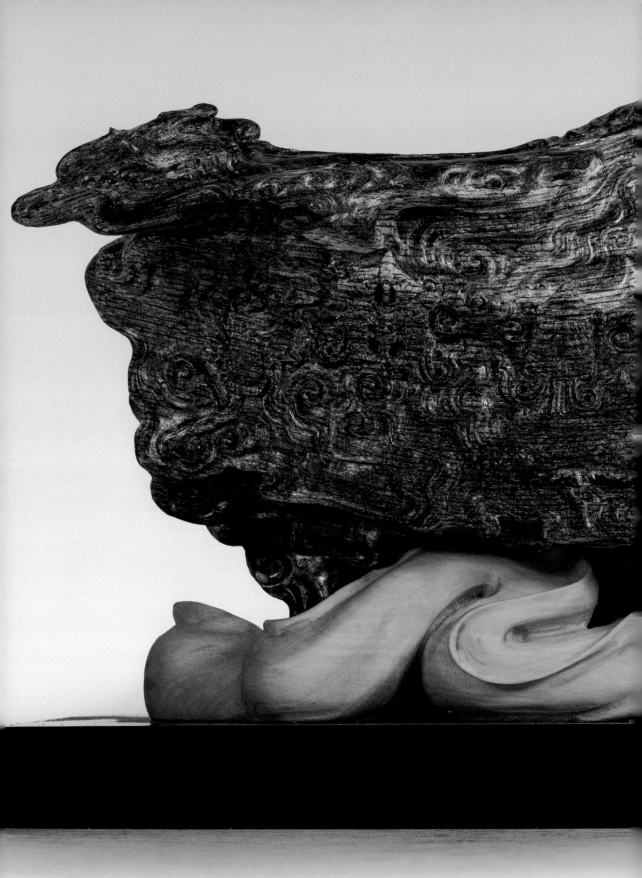

八吉祥　现代　加里曼丹沉香　重约 108g　云水山房藏品

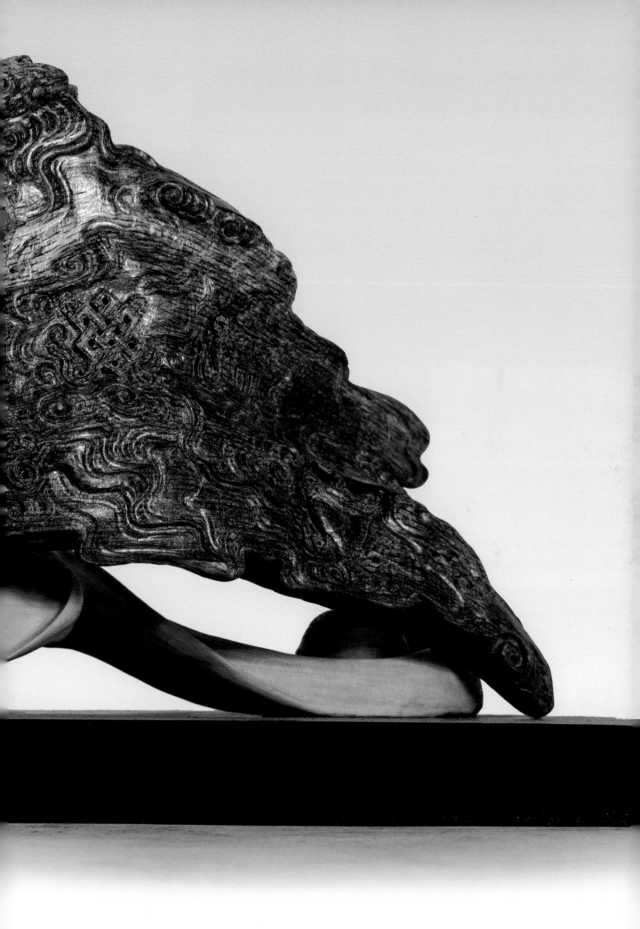

 # 甘肃木雕——丝绸之路上的传世木雕

甘肃省位于中国的西部地区，地处黄河中上游，是中华民族文化的重要发祥地。在古代，甘肃是汉唐丝绸之路的必经之地，也是东西方经济与文化交流的必由之路。因此，甘肃木雕艺术既吸收了中原文化，又融合了外来艺术的精华，而这也奠定了甘肃木雕艺术的特色。

甘肃木雕品种繁多，内容庞杂，既有造型高度简练概括、构思奇妙的汉代木雕猴、独角兽，也有北魏时期刚劲瘦长、体态趋向短小的如来坐像；既有隋唐时代雍容华贵、丰满圆润的菩萨立像，又有宋代流畅自如的观音菩萨木雕像等。

在甘肃的武威汉墓，曾有多次重大的考古发现，而由于气候干旱，雨量稀少，又邻近沙漠，墓中的近百件木俑得以完好地保存，直到现在。其中，无论是人物，还是马、牛、羊等动物，都简练概括，形象生动。

整体来看，甘肃木雕有较系统的原始神祖形象，透露出远古崇拜的痕迹。如女娲、伏羲、大禹、关羽、岳王等始祖或英雄人物，其人物性格、身份、面貌特征，都大胆地运用了概括、夸张、变形等手法，进而塑造出了极富想象力的原始神祖形象。如树根始祖木雕组像，以树根比喻人类始祖之"根"，构思巧妙，雕刻技艺娴熟精湛，堪称木雕艺术中的绝活。又如文财神木雕像，头戴虎面人像帽，身穿官袍，足蹬宝箱，双手捧宝，将元宝抛向世间。造像不讲求透视、解剖等规范与约束，大胆设想，将民间各种吉祥物组合起来，处处映射出古朴、粗犷、浓郁的民族情味，具有强烈的黄土高原生活气息。

建筑木雕与木雕神像是甘肃木雕的两大类型。而且，甘肃不但保存了大量的寺庙建筑，民居建筑也非常有特色。历代人民利用当地丰富的木材，巧妙地在建筑中梁与梁、梁与柱、门扇、窗户等处雕刻以纹样，使建筑与木雕花样有机结合。这些木雕装饰依托于古建筑，有的精雕细刻，纹理清晰可辨；有的则大刀阔斧，棱角分明。而表现手法也可以说多种多样，透雕、浮雕、阴阳雕有机结合，相辅相成，把雕刻、绘画、建筑三者融为一体，显得庄重大气。

甘肃天水明清古民居建筑群，是中国西北地区现存规模较大并且保存较好的明清居民院落群，那里保存有大量的木雕艺术品。而明中宪大夫胡来缙的南宅子、明太常少卿胡忻的北宅子包括明清私宅张氏民居、赵家祠堂等，也是典型的代表。

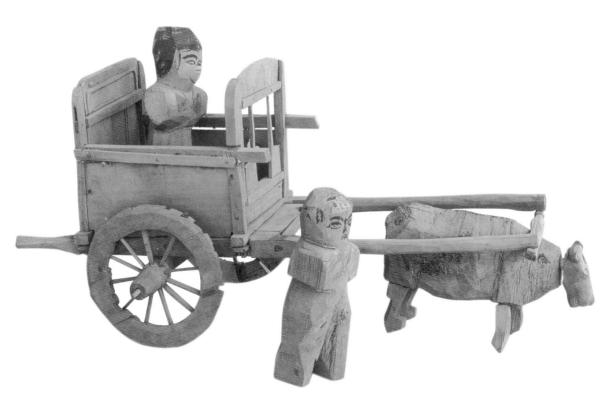

主人及车奴俑　魏晋　俑高 24cm　牛高 17cm　甘肃武威市博物馆藏

这些庭院建筑大都由砖木结构构成，设计精妙，布局严谨，古朴优雅，具有很高的历史及文物价值。

其中，天水南宅子是明嘉靖年间中宪大夫、山西按察副使胡来缙的私宅，建筑面积 2700 平方米，布局精巧，房屋种类繁多，各院均有甬道相连，高低错落，排列有序。主体建筑均为明代建筑，梁柱硕大，用料讲究。同时，其直棂隔扇门窗、栏板梁头、斗板雀替等木雕刻技法精湛，蕴含着极其深厚的传统和地域文化特色。

甘肃的木雕神像包括上古始祖木雕像、大型木雕神祖佛像、小型木雕诸神像等。上古始祖木雕像，多选用质地坚硬、木纹细腻的树根雕刻。这类雕像一般被供奉在家族祠堂或家里悬挂祖宗像的供桌上，村庄、城镇的庙宇和殿堂里面也有陈列。

大型木雕神祖佛像一般高一丈多，最矮的也要五尺以上，既有单独雕像，也有群像。小型木雕诸神像多摆放在居民院落、屋舍、窑洞内，一般被视为招财进宝、纳福吉祥、避邪除魔的神灵来敬奉，如文财神、二郎神、岳王、八仙等人物。另外还有散落在民间的木雕艺术品，如武威汉墓出土的人物、车马俑、动物独角兽、牛、马等木雕作品。

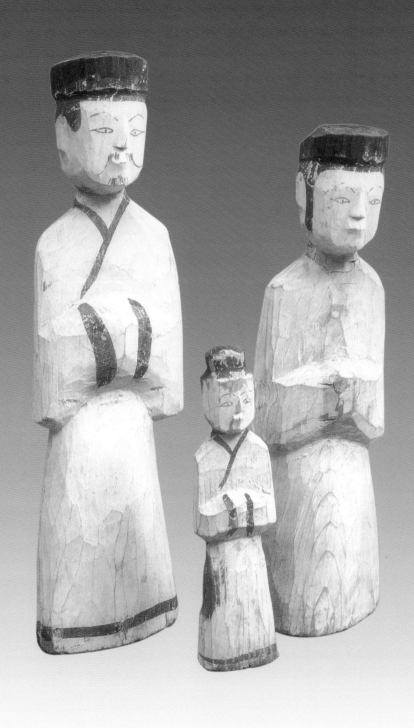

一家人 汉代　男俑高32.9cm　女俑高25.9cm　童俑高17.5cm
甘肃武威磨咀子汉墓出土　甘肃省博物馆藏

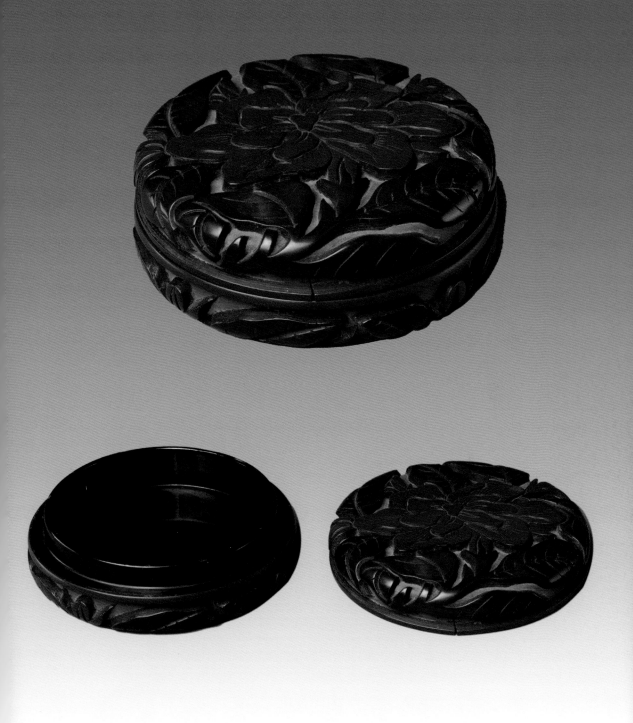

盒（山茶花）　明　3.5cm×10.2cm

越南黄花梨弥勒佛 40cm×15cm

越南黄花梨瓶　22cm×9cm

竹根雕　12.5cm×8cm

観音菩薩
北宋 木雕
94cm×61cm

木雕作品的涉猎题材非常广泛，可以说涉及生活的方方面面。无论是人物木雕、花卉木雕、动物木雕还是实用性木雕，木雕作品似乎总能和现实生活达成高度默契，并以其特有的艺术性升华生活，给人以美的享受。

传世木雕鉴赏

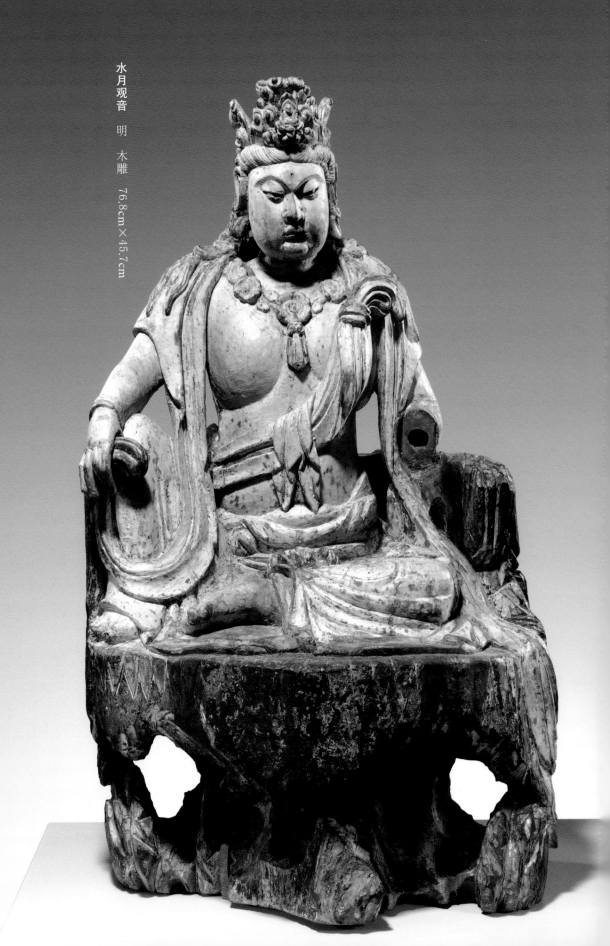

水月观音　明　木雕　76.8cm×45.7cm

 # 人物

　　人物是木雕作品中表现最多的题材之一，它包括各种神话人物、宗教人物、历史人物、戏曲人物、小说人物以及现实生活中的人物等。其中，常见的宗教人物包括佛教的佛祖、观音、罗汉，道教的太上老君、八仙等；历史人物主要是历史中真实出现过的人物，只是他们在木雕中反映出来的形象或者事件，难免会受到一些历史题材小说或者野史的影响，例如关羽、张飞、诸葛亮、曹操、周瑜等三国时期的人物；神话人物和小说人物是人物木雕中最为常见的，虽然这些人物绝大多数是虚构的，却深受人们喜爱，并且对木雕艺术产生了深远的影响，比如《西游记》中的唐僧、孙悟空，《封神榜》中的姜子牙、哪吒等。木雕中常见的戏曲人物有《白蛇传》里的白娘子、许仙，《长生殿》里的唐明皇、杨贵妃，《西厢记》里的张生、崔莺莺；以及《打金枝》中的郭暧、升平公主等；而现实中的人物也不在少数，主要是为了反映生活，常见的人物有农夫、渔民、织女、童子等。

 # 观音

　　佛教自公元前1世纪起开始东传，大约是在两汉时期传入中国内地。此后的千余年间，佛教在中国大地上广为流传，对中国古代思想和文化，特别是文学、绘画、雕塑、音乐等艺术门类产生了广泛而深刻的影响，在中国古代文化艺术史上烙下了鲜明的印记。

　　观音菩萨又名"观世音"，是佛教中最常见的人物形象，也是佛教中最受民间崇拜的菩萨。她总是一袭白衣，面露宁静、祥和之态，充满了出世的飘逸之美感。但在印度佛教中，是个男相。他上身裸露，手执莲花，颈挂项圈，嘴唇上长着两撇漂亮的小胡子，俨然一副男人的模样。佛经中说，观音菩萨为了教化不同层次、不同环境的众生，能示种种形象，可以化现出三十二种化身及观音本相共三十三身。所以，后人根据此说法绘制了三十三种观音画像，如踞坐岩上，手持净水瓶的杨柳观音；脚踏鳌鱼背上，手提竹篮的鱼篮观音；身后有圆形背光，观水中月影的水月观音等。观音形象传入中国的起始阶段，也是男相的。可是为什么后来就转变为女相了呢？

　　女相观音造像大约是在南北朝时期出现的，盛行于唐代以后。至宋代时，人们对观音菩萨的崇拜已深入到社会各个阶层，人们理想中的观音菩萨就变成了救难送子、造福众生、仁慈可亲的母亲、女性形象。这时的观音面容娇美，

体态婀娜多姿，雍容典雅，充满了智慧和慈爱。而由中国国家博物馆珍藏的那件宋代大型木雕观音坐像，就延续了女相观音的特点，具有珍贵的历史价值和艺术价值。

　　该坐像高两米，保存完整，体量硕大，是国内博物馆收藏的体量最大的宋代木雕。这尊观音菩萨柳叶弯眉，双目微睁，嘴唇稍抿，大耳垂，两颊丰满，略带笑容。神态端庄安详，好似进入了无我的境界，极具艺术美感。此外，观音菩萨的穿着也很讲究：她头戴花蔓宝冠，颈部佩挂璎珞，上身袒露，肩披帔巾，巾带下垂，全身衣纹飘逸，气定神闲地坐在怪石之上，似乎对大千世界的纷扰充耳不闻，显得格外安详宁静。

　　这件菩萨造像突出了女性特征，线条匀称而充满韵律，肌肤细腻丰满，观音菩萨左手上举，右手持一朵盛开的莲花，仪态万方，充分体现出中国佛造像的含蓄之美。尽管年代久远，但其衣纹处彩绘仍依稀可见。驻足凝视这尊文静而典雅的观音像，会带给人一种明净圣洁的审美享受。这尊历经颠沛流离的木雕观音，充分体现出宋代艺匠高超的创作，堪称中华木雕艺术的瑰宝。

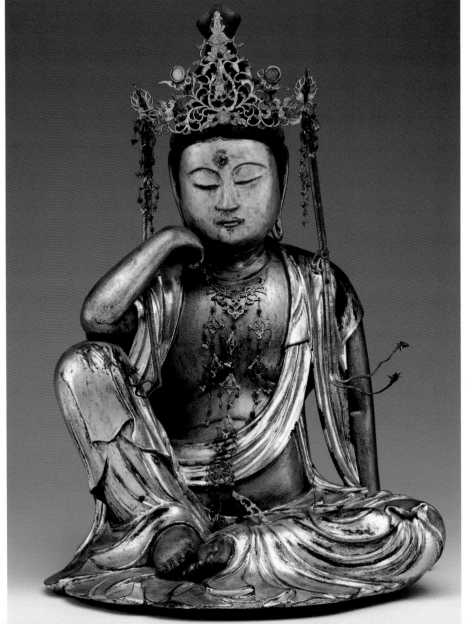

如意轮观音

日本江户时代　木漆金　镶嵌水晶　42.1cm×30.8cm×26cm

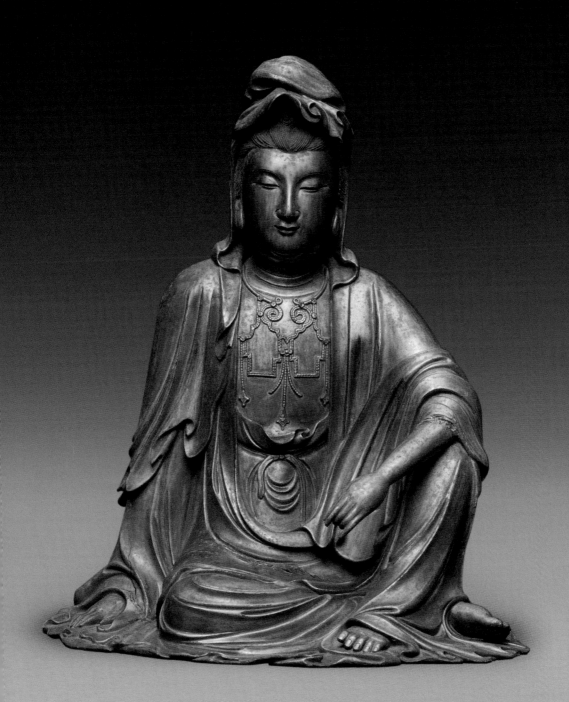

观音菩萨 清 木漆金 高 28cm 首都博物馆藏

自在观音

现代 加里曼丹沉香

10mm×9mm×31mm

云水山房藏品

关公

关公即关圣帝君，也就是关羽关云长，在民间可以说是一位家喻户晓的人物，被人们尊奉为"武圣"。因其一把青龙偃月刀，三绺长须，红面具光，一副正气凛然的形象十分深入人心，所以民间就出现了关公像。又因为木雕易于保存，不容易破碎，而且做工精美，有收藏价值，故木雕关公像在民间也十分常见。

通常说来，木雕关公像有三种常见造型，分别是横刀关公、立刀关公、骑马关公，这三种造型各自有其不同的含义。横刀关公像在民间称为武财神，既是财神，也有招财、守财、保护平安的意思。而立刀关公像则表现关云长义薄云天的形象，立刀寓意着讲义气、顾大局的意思。骑马关公像多了一匹马，表示马到成功之意，一般是用于祝福送礼的，而并不是用来供奉的。

相较于其他类别的关公像，木雕关公像在人物的表现力上更加传神、真切，更能表现出关公的正气凛然。再者，木雕作为民间传统手工艺术，有很强的欣赏价值。

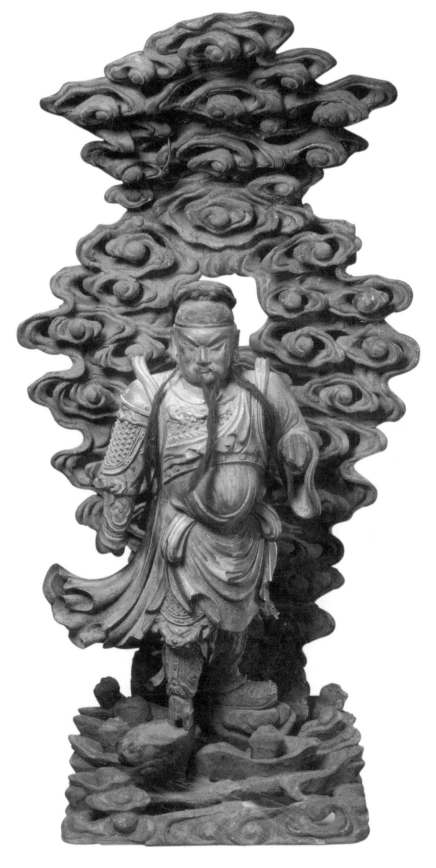

关羽立姿像　清　木雕金漆　62cm×32.5cm　故宫博物院藏

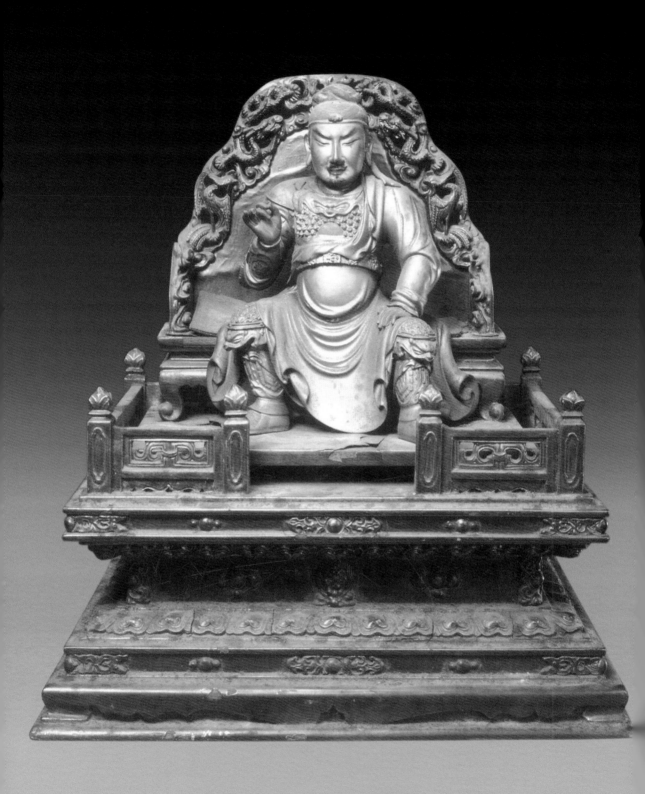

关羽坐姿像 清 木雕金漆 3cm×27cm 故宫博物院藏

八仙人物木雕

八仙指的是道教的八位神仙，但究竟是指哪八位神仙，在明代以前一直众说不一，有汉代八仙、唐代八仙、宋元八仙等各种说法。直到在明朝吴元泰的《八仙出处东游记》中，八仙才被定为是铁拐李、汉钟离、张果老、蓝采和、何仙姑、吕洞宾、韩湘子、曹国舅八人。这八仙中有老有少、有男有女、有美有丑，他们的相貌、衣着和所持的法宝都不同，形象丰富，各有个性。其中：

铁拐李，蓬头垢面，短而卷曲的络腮胡子，肌瘦骨突，跛足挂拐，衣饰不整，身背葫芦，是丐者相。

汉钟离，方头大耳，络腮长髯，坦胸挺腹，手持芭蕉扇，如关西大汉。

张果老，头戴万字巾，身穿员外服，八仙中数他年纪最长，是个平易近人、饶有风趣的老者。

何仙姑，是仕女形象的道姑，庄重中略显妩媚。

蓝采和，是翩翩一少年，八仙中年纪最轻，头梳丫髻，着短衣长裤，手捧花篮，一副稚气的孩童相。

吕洞宾，头戴瓦棱帽，身披道袍，腰系丝绦，脚着云头靴，面目方正，三绺长须，身背宝剑，手执拂尘，于道貌岸然中略带几分风流相。

韩湘子，是一青年后生，眉目清秀，头扎布髻，身穿长衫，手持一笛。

曹国舅，中年蓄须男子，头戴学士帽，身穿圆领官服，手擎拍板，一派正人君子相，而又有几分玩世不恭的样子。

因为是道教神话，又是所谓海外散仙，不持任何戒律，无拘无束，自由自在，他们的形象是"仙"，却更接近于人，故雕刻时很少受什么程式化、概念化的羁绊，可任凭作者的想象力和技艺创造发挥。

八仙的产品形式多样，有立八仙、坐八仙（大都是分开单个雕刻，摆在一起拼为一"堂"）、八仙山、八仙船（是八仙乘坐一古树形的独木船渡海），还有各踏宝物乘风破浪渡海的，即所谓"八仙过海，各显神通"。根据八仙故事，还有其他形式的创作。

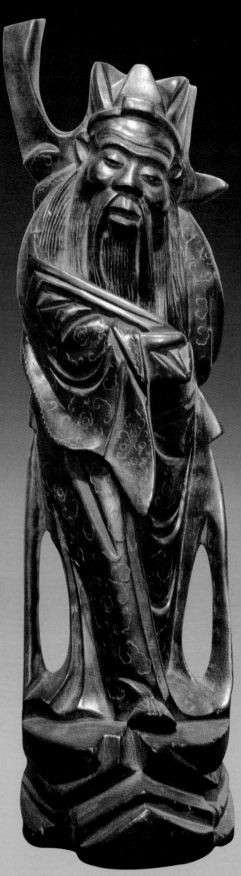

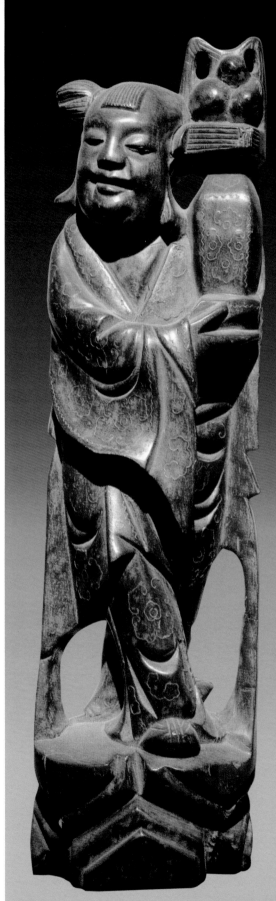

曹国舅　清　紫檀嵌银丝　山西省太原市纯阳宫雕塑

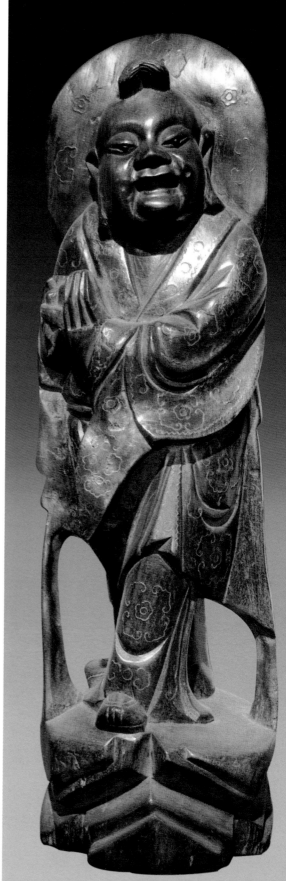

何山姑　清　紫檀欱银丝　山西省太原市屯日宫催里

韩湘子　清　紫檀嵌银丝　山西省太原市纯阳宫雕塑

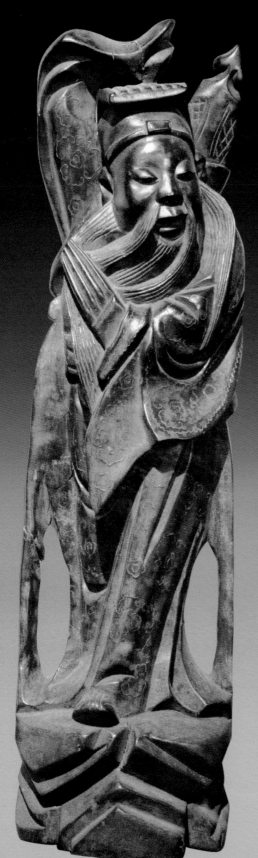

吕洞宾　清　紫檀嵌银丝　山西省太原市纯阳宫雕塑

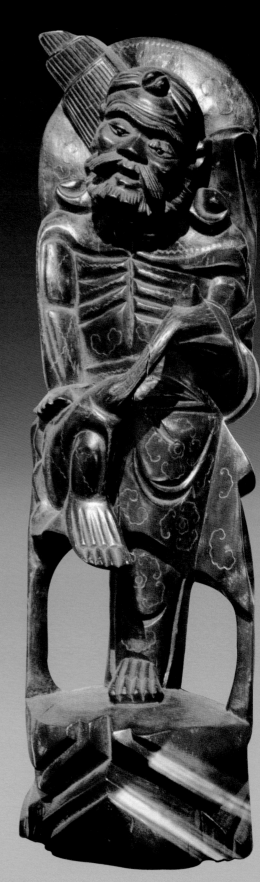

铁拐李　清　紫檀嵌银丝　山西省太原市纯阳宫雕塑

张果老　清　紫檀嵌银丝　山西省太原市纯阳宫雕塑

汉钟离　清　紫檀嵌银丝　山西省太原市纯阳宫雕塑

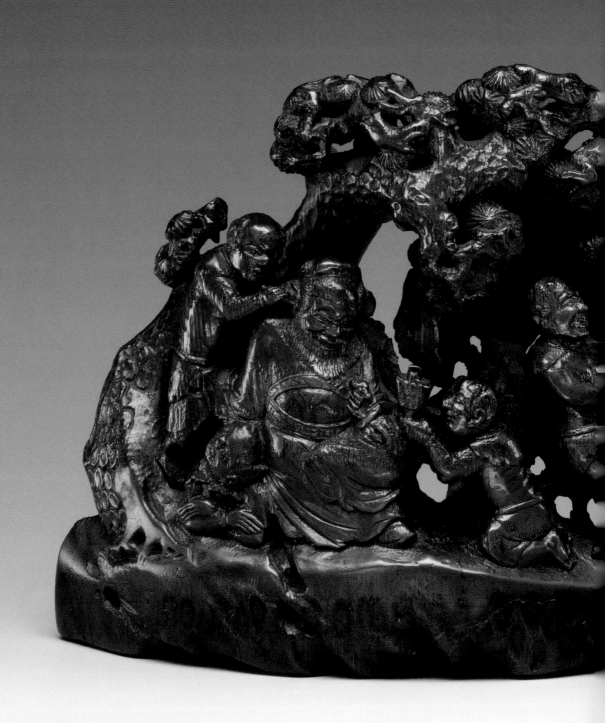

钟馗图　清　竹雕　12.4cm×16.8cm

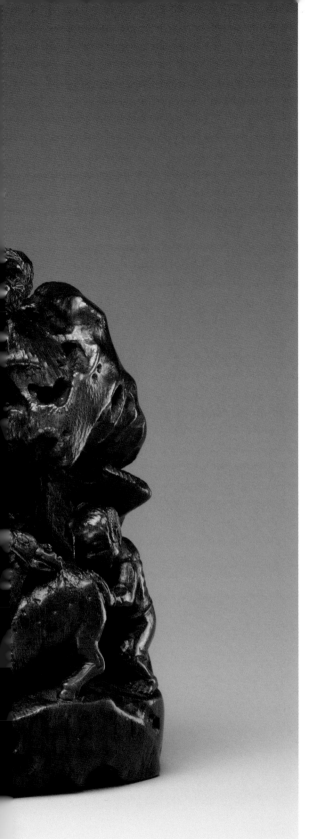

 # 钟馗

钟馗，姓钟名馗字正南，是道教和中国民间传说中能打鬼驱除邪祟的神——赐福镇宅圣君。他虽生得豹头环眼，铁面虬髯，相貌奇异，但却是个才华横溢、满腹经纶的人物，平素正气浩然，刚直不阿，待人正直，肝胆相照，因此在民间深受欢迎，其形象也时常以木雕的形式，出现在人们的家中等场合。而乐清黄杨木雕——钟馗，就是颇为著名的作品之一。

该作品为乐清黄杨木雕史中早期盛行雕刻作品，其苍劲粗犷却不失细腻雕琢的雕刻技艺，淋漓地表达了传统追崇人物钟馗的独特个性。除此之外，其素胎自然红润完美包浆，完全呈现出了黄杨木的自然红润天然特性。在雕刻创意上，简单勾勒的衣袍纹路皱褶，更是突显了钟馗那种刚直的传统民间形象，完美地展现了乐清黄杨木雕发展史中某一时期的雕刻风采。

善财童子　明　菩提树　清漆和镀金　69.9cm×30.5cm

寿星

寿星是中国神话中的长寿之神，又称南极老人星。寿星也是一个星宿，是天空中亮度仅次于天狼星的恒星，也是南极最亮的星。寿星在夜空中能持续不断地发光，正应了人寿长久的意愿，因此备受人们的欢迎。寿星也是木雕艺术的典型传统人物题材之一。

据《汉书·礼仪志》记载，汉明帝在位期间，曾主持过一次祭祀寿星仪式，还安排了一次特殊的宴会，与会者是清一色的古稀老人。当时，普天之下只要年满70岁，无论贵族还是平民，都有资格成为汉明帝的座上客。盛宴之后，汉明帝还赠送了他们酒肉谷米和一柄做工精美的手杖。魏晋以后，寿星的手杖逐渐由鸠杖换成了桃木手杖。据说桃木能祛病强身，延年益寿，于是便成了寿星手中祛病强身的长寿吉祥物。

在以寿星为题材的木雕作品中，常常采取夸张手法进行设计，身体比例可为五头身，也可是三头身，弓着后背，大头缩颈，额头凸起，宽裙大袖，托着寿桃，手扶龙头手杖，杖头挂着葫芦和书册，笑容可掬。通常情况下，寿星都是单身造像，但也有跨鹿而坐或者配仙鹤、童子、蝙蝠和灵芝的，集福、乐、寿的寓意于一体，以渲染吉祥如意的喜气场面。还有和"福"（传说是唐代的郭子仪）、"禄"（传说是东汉的范丹）二星配为"三星"一堂的。另外尚有"九老"者，是形同寿星的九个矮老头，各个动作稍异，凑成一堂。盖取其"九"为无穷尽之义，九个高龄老人衍成"九九"之数，意为寿上加寿、福寿无疆。

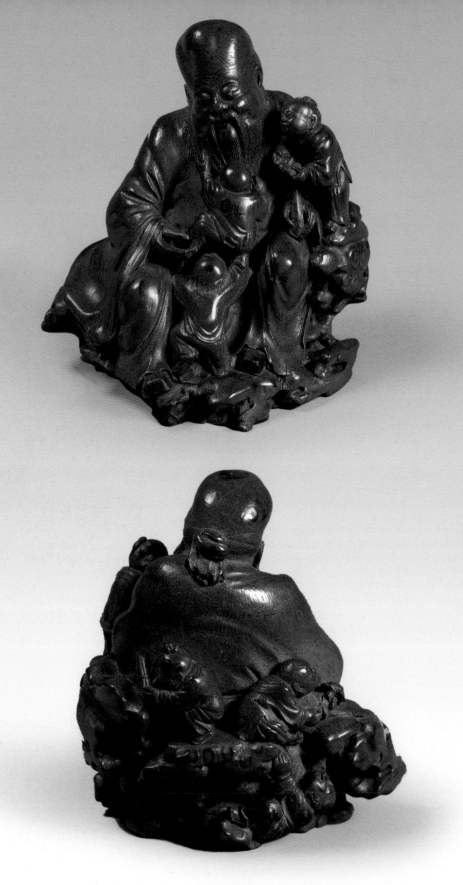

寿星　清　竹雕　高 15.9cm

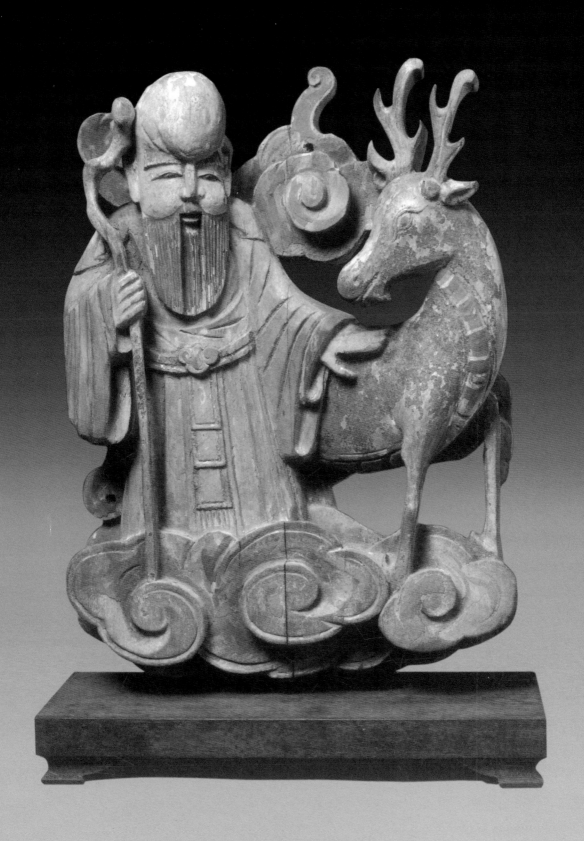

寿星立姿像　明　木雕彩绘　32cm×23cm　故宫博物院藏

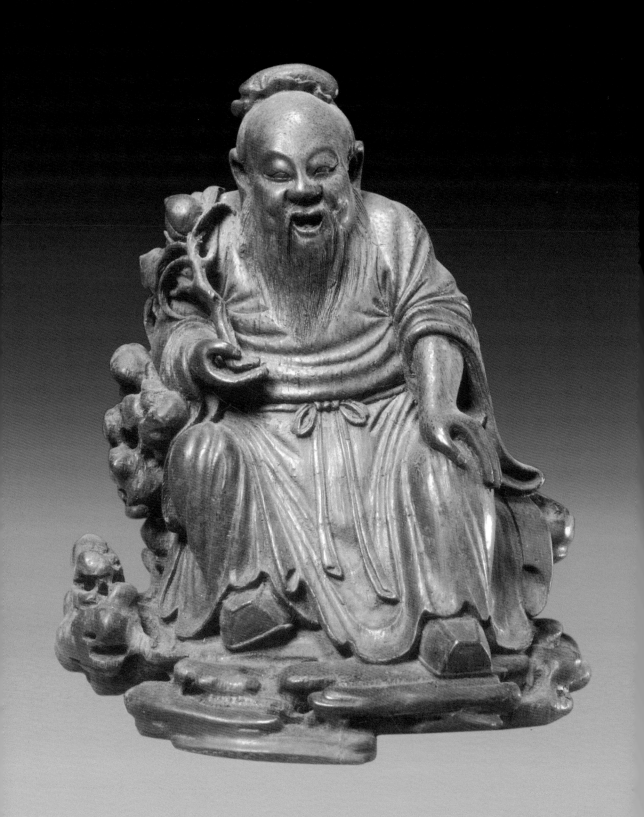

寿星坐姿像 清 竹雕 18cm×15cm 故宫博物院藏

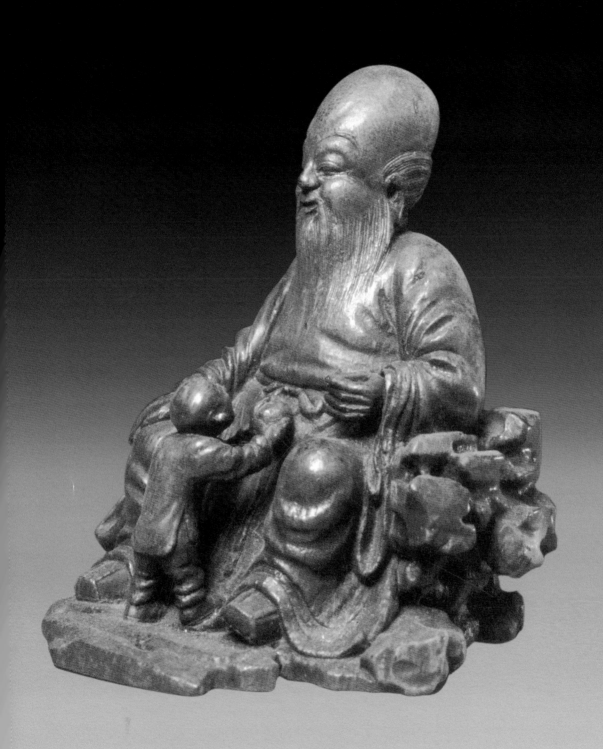

寿星坐姿像　清　竹雕　9.5cm×8.5cm　故宫博物院藏

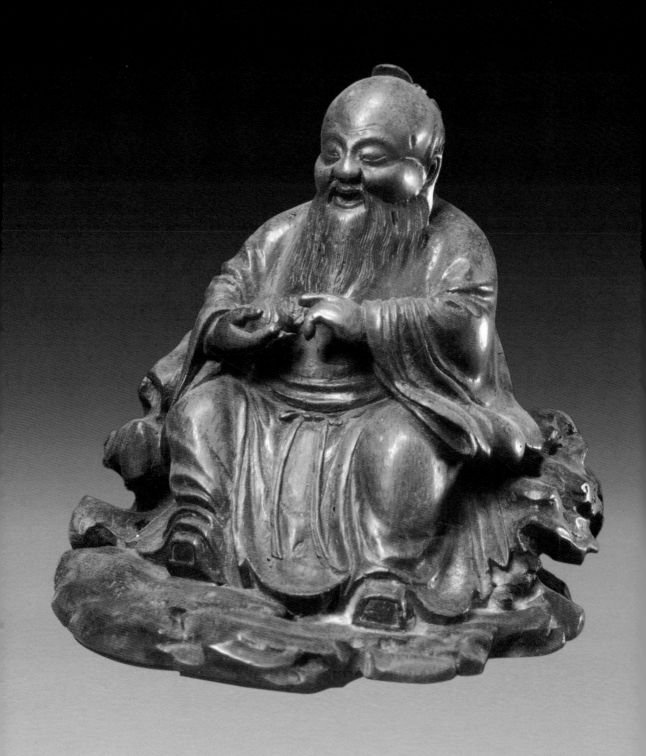

寿星坐姿像　清　竹雕　15.5cm×14.5cm　故宫博物院藏

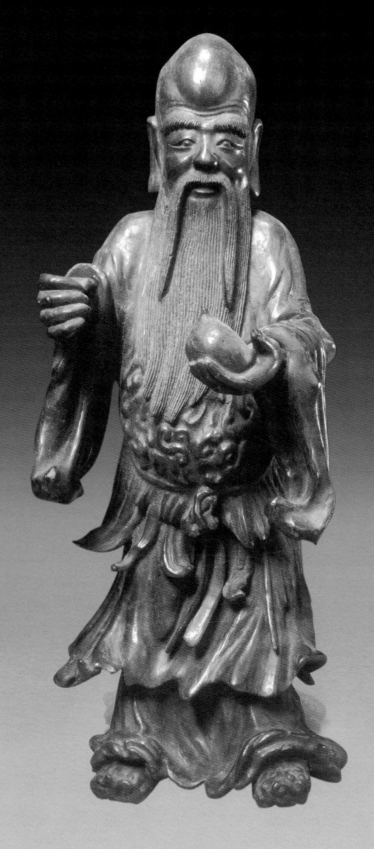

寿星立姿像 清 竹雕 25.5cm×9.5cm 故宫博物院藏

 # 十八罗汉

　　十八罗汉指的是佛教传说中十八位永住世间、护持正法的阿罗汉，由十六罗汉加二尊者而来。十六罗汉主要流行于唐代，至唐末便开始出现十八罗汉；而到宋代时，十八罗汉的说法已经很盛行了。

　　目前所知最早的十八罗汉像，是由五代时期的张玄和贯休所绘。之后，宋朝苏东坡分别为此二画题了十八首赞，并在贯休所作的画上标出了罗汉的名称。元代以后，各寺院的大殿中多供有十八罗汉，而在佛教界，罗汉像的绘画与雕塑也多以十八罗汉为主。

　　关于十八罗汉的名称，其中前十六罗汉，皆如《法住记》所载，并无异议。但后两位罗汉，则众说纷纭。据西藏地区所传，后两位罗汉应是达摩多罗和布袋和尚。其中，

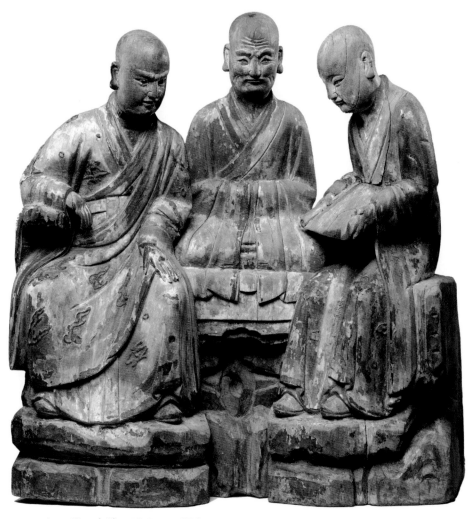

三罗汉　明　木雕　56.5cm×55.9cm

达摩多罗被认为是编纂《优陀那品》的法救，其像背负梵箧，类似唐代入竺的僧人玄奘。至于布袋和尚，其起源与中国唐末的契此和尚颇有关联。此外，民间也有加上降龙、伏虎二尊者，或加上摩耶夫人和弥勒二者的说法。

　　一般来说，十八罗汉分别指坐鹿罗汉、欢喜罗汉、举钵罗汉、托塔罗汉、静坐罗汉、过江罗汉、骑象罗汉、笑狮罗汉、开心罗汉、探手罗汉、沉思罗汉、挖耳罗汉、布袋罗汉、芭蕉罗汉、长眉罗汉、看门罗汉、降龙罗汉以及伏虎罗汉。

　　坐鹿罗汉即宾度罗跋罗堕阇尊者，在艺术作品中，他通常端坐在神鹿上，若有所思。这位罗汉本来是印度优陀延王的大臣，权倾一国，但突然就去做了和尚。之后，优陀延王亲自请他回转做官，他嫌国王啰唆，于是遁入深山修行。一天，皇宫前突然出现了一名骑鹿和尚，御林军认出是跋罗堕阇，连忙向优陀延王报告。国王出来接他入宫，说国家仍然虚位以待，问他是否愿意回来做官。结果，坐鹿罗汉说回来是想劝导国王。最终，国王真的让位于太子，随他出家做了和尚。

　　欢喜罗汉即迦诺迦伐蹉尊者，是古印度论师之一。据说，曾有人问他什么叫作喜，他解释说："由听觉、视觉、嗅觉、味觉和触觉而感到快乐之喜。"由于在演说和辩论时，他常常面带笑容，故得名欢喜罗汉。

　　举钵罗汉即迦诺迦跋厘惰阇尊者，原是一位化缘和尚。不过，他化缘的方法与众不同，是高举铁钵向人乞食，因此在成道后被人称为举钵罗汉。

　　托塔罗汉即苏频陀尊者，是佛祖最后一名弟子。为了纪念师父，他特地把塔随身携带，寓意佛祖常在。

　　静坐罗汉即诺距罗尊者，是一位大力罗汉。他原本是一位战士，力大无比，后来出家为和尚，并修成正果。

　　据说印度有一种稀有的树木名叫跋陀罗。跋陀罗尊者是他的母亲在跋陀罗树下产下的，因此得名跋陀罗。跋陀罗尊者曾由印度乘船到东印度群岛中的爪哇岛传播佛法，因此被称为过江罗汉。

　　骑象罗汉即迦哩迦尊者，本是一位驯象师，后出家修行而成正果，故名骑象罗汉。

　　笑狮罗汉即伐阇罗弗多罗，身体魁梧健壮。据说，由于他从不杀生，广结善缘，故一生无病，而且有五种不死的福力，故又被称为"金刚子"，深受人们的尊敬。因代阇罗弗多罗尊者经常将小狮子带在身边，所以被世人称为笑狮罗汉。

　　开心罗汉即戍博迦尊者，据说就是唐玄宗开元四年，也即公元716年到长安的善无畏尊者。

　　探手罗汉即半托迦尊者，相传是药叉神半遮罗之子，他之所以被称为探手罗汉，是因为他打坐时常采用半迦坐法，也就是将一条腿架在另一条腿上。

　　沉思罗汉即罗睺罗尊者，为佛祖十大弟子之一，他的特征是面相丰腴、秀目圆睁、敦厚凝重之中又有几分逸秀潇洒之气。

　　挖耳罗汉即那伽犀那尊者，是一位论师，住在印度半度坡山上，因论《耳根》名闻印度。

　　布袋罗汉即因揭陀尊者，相传是印度的一位捉蛇人，捉蛇后会将蛇的毒牙拔去再放

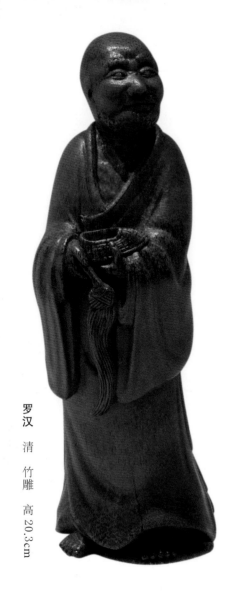

罗汉

清　竹雕　高 20.3cm

生于深山，后修成正果。他的布袋原是装蛇的袋子。

芭蕉罗汉即伐那婆斯尊者，因喜在芭蕉下修行得名。相传他出生时，雨下得正大，他的父亲因此为他取名为"雨"。

长眉罗汉即阿氏多尊者，是一位慈祥的老者，这位罗汉生来就长有两条很长的白眉毛，故而得名。

看门罗汉即注荼半托迦尊者，是佛祖释迦牟尼亲信弟子之一。他到各地化缘时，常常用拳头敲门叫屋内的人出来布施。

降龙罗汉即迦叶尊者，为十八罗汉中的第十七位，是由乾隆皇帝钦定的。传说古印度有龙王用洪水淹了那竭国并将佛经藏于龙宫。后来，降龙尊者降服了龙王取回佛经，立了大功，因此被称作降龙尊者。

伏虎罗汉即弥勒尊者，同样是由乾隆皇帝钦定的。传说伏虎尊者所住的寺庙外，经常有猛虎因饥饿长啸，伏虎尊者于是便把自己的饭食分给这只老虎一些。时间一长，猛虎就被他降服了，常和他一起玩耍，弥勒尊者因此得名伏虎罗汉。

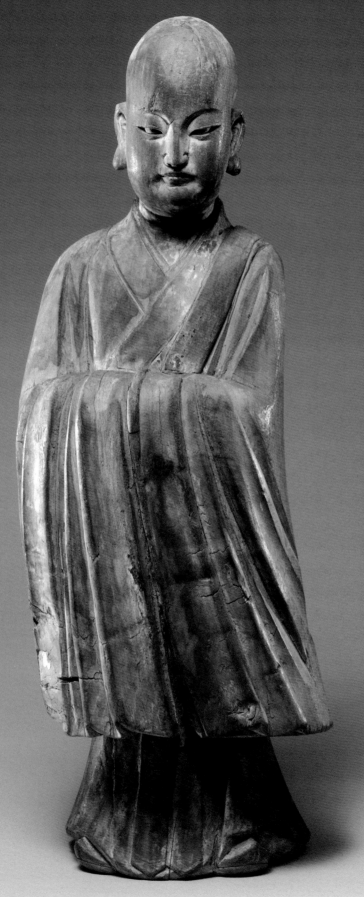

罗汉　明　柳木雕　48.6cm×17.8cm

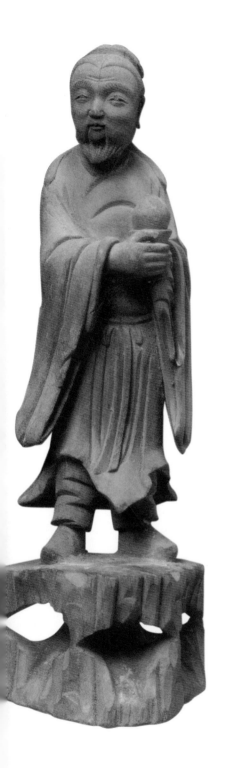

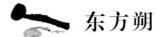 # 东方朔

东方朔是西汉辞赋家，在政治方面也颇有天赋。他既刻苦钻研儒家的经术，又博览群书，而且性情诙谐，应对敏捷，被后人看成是中国最早的幽默家。而且，他还博得了当时皇帝的欣赏，被任命为皇帝身边的大臣，经常陪伴在皇帝身边。

据说，汉武帝寿辰之日，宫殿前有一只黑鸟从天而降，武帝不知其名，随即询问身边的大臣。东方朔回答说："这只鸟为西王母的坐骑'青鸾'，王母即将前来为您祝寿。"果然，没过多久，西王母便携带七枚仙桃飘然而至。除自留两枚仙桃外，西王母把剩下的五枚仙桃全都给了汉武帝。汉武帝吃完仙桃，想留核种植。西王母说："此桃三千年才会结一次果子，而且中原地薄，你种下去树也不会活。"接着又指着东方朔说："他曾三次偷食我的仙桃。"从此之后，便有了东方朔偷桃，至少活了一万岁的说法。

东方朔偷桃的题材，历来被历代文人画家所喜爱，多作为祝寿贺寿的题材。而相关的木雕作品也是不计其数，琼王府收藏的明清时期的黄杨木雕——《东方朔偷桃》便是其一。该作品雕刻的东方朔长髯飘飘，岁数不小，却拉着小车，健步如飞。此外，您还能看到他衣衫飘起，仙风道骨，右手高高举起，表现了偷桃得手的得意神情，而东方朔全身奋力前倾，又表现出偷了满车仙桃的分量。总而言之，该作品将人物的动态、表情栩栩如生地雕刻了出来，表现了东方朔要偷来仙桃，传播人间的主题。

东方朔　清　木雕　23cm×8cm　故宫博物院藏

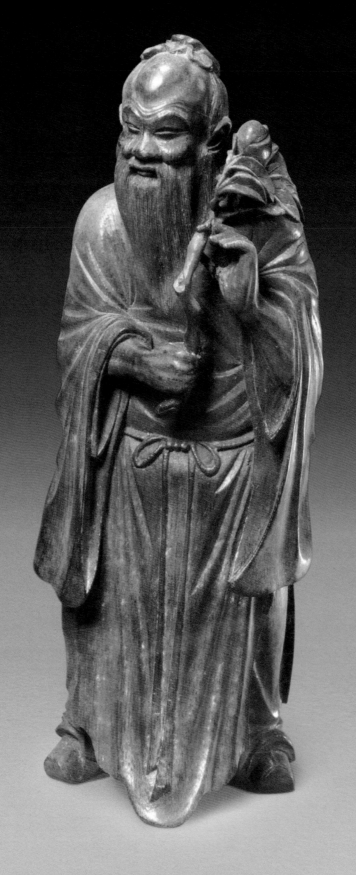

东方朔　清　木雕　23cm×9cm　故宫博物院藏

东方朔 清 木雕 12cm×6.3cm 故宫博物院藏

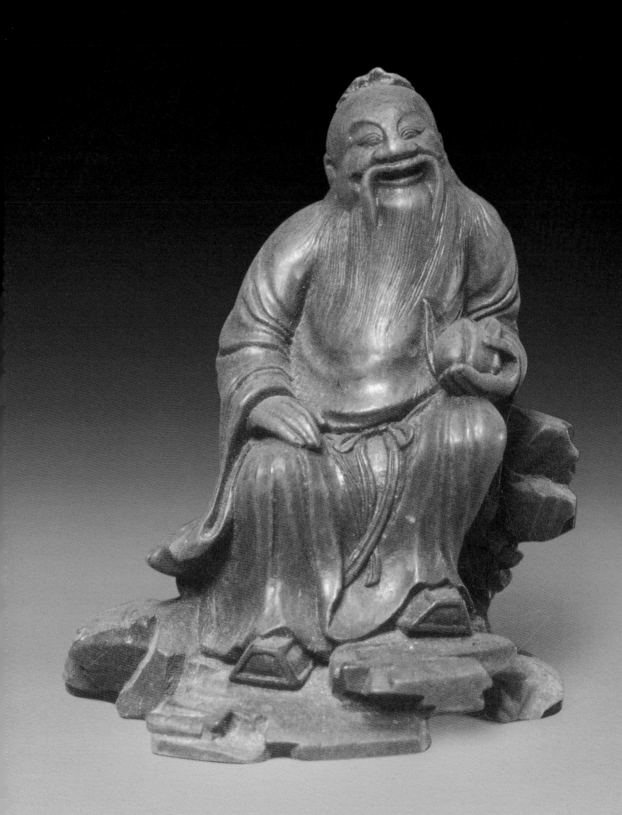

东方朔 清 木雕 10cm×8.5cm 故宫博物院藏

龛前瓶花

清　木雕

郭子仪拜寿

　　郭子仪拜寿是过去民间广为流传的故事。故事中的郭子仪是中唐名将，位及人臣，且子女众多，有八子七婿，可说是家大业大，史称"权倾天下而朝不忌，功盖一代而主不疑"，举国上下，享有崇高的威望和声誉。

　　那年郭子仪夫妻恰逢七十双寿诞，他的八子七婿个个为官，前来为爹娘庆寿。唯六媳李君蕊自恃乃当今公主，不来拜寿。六子郭暧回宫斥妻，怒打公主一巴掌。公主大恼而告唐皇。唐皇贤明，为教训女儿，与皇后默契，假意要斩驸马，令公主惊恐万状，后悔莫及。郭子仪闻报惶恐至急，绑子上殿请罪。唐皇为抚慰良臣，非但不降罪郭暧，反为其加官三级，把郭子仪感动得涕泪双垂。由于此举父教有方，使小夫妻重归于好，并携手同往汾阳府拜寿赔礼，郭家合府欢腾。

　　现在的地方戏剧，如潮剧、婺剧等都有郭子仪拜寿的传统节目，中国民间的传统艺术作品如绘画、雕刻等，也都较喜欢采用郭子仪拜寿的故事作为艺术创作的素材。在木雕方面，东阳木雕、乐清木雕、潮州木雕等都有相关的优秀木雕作品呈现。虽然在雕刻技法上各派风格特点不一，但都真实直接地还原了郭子仪拜寿故事中的热闹场景。传统精美的木雕艺术，与富有戏剧性的民间故事，是尽善尽美的完美结合，也是雕刻作品中少见的精品之作。

屏风（郭子仪拜寿）　清乾隆年间　剔红漆器　213.7cm×75.9cm

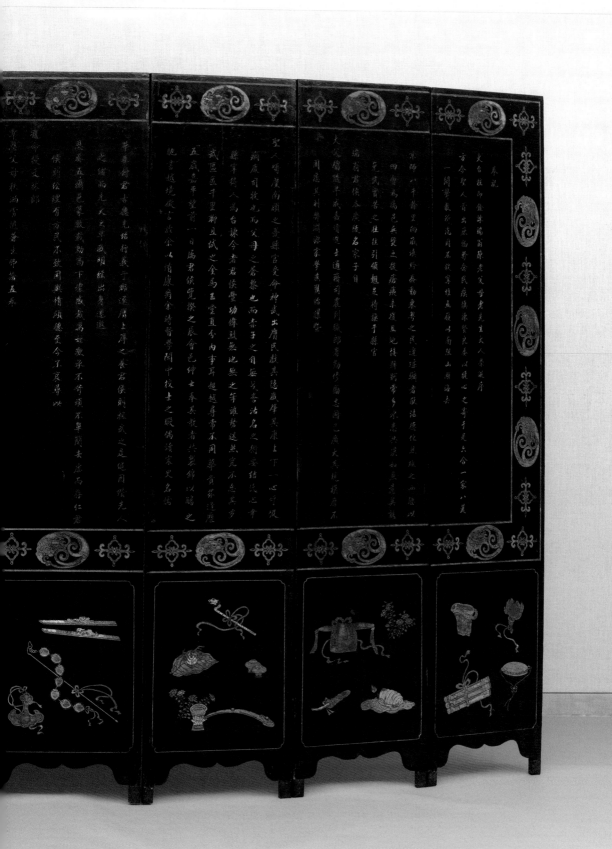

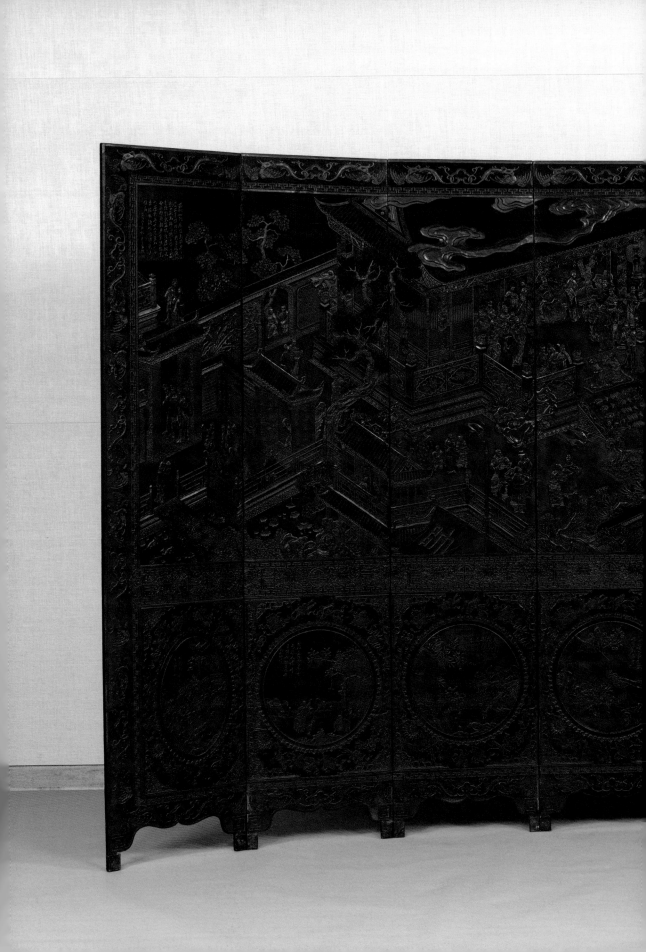

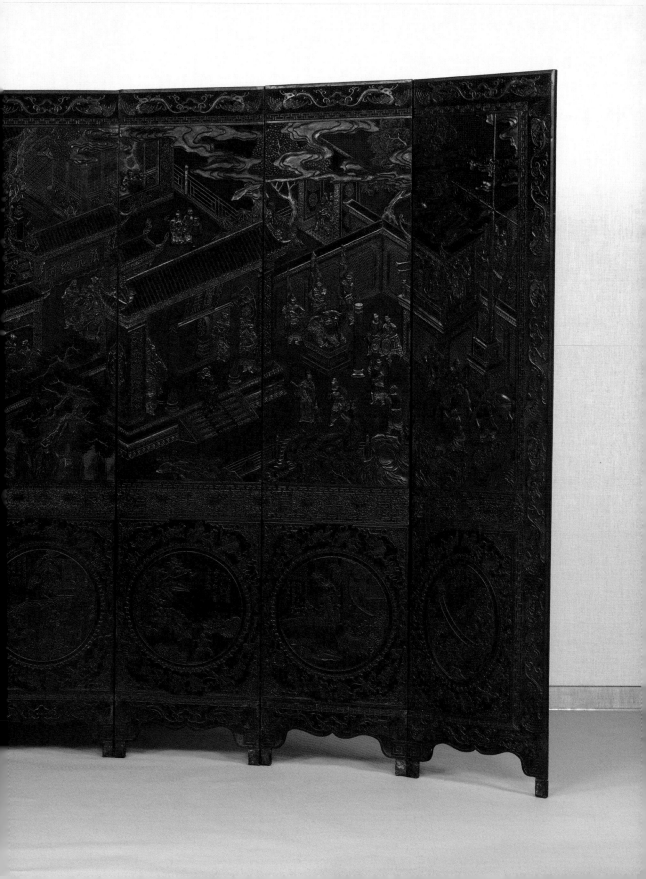

梅花螃蟹纹梁托　清　通雕

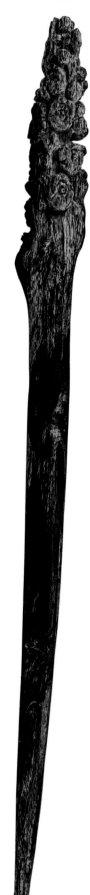

 # 花卉

　　花卉是木雕作品表现的重要题材之一。实际上，无论是哪个国家或民族，对花卉的喜爱都是相通的，只是由于地域和气候的不同，喜爱的花卉种类不同而已。

 # 梅花

　　梅花是我国传统名花之一，与兰、竹、菊并称"四君子"，又与松、竹并称"岁寒三友"。它集色、香、姿、韵等诸多绝妙于一身，且不畏严寒，早春独步，迎凄风而怒放，伴白雪而盛开。梅文化，是国人在植梅、育梅和赏梅过程中逐渐形成的一种文化现象。

　　梅花清香典雅，象征隐逸淡泊，坚贞自守；梅干则老辣苍劲，象征不畏权势，刚正不阿。这些，都与古人冲寂自妍、不求识赏的孤清品格相符。也正因为此，画家常以清逸来表现梅花的神韵。

　　梅花在木雕作品中十分常见，如梅花木雕笔筒、喜鹊登梅花插、梅花木雕，就是比较常见的木雕品类。其中，梅花木雕笔筒采用的工艺技法是浮雕，重点表现在梅花枝干的雕刻上，就如同文人的风骨一般。而梅花的花朵相对较少，这和梅花低调、高洁的气质相契合。此外，将梅花雕刻在笔筒上，不仅符合文人的习惯，也能很好地陶冶情操。

梅花发簪　　现代　　加里曼丹沉香　　重约3g　　云水山房藏品

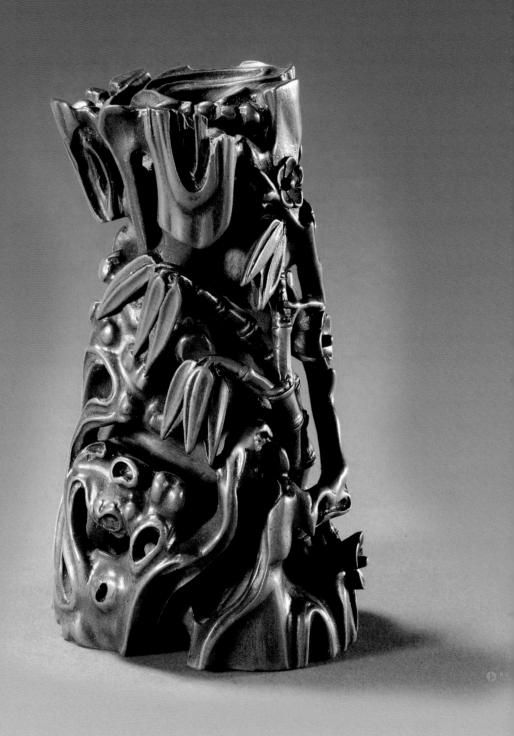

梅花竹纹花插　清中期　黄杨木雕　高 9.4cm　云水山房藏品

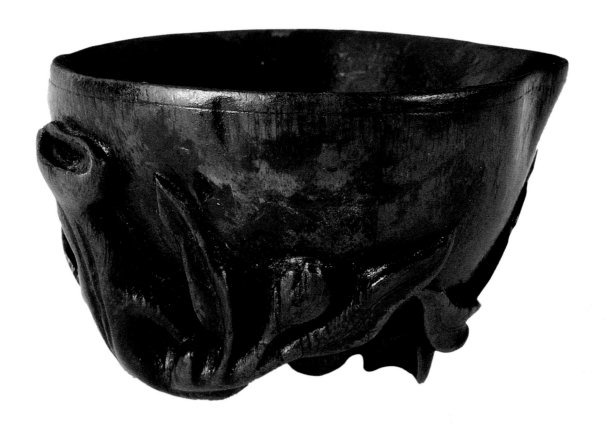

兰花杯　清中期　高 4.5cm

 兰花

兰花原产中国，在我国主要分布在东南、西南地区，是中国十大名花之一。兰花在我国的历史悠久，据记载，早在春秋战国时期，便有了孔子以兰为喻的文章。

《孔子家语·在厄》中曾写道："芝兰生于深谷，不以无人而不芳；君子修道立德，不为困穷而改节。"这反映了兰花的一种坚贞气节，即不以人的喜好厌恶而改变自己，而兰花的这种淡雅幽贞正是中国古代文人所追求的一种人生境界，即淡泊名利，不媚俗于世，洁身自好等。而这也是兰花木雕作品的特质。中国民间雕刻艺人在制作兰花木雕时，将重点放在了其枝叶上。因为兰花的枝叶修长简单，花朵简洁高雅，最能将兰花那种不媚俗的气质体现得淋漓尽致。

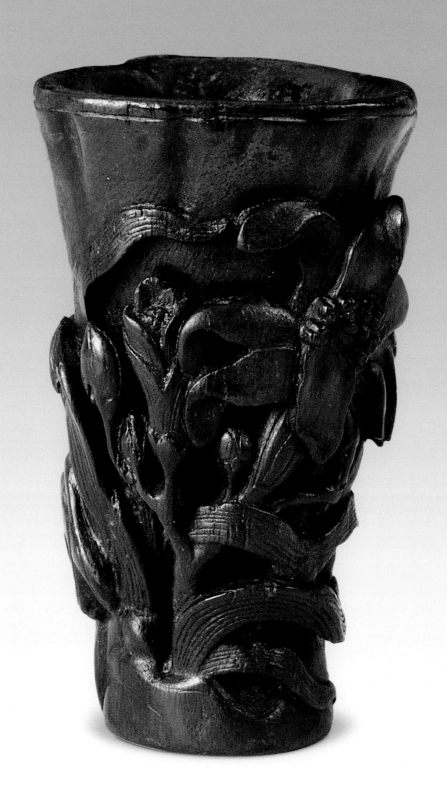

兰花杯　清早期　高 10cm

 # 竹

严格意义上说，竹子并不算一种花卉，但由于其独特的品质，在许多文人墨客眼中，它比花卉还要富有诗意。

中国的文人墨客，一直把竹子空心、挺直、四季青等生长特征赋予人格化的高雅、纯洁、虚心、有节、刚直等精神文化象征，以竹子来映衬人的品格与气节。甚至总结出了竹之十德，即：

竹身形挺直，宁折不弯，曰正直；竹虽有竹节，却不止步，曰奋进；竹外直中通，襟怀若谷，曰虚怀；竹有花深埋，素面朝天，曰质朴；竹一生一花，死亦无悔，曰奉献；竹玉竹临风，顶天立地，曰卓尔；竹虽曰卓尔，却不似松，曰善群；竹质地犹石，方可成器，曰性坚；竹化作符节，苏武秉持，曰操守；竹载文传世，任劳任怨，曰担当。

由此可见古人对竹子的喜爱与肯定。

以竹为题材的木雕作品，最主要表现的是其笔直、清瘦的枝干以及修长、简单的叶子。从中，我们能看出中国文化以及中国文人的特点。这在世界文化中是最为独特的。常见的雕刻作品有：竹报平安笔筒、竹形木雕镇纸、竹节臂搁等。

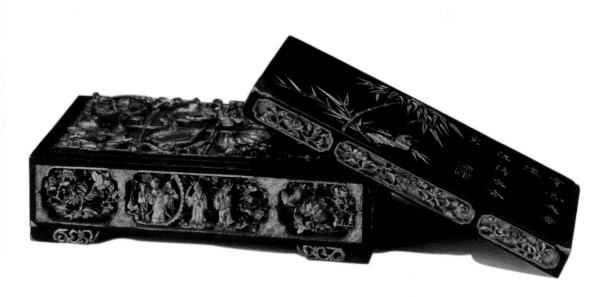

人物花鸟八宝纹贴盒　清　金漆木雕

竹报平安

现代

达拉干沉香

云水山房藏品

东竹笔筒　现代　加里曼丹沉香　重约 62g　云水山房藏品

 # 菊花

菊花是中国十大传统名花之一，因常常与秋天联系在一起，通常被人称作秋菊。菊花不仅是中国古代君子人格和气节的写照，而且被赋予了广泛而深远的象征意义，享有"花中隐士"的美誉。

秋季是个百花凋零的季节，此时，秋风瑟瑟，环境变得日益恶劣。而就是在这种条件下，菊花迎难而上，热烈盛开，表现了一种锐意进取、不畏艰难的品质。因此，文人一直将菊花视为乐观上进的象征，并以其精神自勉。

菊花种类繁多，颜色各异，其最大的特点是花朵硕大，花瓣繁多，在萧瑟的秋季显得尤为珍贵。也正因为此，表现其花朵硕大、繁复，成为了艺人们在雕刻菊花时关注的重点。而圆雕菊花，菊花木雕杯、菊花雕花板等都是有名的菊花木雕作品。

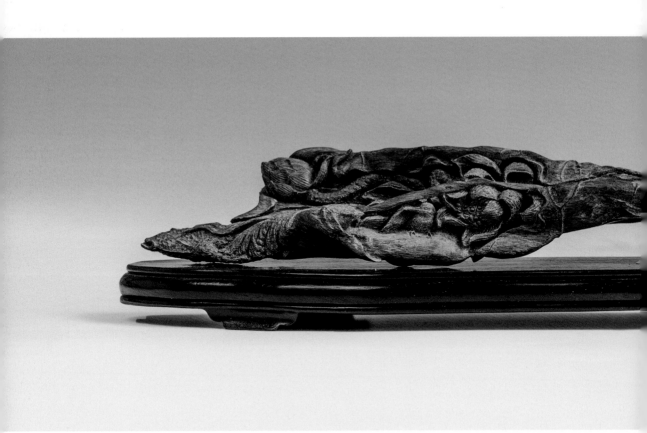

一束莲 现代 伊利安沉香 云水山房藏品

 # 莲花

　　莲花即荷花，又被称作水芙蓉、水芝、水华等，是中华十大名花之一。莲花清洁，寓意极多，自古就有"出淤泥而不染，濯清涟而不妖"的美誉，而在汉字中，莲与"廉"谐音，因此许多官员都以莲花自勉。此外，由于莲花常常并蒂而生，因此被视作爱情的象征。再有，莲子也被人们视作"连生贵子"的象征，在民间婚配中有着很多相关的习俗。

　　常见的莲花木雕有莲花形如意、莲花笔筒、缠枝莲笔筒、佛坐莲台等。北京故宫博物院收藏的清代黄杨木雕莲花如意，其材质细腻，造型精巧逼真，宛若一朵莲花临风绽放，为清木雕如意中的珍品。

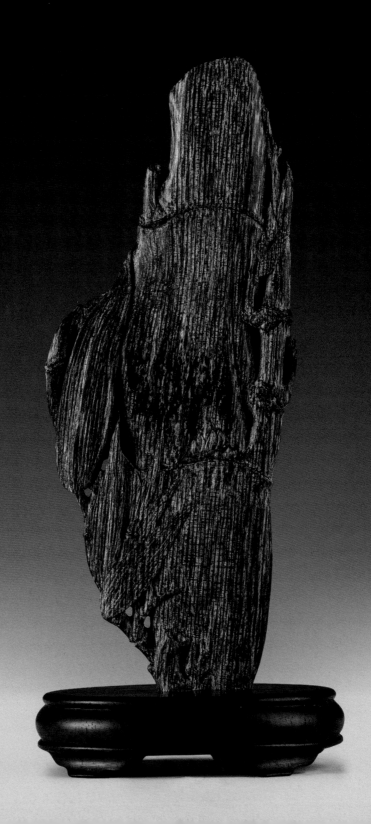

劲竹　达拉干沉香　云水山房藏品

 # 动 物

　　动物木雕是木雕艺术品的一大种类之一，在此类木雕中，艺人们常常通过不同的动物形象，来反映积极向上的人生境界和对美好生活的向往。而且，相比于其他类型的木雕，动物木雕留给创作者的想象空间和创作空间更大，因而也更容易体现木雕艺术的别样魅力。

 # 龟龙麟凤

　　在中国传统文化里，龟是长寿的象征，而且还有镇宅的寓意。据《述异记》载："龟一千年生毛，寿五千岁谓之神龟，寿一万年曰灵龟。"在古代的文化传说里，龟的形象经常出现，例如"四大灵兽"之一的"玄武"，就是龟和蛇组成的一种灵物。

　　玄武的本意就是玄冥，玄是黑的意思，冥就是阴的意思。玄冥起初是对龟卜的形容。在古代，龟甲是重要的占卜工具。除此之外，龟甲还承载着汉字的起源，如甲骨文就是古人刻在龟甲或者兽骨上的一种文字。在木雕作品中，龟最突出的特征就是带着纹理的龟甲。

　　龙是中国文化的独特产物，是被中国人民崇拜的一种神兽。在神话传说里，龙是一种神异动物，能行云布雨、能升能隐，既

可以兴云吐雾，又能够隐藏遁形；既可以在空中飞腾，又可以在波涛之中翻滚。

　　龙的典型形象是两个叉角、长须、蛇身、四足、鳞片满身，也可以说是马面、狗鼻、牛嘴、鹿角、蛇身、鹰爪、鱼鳞、狮尾、虾须。因为是一种想象出来的动物，因此龙在雕刻时不可能有实物参照。也正因为此，古往今来，龙一直没有统一的形态，这在木雕作品中同样如此。

　　麒麟是中国古代汉族神话传说中的传统神兽，性情温和，从外形上来看，麒麟与龙有些相似，尤其是头部。但麒麟是走兽，因此拥有更为健壮的四肢。从古至今，麒麟一直都被视为是富贵、智慧、吉祥的象征。据说能活两千年。古人认为，麒麟出没处，必有祥瑞。关于麒麟的传说故事不多，但是在一些民间艺术作品中却常常可见。民间有一种说法是，凤是飞禽之王，而麒麟是走兽之王。还有一种说法是，麒麟为龙的九子之一，是神的坐骑。

　　在透雕麒麟作品中，尤以明代黄花梨透雕麒麟纹圈椅最为出名。这把椅子得名的标志就是背板上透雕的一只栩栩如生的麒麟，搭配座面下优雅而劲挺的壶门曲线，更彰显了古代匠师的艺术成就，是实用器与艺术品的完美结合之作。

　　凤凰是中国古代传说中的百鸟之王。《尔雅·释鸟》记载，凤凰的特征是"鸡头、燕颔、蛇颈、龟背、鱼尾、五彩色，高六尺许"。一般认为，凤凰有五种，赤色的叫作朱雀，青色的叫作青鸾，黄色的叫作鹓鶵，白色的叫作鸿鹄，紫色的叫作鸑鷟。传说，凤凰性格高洁，非晨露不饮，非嫩竹不食，非千年梧桐不栖。

　　凤凰是人们心中的瑞鸟，象征着天下太平。古人认为，时逢太平盛世，便会有凤凰飞来。凤凰也是中国皇权的象征，常和龙一起使用，龙指天子，凤指嫔妃。而龙凤呈祥，则是最具中国特色的图腾。此外，凤凰还象征着爱情。西汉著名辞赋家司马相如为追求卓文君，写下了千古名句"凤兮凤兮归故乡，遨游四海求其凰"。因此，凤凰的形象也常出现在木雕作品中。

螭龙纹笔筒　现代　达拉干沉香　重约 226g　云水山房藏品

虎啸山林

　　虎是中国传统文化的重要组成部分之一，长期以来，它一直被当作权力和力量的象征，也一直为人们所敬畏。虎在中国生肖中排位第三，并被认为是世上所有兽类的统治者。虎是一种极具阳刚之气的动物，它具备勇敢与威严，虎也被人们认为是山大王，传说它能够驱除一切邪恶。在战争年代，虎头被绘制在战士的盾牌上用以吓阻敌人。虎前额上的花纹构成中国的"王"字，事实上，中国的"王"字就是因老虎而来的。

　　因此，在关于虎的雕刻中，最突出的表现就是其威猛的气势，与此同时，木雕作品中的虎总是张牙舞爪，充分体现出了它的凶猛本性。

　　在以虎为题材的木雕作品中，清代的黄杨木雕《虎啸山林》摆件颇为著名，该木雕截取整段黄杨木，以高浮雕、透雕、圆雕等技法雕刻翠竹掩映，怪石嶙峋，幽谷芝兰，古松盘根。而就在松下，有一虎盘踞林间，悠然自得。值得一提的是，该摆件包浆极其厚重，光可鉴人，为木雕作品中的珍品。

怒狮镇宅

　　狮子不是中国原产的动物，却是中国人最喜爱的吉祥动物之一。千余年以来镇守官署、寺庙、墓园的神兽是狮子，即使到了现代，镇守在银行、关隘、城堡门口的吉祥物通常也都是狮子。

　　在木雕作品中，狮子不像老虎木雕那样刻意体现张牙舞爪、蓄势待发的样子，而更多体现出一种凛然端坐、岿然不动的气势。因此，雕刻狮子重在体现一个"威"字。

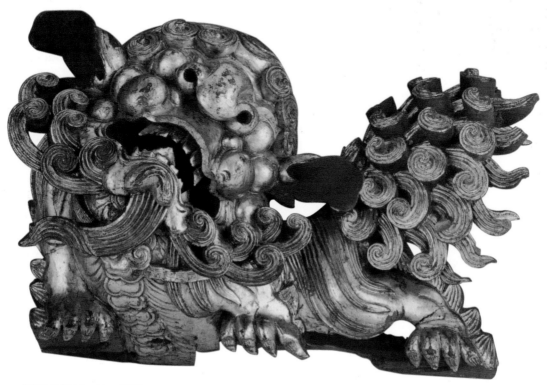

狮子形梁托　清　圆雕

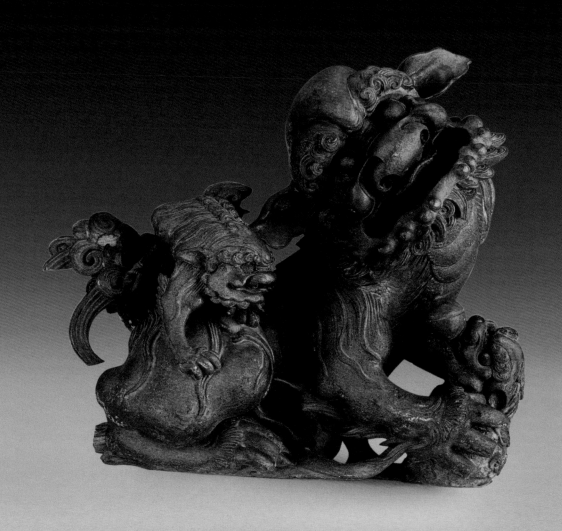

香炉狮　清　圆雕

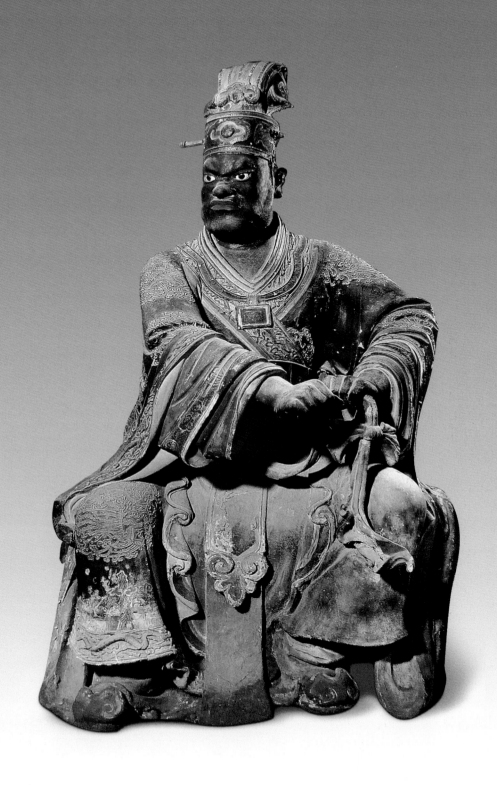

龙王像 明 木雕 山西介休绵山云峰寺五龙殿

 ## 气冲斗牛

　　牛在中国是一种具有图腾意义的动物，它为中国几千年的农业社会发展进程作出了巨大贡献，中国人借牛力开垦耕种的历史由来已久。牛不善于奔跑，但是力量很大，且个性温和，总是任劳任怨，因此被古代人民视为勤劳和忠厚老实的象征，中国人素来有爱牛、敬牛以及拜牛的习俗。

　　由于牛是朴实与力量的象征，因此在创作木雕时，最突出的应为其厚重的身体，当然，独特的牛角也是木雕艺人热衷刻画的细节之一，它会给人一种一往无前的艺术感染力。

 ## 金马玉堂

　　马是与人类历史息息相关的一种动物，早在四千多年前就已被人类驯服。马擅长奔跑，而且具有很强的负重能力，不仅是古代交通运输的重要畜力，同时也是古代战场上的理想坐骑。此外，马的性格温顺，对饲料也不挑剔，这使得它格外受人喜爱。再有，马还拥有"马到成功""一马平川"等吉祥寓意。

　　在木雕作品中，艺人通常着重体现马健壮匀称的身体，尤其是它们的四肢。由于人类在生活中常常与马接触，因此对马的嘶鸣声非常熟悉。在木雕中，人们虽然无法直接表现声音，但可以通过马嘶鸣时的表情以及动作，来将其声音表现出来。此外，马在奔跑中具有强烈的动态美，因此奔跑中的马在木雕作品中也十分常见。

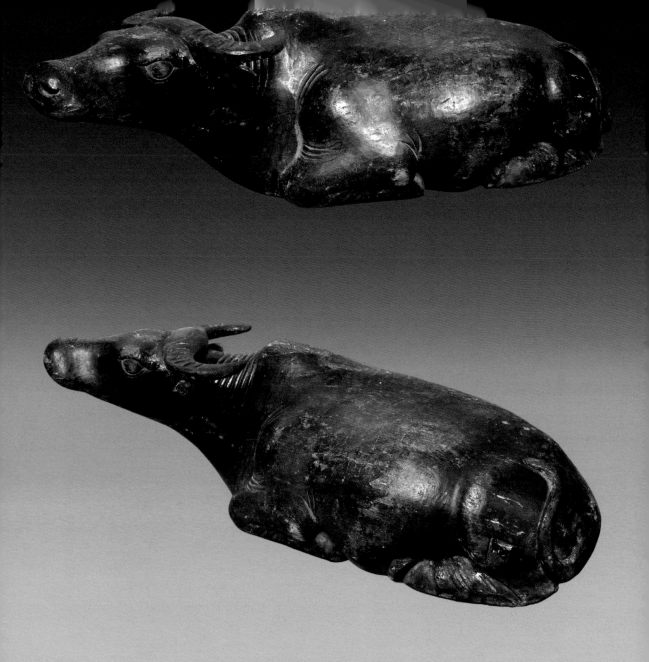

牛摆件 清中期 江西木雕 42cm×15cm 紫芝庐藏品

 # 喜上眉梢

　　喜鹊是一种常见的鸟类，体形娇小，叫声优美，因此被人们视为吉祥的象征。在民间，关于喜鹊有很多神话传说。据传，喜鹊能报喜，有这样一个故事是这样的：贞观末，有个叫黎景逸的人，家门前的树上有个鹊巢，他常喂食巢里的喜鹊，久而久之，人和鸟有了感情。一次，黎景逸被冤入狱，从此整日愁苦不堪。一天，他曾喂食的那只喜鹊突然停在狱窗前不停地欢叫。黎景逸虽然不明白这是什么原因，却预感到将有好事来临。果然，三天后，他被无罪释放了。

　　在木雕作品中，喜鹊常常与梅花一同出现，寓意"喜上眉梢"。现在，一些喜鹊外形的把件也广受欢迎。

托盘　明　雕花黑漆　24cm×38cm

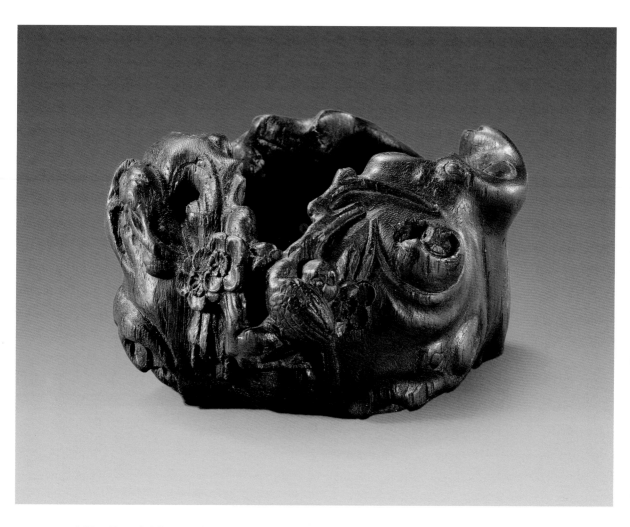

喜鹊登梅　清中期　沉香木雕　长 10.6cm

自在观音　挂件　奇楠　重约 8g

竹根罗汉　10.5cm×7.5cm

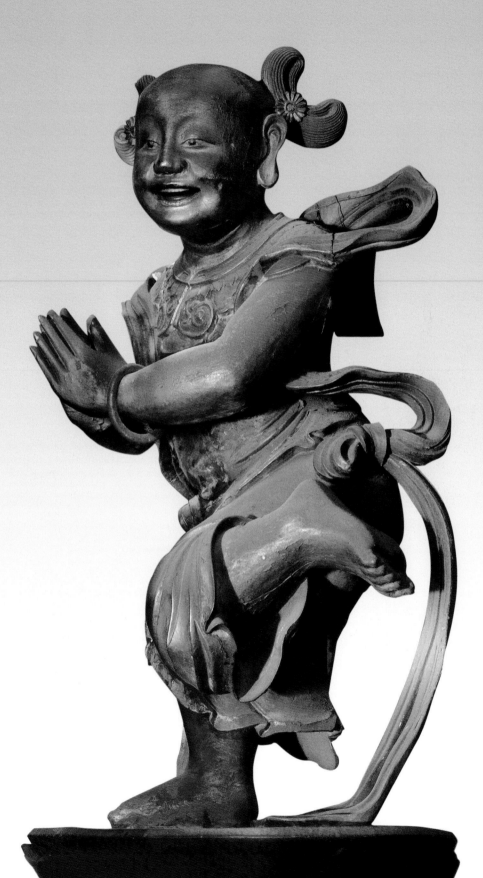

善财童子像　明　木雕彩绘　武当山金顶黄经堂藏

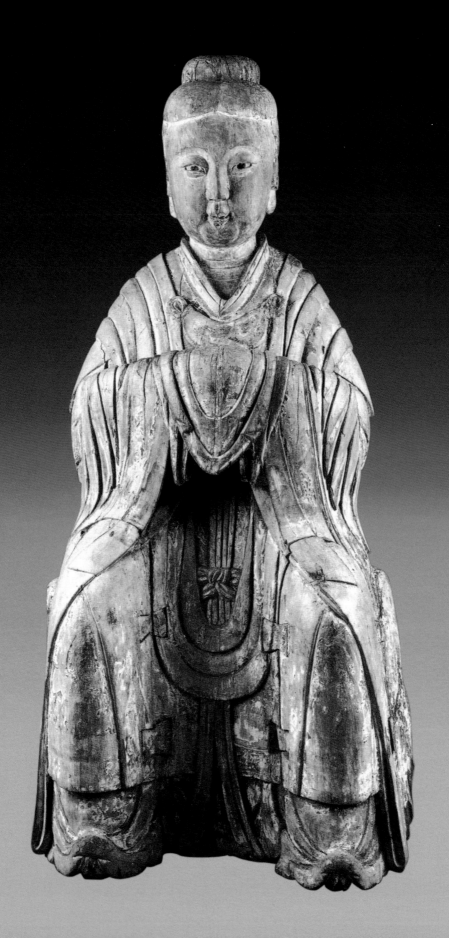

图书在版编目（CIP）数据

木雕 / 李政著 . -- 北京 ： 现代出版社，2015.5

ISBN 978-7-5143-3464-7

Ⅰ．①木… Ⅱ．①李… Ⅲ．①木雕－介绍－中国 Ⅳ．① J314.2

中国版本图书馆 CIP 数据核字（2015）第 076774 号

木雕

著　　者：李政　著

责任编辑：杨学庆

出版发行：现代出版社

通讯地址：北京市安定门外安华里 504 号

邮政编码：100011

电　　话：010-64267325　64245264（传真）

网　　址：www.1980xd.com

电子邮箱：xiandai@cnpitc.com.cn

印　　刷：北京瑞禾彩色印刷有限公司

开　　本：787*1092　1/16

印　　张：14

版　　次：2015 年 6 月第 1 版　2015 年 6 月第 1 次印刷

书　　号：ISBN　978-7-5143-3464-7

定　　价：85.00 元

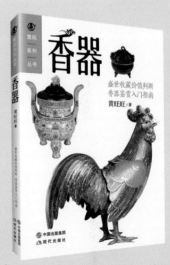